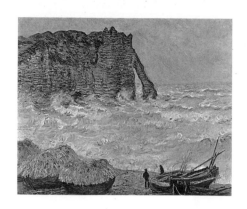

關於本書

印象主義（Impressionism）在世界畫壇上，從十九世紀末葉興起於法國，到二十世紀初期開始展現影響力。一直到二十一世紀，世界各國不斷舉行有關印象主義畫家作品的展覽，吸引無數觀眾，成為最受一般民眾喜愛欣賞的繪畫。

十九世紀法國美術經過寫實主義高峰後，一八七二年巴黎公社的失敗，藝術家轉向純藝術的追求。藝術應該滿足人類的愛好與感情的活動，這種席勒主張的思想，直接啟發了印象主義繪畫的產生。極力支持印象主義的文學家左拉，明確提出繪畫只是感覺，而不是思想的觀點，更促成印象主義思潮的形成。

印象主義畫家，主要關心的是藝術表現方法，他們將作畫的重點集中在光線和色彩上，尤其是外光的描繪，把自然中光輝燦爛的色彩，以及空氣的氛圍，透過純粹顏料色彩（沒有經過調練的）做一種點彩線條或筆觸描繪，刻畫出光色的微妙變化，呈現亮麗的美感。在繪畫技法上邁出一大步，開創了新的繪畫境界，為二十世紀多采多姿的現代美術奠定了發展的基礎。

本書以大量的色彩圖版和深入淺出文章，對印象主義繪畫的出現背景、理論與基礎、興起和發展的歷史、後期印象主義與新印象主義的特徵，以及代表畫家的風格與生活時代環境，做了完整的敘述。並有印象派展覽年表、法國印象主義年表、印象主義關連紀事、一八七四年間法國的美術與社會、第一屆印象派畫展等附錄。是研究、認識、欣賞閱讀印象主義美術的第一本讀物。

[上圖]
莫內
艾特達的荒海
油彩畫布　81×100cm
1883
法國里爾美術館藏

[右頁]
雷諾瓦
陽光中的裸婦
油彩畫布
80×64.8cm
1875-76
巴黎奧塞美術館藏

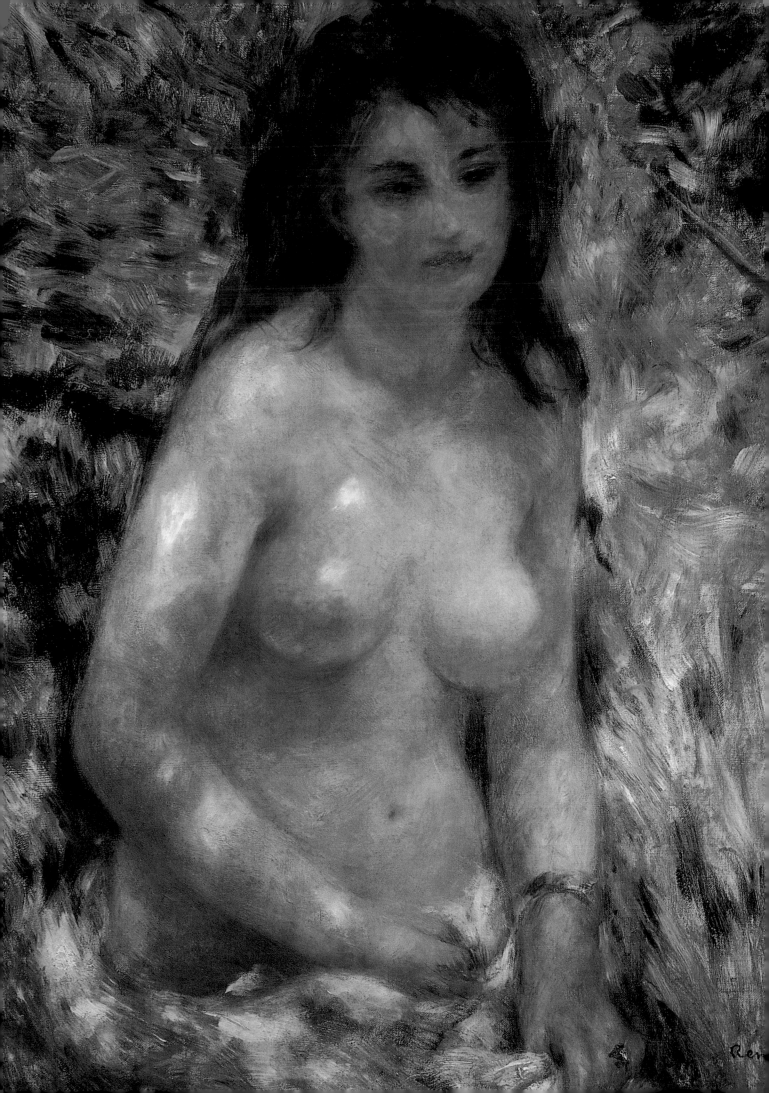

世界美術全集

印象主義繪畫

序章

　　從十八世紀末葉到十九世紀，是法國歷史上充滿著動盪和變革的時代。一七八九至一七九四年的法國大革命，摧毀了法國封建專制制度，促進了法國資本主義的發展；震撼了歐洲封建體系，推動了歐洲各國革命。

　　一七九二年九月二十二日，法蘭西第一共和國宣告成立。一八○四年拿破崙稱帝，建立法蘭西第一帝國。一八四八年法國二月革命，成立法蘭西第二共和國。一八五二年十二月，路易‧波旁復辟稱帝，建立法蘭西第二帝國。一八七○年法國九月革命後，宣布建立法蘭西第三共和國。這段年代連續不斷的革命，推動了法國歷史的進程。

　　在這個世紀轉換期，法國的藝術文化獲得全面的發展，形成歐洲藝術文化的中流砥柱。藝術思潮發生極大的轉變，產生了四次藝術上的大運動──新古典主義、浪漫主義、寫實主義和印象主義。影響遍及於整個世界。

　　說起印象派，無人不知，無人不曉。這個讓法國引以自豪的藝術運動，在發生一百多年後的今天，仍是一個展出最頻繁、話題最多，爭議不斷，論文無數的文化事件。每年，世界各地因此藝術運動而舉辦的重要展覽總是未曾間斷，此一主題似乎取之不盡、用之不竭。預計未來的展出，將使得這個團體的藝術家們更加歷久彌新。當時，他們絕不敢奢望會有今日的榮耀。

　　印象主義在十九世紀六○至七○年代產生於法國，反對當時已經陳腐的古典學院派，以及落入俗套只在中世紀騎士文學中尋找題材而矯揉造作的浪漫派；在庫爾貝的寫實風格和巴比松派的影響和推動、十九世紀科技啟發下，注重在繪畫中對外光的研究和描繪。

　　印象主義的名稱，是由西元一八七四年四月十五日巴黎一群青年畫家，首次在巴黎歌劇院附近賈普聖大道卅五號的納達爾照相館舉行畫展時，莫內的一幅油畫〈日出‧印象〉遭到學院派的攻擊而得名。

　　印象主義畫家在繪畫技法上，進行了革新，對光和色深入探討，研究出用外光描寫對象的方法。在觀察方式上，主張用對物象整體看的「同時觀察」來取代自然物象逐個細看的「連續觀察」。在戶外作畫一次寫生完成，捕捉陽光一剎那間的變化。在色彩和光線的關係，印象主義畫家認為物體本無固定色彩，只是光波在物體表面顫動程度不同的結果。因此，他們以陽光七色為基礎的明暗調子，取代以黑白為基礎的明暗調子，改變了過去單調灰暗的畫風。無論是風景、靜物和人物肖像，均為色彩明快，筆法簡練，在繪畫技法上邁出一大步。

　　曾於一九七九年參與「第二帝國的藝術」展覽籌備工作的藝術史學者維多‧貝耶指出，嚴格說來，要追溯印象派的誕生，應從一八二四年開始算起。這也提醒了大家不要忘記印象派的懷胎時期，是多麼的漫長。

　　為什麼是一八二四年開始，而不是一八七四年呢？這是源自一八二四年一個經常被人遺忘的事件，那就是英國風景畫家康斯塔伯，獲得一八二四年巴黎沙龍展的金牌獎。他在當年展出的作品有〈運乾草的馬車〉、〈斯托爾河一瞥〉、〈從漢普斯特眺望倫敦景色〉。德拉克洛瓦和一群風景畫家新秀，十分欽慕康斯塔伯那亮麗的草地、畫

布上短小的筆觸和天空充滿活力的藍。沒多久，一位法國美術商人，在巴黎聖馬可大街上的咖啡室展出了康斯塔伯的畫作。畫家迪亞茲、杜奧德‧羅梭、特洛揚、德比尼目睹其原作後，為自己的探索找到了理由：來自大自然的真實提供了一切。此種領悟與當時的美術教育殿堂——巴黎美術學院的教學法大相逕庭。

　　當時巴黎國立美術學院教育的代表人物弗朗德蘭，因為得到「羅馬獎」而成為畫壇強人。他在一八二九年成為高舉保護傳統旗幟的安格爾教室的弟子，更加產生高人一等的優越感。安格爾的工作室，是一個代表傳統，視素描超越一切的地方。弗朗德蘭遵守安格爾所說的「在思考作畫之前，先做長時間的素描練習。素描占了四分之三，達成一半即可構成一幅畫。」換句話說，畫油畫以前應該考慮到的問題，就是長時間練習素描，繪畫的構成，有百分之九十是屬於素描的。因此，他們天天對著古希臘和羅馬的石膏像，或模特兒一再做素描練習；到最後，繪畫不過是多餘、奢侈的學習。一八三二年，弗朗德蘭以〈戴塞為父所認〉獲得「羅馬獎」。這是一幅極標準的歷史畫，它遵從了巴黎美術學院的金科玉律。

　　一些沒有名氣的年輕藝術家和他們的老師柯洛，為此爭論不休。這些畫家聚集在楓丹白露森林區的一個小村莊巴比松村，直接從大自然汲取靈感作畫。這裡就是日後大放異彩的表現手法初現啼聲的地方。

　　「絕對不要錯過我們感動的第一印象。」柯洛說。後來，他不僅經常去巴比松探望他們，還十分關心這群新世代的畫家——印象主義的先驅，他們從柯洛那兒受益匪淺。

　　一八六五年，柯洛在坐落於楓丹白露林區馬羅村的「安東尼媽媽」客棧，遇見年輕的莫內，莫內當時正因腿傷臥床養病。雷諾瓦、巴吉爾和希斯勒也在那兒。希斯勒尤其深受柯洛影響，巴吉爾並於該年向這位上了年紀的大師，訂購了一幅畫。從此，柯洛成為巴比松畫家和印象主義先驅之間的連結，他們直接從這位前輩的探索中獲益。

　　十九世紀後半葉的許多風景題材與靈感，都來自巴比松與楓丹白露。從畫家的作品和畫家身上的靈氣得到啟發的作家，有著名的法國龔固爾兄弟和喬治桑。他們以巴比松為題材，發揮在文學上，因此寫下不朽文學作品而流傳下來，這亦是巴比松的另一大光影。

　　巴比松畫派的主要健將，包括：米勒、柯洛、羅梭、迪亞茲、特洛揚、德比尼、杜普勒等。他們即是美術史所謂的「巴比松七星」。除了米勒之外，其他畫家是在一八三〇年之前即開始以巴比松為據點創作風景畫。而一八三〇年又是巴比松畫家第一次登場沙龍的一年。所以此派又被稱為「一八三〇年派」。他們主張直接描寫自然與生活的實景。

　　巴比松學派並非導致印象主義革命的唯一因素。庫爾貝和他的農民寫實主義點燃了美學劇變，並且產生重要影響。與其說庫爾貝的畫影響了印象主義，不如說是他的反判和自主精神，鼓舞了這群年輕一代的畫家。

　　這群年少輕狂的「新」畫家，莫內、巴吉爾和雷諾瓦，為寫實主義大師所吸引，

希斯勒和畢沙羅則依然忠於教學方式較為保守的柯洛。第一次的決定性事件，發生於一八五五年的巴黎世界博覽會，庫爾貝提出了十一件作品，其中他最喜愛的三件〈在奧爾南的葬禮〉、〈工作室〉和〈浴者〉，遭到評審委員會的否決。庫爾貝的反應尖銳而勇氣十足：他自費在博覽會場旁邊豎立了一座很大的寫實主義帳棚，裡面懸掛了四十幅作品。很快地，他就受到新世代畫家們的仰慕，包括英國的惠斯勒，當然也有馬奈。馬奈因自己的性情易怒、自主性強而對庫爾貝心有戚戚焉。其實，即使兩人互無特殊關聯，到了一八六七年，他倆卻陷於相同的處境，在巴黎世界博覽會期間，他們各自建立了自己的帳棚。

一八五五到一八六七年間，印象主義歷史上的另一齣重要事件演出了。事因起於沙龍展的拒絕收件，這個柯爾貝爾於一六六七年創立的沙龍年展，原意在展出當時健在畫家的作品，以拉近和群眾的距離。我們可以理解，焦急的候選者在冷酷的評番委員宣布入選名單時，上榜的藝術家欣喜的心情。一八五九年，八千多件作品只有三千件入選，警察得驅散在街頭示威的傷心藝術家。一八六一年，九千件作品，只取了不到五千件。一八六三年，評審委員更無情了，這使得拿破崙三世不得不建議舉辦一個「落選作品展」，展出地點就在官辦沙龍展的隔壁。人們在那兒可以看到惠斯勒的〈白衣婦人〉，當然也可以見著馬奈的〈草地上的午餐〉，後者在巴黎引起軒然大波。

兩年後，馬奈再因〈奧林匹亞〉一畫成為眾矢之的，他以寫實手法描繪的裸體，直接呈現在觀眾眼前，震驚藝壇。對馬奈而言，沙龍才是真正的辯論場所。他拒絕在印象派畫展中展出作品，他認為，勝利產生自官辦系統造成的挫傷。

就在一八七四年，印象派畫家聯展悉心計畫，從公辦沙龍展中獨立出來。這也就是後來著名的第一屆印象派畫展。參加展出的畫家有：莫內、雷諾瓦、畢沙羅、希斯勒、竇加、塞尚、莫利索、吉約曼等人。和馬奈觀點一致的藝評家暨新聞記者杜瑞寫信給畢沙羅：「容我邀請你來淌這趟渾水，挺身而出對抗評論界，面對社會大眾。你非得在安迪特麗宮伺機行事不可。」（沙龍展會場即在該處）

這些印象派的先驅們不僅以對抗藝評界來突顯自己的藝術創作，同時也不斷向外尋求新的發現。在外界的影響當中，其中一項十分重要。法國化學家也是巴黎自然歷史博物館教授的舍夫雷爾（Eugéne Chevreul 1786-1889），在一八三九年出版了劃時代的著作《色彩的同時對比法則》。一八六四年又陸續出版了《論色彩及色環在工業設計上的應用》。畫家們獲得了與陰影的色彩、色與色之間的調性，以及原色對比效果有關的寶貴資料。自印象派分離出去的畫家，如點描派的秀拉、席涅克，更是將這些原理運用得淋漓盡致。

另一項科技研究成果是攝影術的發明，在十九世紀的藝術革命中，扮演了重要的角色。從一九三八年第一張銀版攝影照開始，到一八五五年第一個盛大的攝影展，打光技術有了很大的進步。起初，畫家們對攝影術的反應是百味雜陳。維爾內認為是「藝術死亡」了，安格爾則說：「攝影是美好，但是我們絕不能這麼說。」從此，繪畫和攝影就關係曖昧起來，部分畫家對攝影產生痛恨、冷漠或憤慨的心理。

馬奈和竇加，尤其是竇加，利用攝影做石版印象；馬奈的〈處決麥西米倫〉，其頭部

畫面即是根據一張照片繪成的。對新世代的畫家來說，攝影不過是一種輔助記憶的方法，以及預見姿態或構圖的工具。以技術為本位的攝影，影響畫家甚鉅。莫內就特別依賴它繪出以巴黎為題材的驚人畫作。

攝影也提醒畫家們，注意到中國和日本的藝術。當時有許多傳教士把東方的裝飾性古玩小品帶到西方，也有許多其他藝術品進入荷、英、法等國。畫家和收藏家發現新鮮的東方情調與色彩，對於異樣的服飾顏色和臉部表情，發生了很大的興趣，影響了印象派畫家的構圖。這種影響早在一八五〇年代末期便發生了，遠東地區的日本因開放政策（美國海軍准將伯里勸使日人與美國船隻貿易），使得大膽的收藏家收集了一些代表東方藝術的作品。歐洲的藝術家們發現了浮世繪大師葛飾北齋、喜多川歌眠和安藤廣重，並且很喜愛他們的作品。浮世繪版畫的大膽表現形式，震撼了歐洲的畫家。單純反映民間日常生活的畫面，淡彩處理，以及大膽的不對稱、俯視和大前景的構圖，張張扣人心弦。版畫的快速量產也令歐洲的畫家驚奇不已。

十九世紀後半葉，現代科技萌芽，銀行業興起，思想論戰亦爭奪得如火如荼：社會、科學和宗教思潮使得美術界也陷於一片混亂之中。一八七〇年普法戰爭爆發，普魯士軍隊入侵法國，法國失敗投降，巴黎公社成立，凡此種種，促使這些創作者，界定危機的揭露者，放棄希望，大受刺激。藝術家的本性易於反抗，除非讓他們信服；為數不少的藝術家突然起了愛國心。徵召入伍後，一些人戰死前線，如巴吉爾；其他人則支持下去，與難民逃離橫掃而來的侵略者，並向比利時和英國尋求保護。英國的繪畫，尤其是康斯塔伯和泰納的作品，讓他們像德拉克洛瓦先前那樣，受益良多。

除去所有這些影響，維多・貝耶特別指出，我們別忘了，印象主義也是法國社會在經歷了一八六〇年代之後徹底轉變的結果；由於一八七〇年法國和普魯士之間的可怕衝突，使得法國社會，尤其是巴黎社會，進入一個新的、現代的紀元。

其中，智慧的化身，非波特萊爾（1821-1867）莫屬。因此，這位法國偉大的詩人，會成為新世代畫家的批評者和朋友，亦不足為奇。另一位偏袒新美學運動的作家是左拉，他也是塞尚童年時期的朋友。馬奈在一八六七年畫過他的肖像。藝術與文學交會，變動中的巴黎談論，生活在現代科技的環境裡。金屬（鐵製）建築，奧斯曼在城市規畫方面的革新，鐵路的興建，都是使生活產生新面貌的必要因素。

印象派畫家，敏銳的感受到事件、日常生活、速度和旅遊的改變，他們成為現代化的詮釋者，將不尋常的事物轉化到畫布上。群眾、火車、戲劇、舞會、音樂會、咖啡館、酒吧、浴室、建築物、陽台和遊艇等，以及蒸氣機發明，在在成為印象派畫家感覺美好，而傳統巴黎人認為醜陋的事物。印象派畫家強調的是在作品中，如實地描繪出對客觀事物的感覺和印象，而不應帶有任何傾向，也不必牽強於主題思想。在他們看來，客觀事物僅僅是做為主觀感覺的一種媒介，而事物自身的是非、高下之分與他們是無關緊要的。印象派繪畫的積極推動者左拉就曾說：「繪畫給予人們的是感覺，而不是思想。」

印象派畫家也感覺到大自然的美好，不過他們經常畫的卻是塞納河岸的人。十九世紀是火車的世紀，它最早將巴黎人載往楓丹白露，之後方才通向西方遠達海岸。如此，

一站復一站，塞納河成為印象派畫家的河流；從巴黎到翁弗勒爾，畢沙羅、希斯勒、約金特、萊比勒、雷諾瓦和莫內，將如畫的景致點描成許多幅畫。雷諾瓦和莫內在布吉瓦作畫時，一起探索原色的筆觸技巧。該處是一個距離巴黎十七公里，位於塞納河左岸的小片谷地。一八六九年，他倆在克魯瓦島同樣畫了〈蛙池〉，以及〈格倫魯葉〉，後者是一家露天咖啡館。五年後，也就是一八七四年，這個繪畫運動終於有了獨立的展出。畫家們在巴黎賈普聖大道卅五號，攝影師納達爾的工作室舉行了第一屆的印象派畫展。

印象派畫展在前後十二年間共舉行了八屆。第八屆是在一八八六年，是他們共同舉行畫展的最後一次。其實到這一年他們逐漸分散活動，或多或少背棄了印象主義。但是印象派的影響力發展到連社會都不能忽視的地步。

繼承和變革印象派繪畫方法的流派稱為「後印象派」，代表畫家有塞尚、梵谷、高更、羅特列克等。後印象派畫家不滿足於印象派片面追求外光和色彩，反對客觀主義地描繪自然，主張藝術要抒發主觀感情和自我感受，要求藝術形象不同於現實生活中的物象。強調要描繪出客體的內在結構，表現出其具體性和穩定性，使之富有體積感和裝飾效果。塞尚的畫即極力追求體積感，高更的繪畫則富有強烈的裝飾性。這種主張後來影響及野獸派和表現派。

從印象派的光與色彩的原理發展出來的另一新畫風是「點描派」，即「新印象派」。創始人為秀拉，席涅克也是此派畫家。他們對光和色進行分解，創造出一種用筆觸的繪畫技法，例如把紅色一點一點的塗在畫面，再在紅的筆觸下平行塗上藍點，站在一定距離看去，畫面上的兩種色恰好成為紫色。這是讓觀眾的視網膜上發生調和作用，再形成色彩效果的方法作畫。曾有批評家很不容氣地形容這種點畫是些彩色的跳蚤。後來的立體派畫家採取一種改善的色調含蓄的點畫法。

一八九○年到一九○○年之間，受高更在布爾塔紐的亞文橋時期作品啟發的「先知派」畫家，十分活躍。代表人物有：保羅、塞柳司爾、愛彌兒·貝納、皮耶·波納爾、艾比瓦、烏依亞爾、牟利斯·德尼等。他們採用示意性或象徵性的色調，畫面輪廓筆調鮮明，所畫題材具有親切、神祕的特殊品質。先知派畫家認為印象主義僅是以「視覺的寫實」代替了「再現的寫實」。他們意在恢復「創作的智慧、想像和抒情的或者神祕的表現權利」。他們企求在繪畫上反映出一種裝飾的風格，近似現代的風格。先知派畫家德尼稱：「繪畫本著它特有的素質，能和詩或音樂一般充分表達出藝術家的自我。」

象徵主義是在十九世紀八○至九○年代在藝術和文學中發展起來。哲學家尼采的藝術至上主義和主觀唯心主義哲學，以及柏格森的神祕主義哲學思想對象徵派影響很大。象徵主義繪畫反對忠實地再現外部世界，提倡採用象徵的隱喻和裝飾性的華麗，暗示他們所虛構的夢幻世界。此派的代表人物有居斯塔夫·摩洛、歐迪隆·魯東、皮耶·普維斯·德·夏晼。魯東和夏晼的作品在此次展覽中均有展出。象徵派文學家紀德和詩人馬拉美，都讚美夏晼的作品，認為他創造了自己的藝術語言，具有思想魅力的人性美。

法國自然主義文學奠基人，也是印象主義繪畫的評論支持者左拉，在他的美術論文「我的沙龍」，有如下一段文字：「縱觀人類的歷史，我看到不論在什麼時候、在什麼氣候和情況下，人類在生息之間，面對自然，都感到一種要以物質的形式進行創造，通過

藝術手段去再現物和人的不可克制的慾望。因此，在我面前是一個蔚為壯觀的場面，其中的每一幕都令我神往，叫我驚心動魄。每一位藝術家生來就是為了帶給我們一種新的、富有個性特色的對現實的再現。依我看來，正是在這些不同品格中，在這些始終新鮮的畫面中，蘊含著藝術作品的巨大人性。我但願能將世界所有藝術家的畫都蒐集在一間宏偉的大廳裡，好讓我們逐頁地閱讀人類的詩篇。就在這個大廳裡，應該引進公眾使我們理智地去評判一下藝術作品。在這裡，美不再是一種絕對物，美是人類生活本身。美就存在我們自身之內，而不是在我們身外。」

在歷經一個多世紀之後，我們閱讀左拉的這段文章，仍有新意。

雷諾瓦
布爾塔紐庭園情景（部分）
油彩畫布　54×65cm
1886

傳統的終結
新繪畫的發現

莫內
睡蓮池：綠之韻
油彩畫布　80×93.5cm
1899
巴黎奧塞美術館藏

因醜聞而著名的繪畫

　　一百多年前的一八七四年春天，在巴黎歌劇院附近的賈普聖大道三十五號（Rue de Capucines）的攝影家納達爾（Nadar,本名Gasper-Felix Tournachon,1820－1910年）（註1）的工作室二樓，舉行了可說是現代繪畫出發點的展覽會。這一值得紀念的展覽會相當有名。陳列在那裡的有三十名畫家的一百六十五件作品，其中有譬如莫內的〈印象・日出〉、〈賈普聖大道〉、雷諾瓦的〈包廂〉、塞尚的〈吊死者之家〉等名作，並且也包括畢沙羅、希斯勒、竇加、吉約曼、莫利索等人的作品。如果我們一想起展示這些名作的這一展覽會，竟會受到嘲弄與辱罵，幾乎叫我們難以理解。但是，事實上當時一般大眾的反應，卻是否定者居多。其中，以展覽會開幕後十天左右，《喧鬧》報上所發表的路易・勒魯瓦（Louis Leroy）的展覽會評論，始終都是徹底的惡言相向。因為眾所周知，是從勒魯瓦批評的這一標題〈印象派畫家的展覽會〉，誕生了「印象派」的名稱。

　　所謂「印象派」團體的展覽會，以一八七四年為第一次，到一八八六年為止前後共舉行過八次，除了極為少數的例外，人們的反應都與第一次展覽時的勒魯瓦沒有什麼不同。莫內、畢沙羅、雷諾瓦等人被罵為「瘋狂」，被視為「連學畫的學生都不如的拙笨畫家」。諷刺的是，印象派畫家們得以開始廣為世人所知的正是這樣的惡言，他們可以說是因為醜聞而登上歷史舞台的。

　　但是，關於這一問題印象派畫家絕不是最早的例子。在他們之前則已經有深受

莫內
印象・日出
油彩畫布　48×63cm
1873
巴黎馬摩丹美術館藏
第一屆印象派展
第四屆印象派展

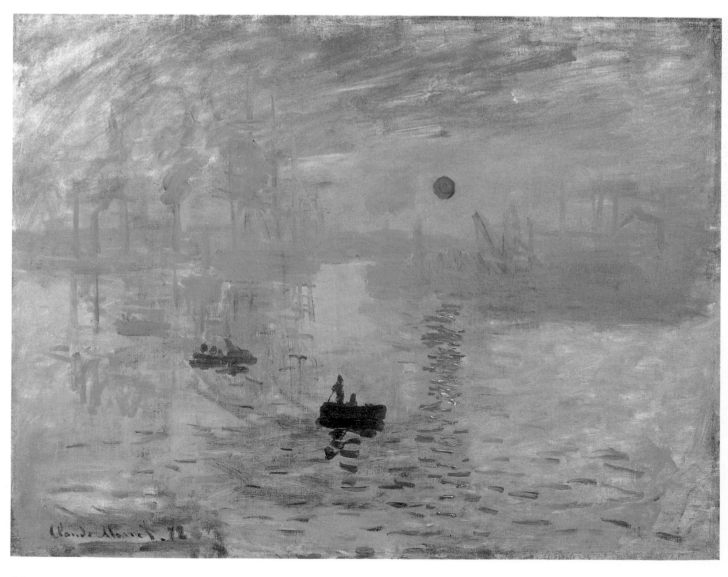

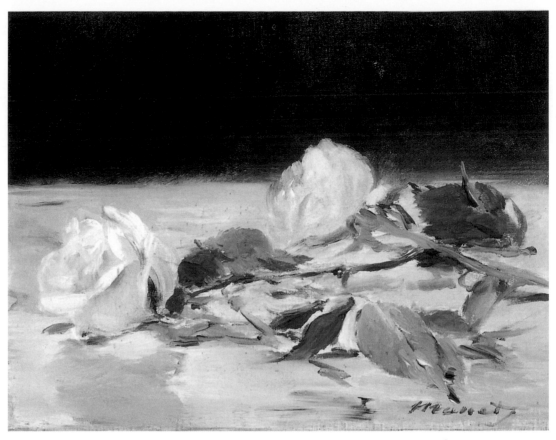

馬奈
桌上的兩朵薔薇
油彩畫布　19.3×24.2cm
1882-83
紐約現代美術館藏

他們尊敬的精神、藝術前輩庫爾貝、馬奈。事實上，如果以一八七〇年代為印象派時代的話，那麼我們可以說六〇年代是馬奈的時代，五〇年代是庫爾貝的時代。馬奈因為提出作品參加一八六三年歷史性的「落選展」的〈草地上的午餐〉的醜聞而聲名遠播；庫爾貝則在一八五五年巴黎萬國博覽會時，在博覽會場正前方設置個展會場的寫實主義宣言的醜聞，得以眾人皆知。因此，新的繪畫展開與社會醜聞結合而進行的是十九世紀後半的重大特徵。這不單單增添繪畫史上值得玩味的插曲，也顯示出藝術與時代的相互關係；因此，也能說暗示了近代的藝術實態與本質。這是因為這樣的藝術現象，在這一時代以前幾乎是不可能看到之故。

　　當然，如果只是以惡言乃至於批判加諸於某藝術作品的話，並不值得稀奇的。即使我們不從那麼久遠的過去舉出實例，在庫爾貝、馬奈前不久的浪漫派歷史中，則能提供給我們各式各樣的例子。譬如，德拉克洛瓦自一八二二年沙龍的初次登場以來，每次都受到反對陣營的攻擊、批評。但是，即使再猛烈地受到惡語辱罵，

他並沒有像庫爾貝一樣，為了將自己作品公諸於世，辛苦地開個展，或者像莫內、雷諾瓦一般，集合同伴舉行團體展。與其說這樣，不如稍微正確地說的話，他們並沒有這種必要。因為德拉克洛瓦有官方的沙龍、為了公共建築所需的壁畫製作這種活動場所。人們或許會說德拉克洛瓦的情形是特殊的例子，但是，即使將德拉克洛瓦除外，在浪漫派的時代裡卻難以找出足以與在納達爾工作室的團體展匹敵的嘗試。因為，對於作品成績的讚否議論姑且不說，他們至少經由官式沙龍與社會銜接起來。相反地說，所謂沙龍是結合藝術家與社會的共通場所。而且，對庫爾貝、馬奈、印象派畫家而言，問題是可以與這種社會接觸的場所已經不存在了。

　　當然，即使如此，由政府以及學院所主辦的官方的沙龍，並沒有消失。沙龍這一組織、制度還是屹立不搖地存在著。只是這一沙龍已經不再接納馬奈、印象派的畫家了。如果沙龍是藝術家與社會相互接觸的場所的話，則馬奈等人終將被社會所拒絕。因此，相反地如果藝術家試圖在社會上出人頭地的話，必然會受到社會的嚴

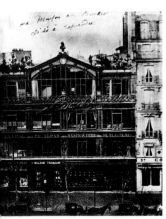

巴黎賈普聖大道35號的攝影家納達爾工作室，1874年在此舉行〈印象派畫家的展覽會〉。

15

屬制裁。落選展時的馬奈如此，納達爾店裡的莫內、雷諾瓦、塞尚也是如此。因此，這與其說是藝術性論爭的結果，不如說是導致社會醜聞的結果。〈草地上的午餐〉所引起的大騷動，預告了藝術家被社會所疏離以來的這種發展狀況的開場白。事實上，隨著十九世紀愈加接近尾聲，社會愈是以疑慮深重的眼光來看待藝術家──至少對僅僅因襲向來習慣而感到不滿的創造性藝術家，藝術家則依然如故地明確地與社會背道而馳。人生的流浪漢、社會的局外人、過剩的江湖賣藝漢，有時甚而演變到採取公然挑戰社會的反社會姿態。世紀末的所謂「頹廢」（decadence，〈法〉）的藝術家們，可以說多多少少是這種社會下的產物。而且這種狀況，就這樣地延續

到二十世紀。

主觀主義的傾向

　　路易・勒魯瓦之所以以惡言使用「印象派」這一名稱，是因為被莫內〈印象・日出〉這一作品名稱所觸發的。然而，莫內採用這一標題的由來，卻出諸於偶然的事件。但是，描繪出被朝霧所籠罩的勒・哈弗港（Le Havre）的這一作品標題，最初是與內容相吻合的「日出」題意。印象派──即使說是這樣，當時並沒有這樣的稱呼──的同伴們在納達爾的工作室舉行展覽會時，如果大家就這樣接受莫內的這一題目的話，就不會出現〈印象・日出〉

莫內
浮翁的塞納河
油彩畫布　54×65.5cm
1872
聖彼得堡艾米塔吉美術館藏

[右頁圖]
莫內
浮翁的塞納河（部分）
油彩畫布　54×65.5cm
1872
聖彼得堡艾米塔吉美術館藏

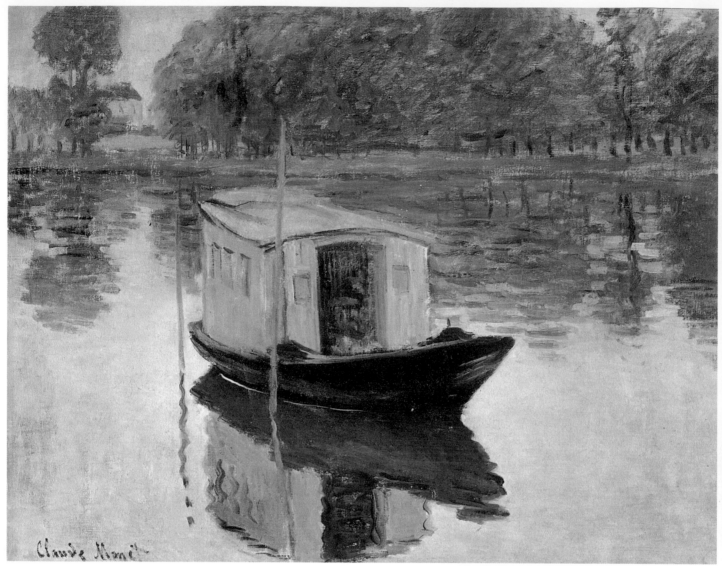

這一作品名稱吧！因此，勒魯瓦的惡言或許將又有所不同了吧！

　　指出莫內僅以「日出」當畫題太過於通俗，不夠充分的是雷諾瓦的弟弟愛德蒙（Edmond Renoir）。據說，愛德蒙不是畫家，而他立志成爲新聞記者，事實上以後他也如願以償地成爲記者。當時他負責製作展覽會作品的目錄。就目錄而言，原本只要將作者名字與作品題目標示出來就可了事的，然而從大家口中聽到作品名稱的愛德蒙卻說，「日出」、「村子入口」、「風景」這樣的一般性題目太過於平凡，希望他們能提出更吸引人的有魅力的標題。因此，莫內對自己的作品突然回答說，那麼就叫〈印象‧日出〉好了。以上就是這一歷史性作品名稱的由來。

　　然而，對這有名的傳說，卻有一些不同說法。與莫內中學以來即熟悉的友人安

東尼‧普魯斯特（Antonin Proust），相當久之後在《拉‧勒武‧布朗許》上所發表的回憶裡，證實了「印象主義」這一名稱，在一八六○年代，也就是說在比印象派第一次展覽更早以前，已經使用於莫內、普魯斯特等同伴之間。如果是這樣的話，勒魯瓦將從「印象派」命名者的這一榮譽位置上被趕下來；但是也有人對普魯斯特的証詞提出質疑。因爲這是相當久以前的事，恐怕難免有記憶不清的情形。當中的詳情有許多不能明確斷定的部分；誠如普魯斯特所說的一般，「印象主義」這一用語僅僅在年輕藝術家之間流傳著一事，似乎是有可能的。當時，正因爲這一名稱不具備今天我們所使用的歷史背景，無疑地給人以五月新葉的新鮮感。聽到這一「新用語」的新聞記者勒魯瓦，在執筆展覽會評論的當口，即使是從莫內作品得

莫內
阿芎特爾船上的畫室
油彩畫布　50×64cm
1874
荷蘭奧杜羅庫拉繆勒美術館

莫內
印象‧日出（局部）
油彩畫布　48×63cm
1873
巴黎馬摩丹美術館

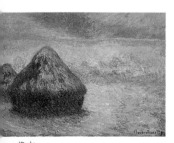

塞尚
聖維克多山
油彩畫布　55×46cm
1904-06

莫內
麥草堆
油彩畫布　65.3×100.4cm
芝加哥藝術館藏

到靈感而加以利用，一點也不覺得奇怪。只是，不論如何，勒魯瓦的批評最終成為「印象派」這一名稱在社會上通用的機緣。

但是，關於〈印象‧日出〉的故事本身，在明確地呈現繪畫性格這一點上，比起對此加以考證一事，更能引起我們的興趣。首先，被委託以製作目錄的愛德蒙‧雷諾瓦認為畫家同僚的標題太過於通俗。這一事情說明了當時一般想法認為，繪畫標題應該更要有些特殊的意義與內容。事實上，關於浪漫派的繪畫，譬如即使描繪山景，也還是這是漢尼拔軍隊所越過的阿爾卑斯山，拿破崙展現其英姿的聖‧貝那爾峰頂。或者，在被稱為印象派先驅者的克勞德‧洛漢的海上落日風景上，常常有霍美洛斯的追憶克勒奧佩特拉的故事。相對於此，塞尚所描繪出的聖維克多山，只是作為造型上的題材意味而已。愛德蒙‧雷諾瓦之所以認為莫內、塞尚的標題太過「通俗」，當然正表示印象派畫家們更加關心如何地描繪這一表現問題，而非描寫什麼對象的這種主題問題。

第二是當「日出」這一標題被認為不充分時，莫內因此加上「印象」這句話。即使這是瞬間的事情——正因為瞬間之事——恐怕表現了莫內極為直率的心情。而且，如果我們將普魯斯特所證明的六〇年代已經開始在同僚之間使用這一用語與這一情形合併加以考慮的話，大概能相當明確地浮現出當時年輕畫家們所追求的世界到底為何的輪廓了吧！但是，印象主義這種技法，誠如在下面章節將詳細說明的一般，在其精神上具備寫實主義的性格，因此莫內是庫爾貝的後繼者；但是，他們希望在畫布上所再現的那種「現實」，並不是永恆的，而是一瞬之間即改變姿態的名符其實的「印象」。因此，這不是在任何時候、對任何人都能宣說其客觀性的這樣的事物，而是被正好在場者的感覺所捕捉到的「現實」，而在下一個瞬間時，對該人卻又已經是不存在的那種易於變化的事物。莫內的〈麥草堆〉、〈浮翁大教堂〉

等根據相同題材，試圖掌握各種光線表現的那種「系列」的特殊作法，也是這一原因。因此，這必然說是極為主觀的「現實」。

事實上，從客觀、普遍的世界轉移到對這種主觀世界的關心是十九世紀繪畫的重大特色。這原本是根源於浪漫派畫家們所追求的個性主義的美學，因此，也可以說近代繪畫開始於浪漫派；這種傾向是珍視絕無僅有的自己的固有世界，而非重視全人類所共通的普遍特質。這樣的傾向從後期印象派到十九世紀末的畫家身上，可以見到極為顯著的發展。它的明確表現是，他們對外在的世界不關心，而是憧憬內部世界所擁有的神秘性，主張強烈的自我表現。

繪畫的現代性觀念的誕生

這種主觀主義的傾向，當然否定過去規範、以及前輩範例所擁有的權威，於是產生了認為個人才是絕對的新美學；同時並不像昔時新古典主義所說的一般，以遙遠的希臘、羅馬為範本，而是將關心投注到生活著的當下時代所產生的結果。因為，如果提起普遍性美的世界的話，那麼長期以來被稱揚的古代美，或許可以成為範例，然而如果以自己的感覺為至高無上的話，那麼與古代相較之下，現在才是重要的也就理所當然了。大大地支配著十九世紀後半美術的「現代性」觀念，就這樣地成立起來了。

當然，最初意識到這種情形的是浪漫派的藝術家們。法國大革命與產業革命這兩個大變革的產物是浪漫派；而浪漫派總是讓人們意識到藝術上的進步與現代性的問題。司湯達（Stendhal,本名是 Marie Henri Beyle,1783-1842）的立場相當明確，他宣稱：「所謂古典主義是把快樂帶給古代的藝術，浪漫主義是把快樂帶給現在人的藝術」；既是浪漫派的擁護者也是近代先驅者的波特萊爾，進一步明確地這

樣地敘述道。

「很多人認為今天繪畫的頹廢，來自於風俗的頹廢。從畫室所產生的這一偏見，現在也已經擴散到一般人之間，實際上這不過是藝術家們笨拙的自我辯護而已。這是因為他們只是對不斷地再現過去感到興趣。不用說，那樣是遠較簡單的，而怠慢也充分地受到應得的報應。的確，當下昔日的偉大傳統已經失去了，而新的傳統卻又還沒有誕生。但是，所謂這種過去的偉大傳統，也是過去生活的既普通且當然的非理想的某種事物吧！同時，所謂這種過去的偉大傳統是，從昔日的那種粗暴、好鬥的生活，從每一個人必須要一直保護自己當中，所產生的誇張且激烈的態度，以及矯飾動作的這種非理想化形象的某種事物吧！而且甚而是公眾場所上的華麗度，也反映到私生活上。過去生活的極為優美的作為，無論如何都是為了賞心悅目所作的。異教時代（按，指天主教世界成立前的歐洲世界）(註2)的這種日常的生活，對藝術而言正是很好的材料。

我在此希望探求何處是現代生活的敘事詩層面，並且證明我們的時代也擁有豐富的崇高題材，一點也不下於昔日許多時代；然而，在此之前，我們首先須將以下的情形弄清楚。亦即，過去的所有世紀、所有民族，都擁有他們自己的美感。因此我們也一定擁有我們的美感，這是必然的邏輯！所有的美感與我們可以想像到的所有現象，具備永恆性層面與瞬間性層面，並且也具備絕對性與特殊性。絕對且永恆的美並不存在。不！無寧說這不外是抽象概念而已，它如同浮現到各種美感的全體表面的泡沫一般。各種美感的特殊要素來自於熱情。而且，因為我們擁有我們時代的特有熱情，所以我們擁有我們本身的美感……。」

波特萊爾的這一段文章，具備適合二十五歲青年人的熱情格調；他所欲說的，與先前引用司湯達的那一簡潔的話相同，都是一種站在相對主義式的看法上的審美理論。這種相對主義認為，對古代人而

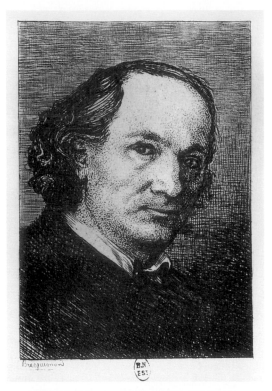

布拉克蒙
波特萊爾像
銅版畫　10.5×8.6cm
巴黎國立圖書館版畫室
第一屆印象派畫展作品

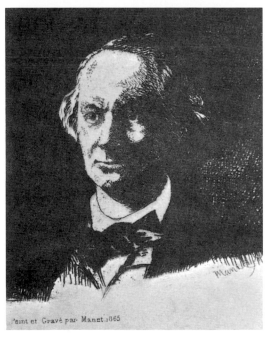

馬奈
波特萊爾肖像
銅版畫
1860年
巴黎國立圖書館藏

言，他們所生長的時代的生活、環境，提供了「美」所需的素材，而對近代人而言，近代生活、環境必然是「美」的素材、「美」的內容。這情形在生長於現在的我們看來，好像是極為理所當然；然而在一八四六年當時，幾乎可以說是「革命性」的想法。因為，君臨當時美術界的新古典主義美學，視古代人所創造出的美為絕對永恆的規範。不用說，即使在當時，以當時所存在的現實百態為題材，舞動彩筆的畫家並不是沒有。但是，他們身為風

康斯坦丁・居斯
綠色背景前的少女
水彩
1879

威廉・莫里斯
自畫像
素描
1856

者生活意識都大大地變動著。我們可以以巴黎為典型的代表。一八五一年在倫敦首次舉行的萬國博覽會，作為十九世紀後半期的重要活動，誠如「萬國」一名一般，它引起世界各國的注目。而且十九世紀前半期所出現的攝影技術漸次地實用化起來，進一步機械獲致工廠生產體制的完整、汽車的發達、都會的擴大等等新的條件，更加使人們強烈地意識到「近代」。譬如，以「寫實主義」聞名的庫爾貝一八五五年的個展在萬國博覽會場前舉行，以及一八七九年萬國博覽會之際，以高更為中心舉行了「印象主義以及綜合主義」展覽會等等，這些應可以說是五花八門的。不用說，一方面誠如威廉・莫里斯（William Morris, 1834-96）的「工藝美術運動」（Arts and Crafts Movement）所見一般，對「近代」，特別是對「機械化現代」的強烈反彈，也可以在藝術家之間看到；然而我們卻又不能否定，「近代」將此全然逆轉，濃厚的影響籠罩在藝術家身上。這一時代一方面產生了秀拉、以及他同伴的新印象主義的色彩理論的科學主義美學，另一方面是世紀末的那種華麗的工藝設計運動。這兩種動向可以說是這一時代藝術活動所具備的正、反兩面的特徵。

未知世界的發現

萬國博覽會以它最燦爛的方式，將新科學與技術的成果呈現在我們的眼前，同時誠如它的名字所顯示的一般，將「萬國」加以結合起來。人們，特別是西歐的人們注意到，地球不只是自己所擁有的，並且存在著與自己完全不同、但是恐怕也同樣具備重要意味的各種世界。十九世紀的後半，可以說發現了新的世界。

不用說，如果只是地理上意味的新世界的發現，那麼可以說沒有什麼特別新奇的。西歐最具衝擊性的世界發現是在文藝復興時代。而十九世紀的人們老早就知道地球是圓的、在歐洲的反面地球上住著與

俗畫家的地位，卻被認為比處理所謂古典主題的畫家們還要低。最後波特萊爾本人以後在題為〈現代生活的畫家〉的評論上，熱烈地擁護這樣的風俗畫家之一的康斯坦丁・居斯（Constantin Guys, 1805-1892）（註3），因此相對於「古代」，主張「現代」，並且試圖探求「現代」特質的動向，從十九世紀中葉到後半，對美術的進程影響很大。

對「現代性」的這種渴望的底盤是，產業革命的進展與隨之而起的新興中產階級的世界觀。我們在此不再對這種情形贅述。事實上，誠如從七月革命到第二帝政、第三共和的時代，不論人們的生活或

自己不同膚色的人類。使來到萬國博覽會場的人們吃驚的並不是地球背面也住著人類，而是住在地球背面的人類固然與自己不同，但是卻擁有同樣高完成度的文化。文化次元的新世界的發現與機械技術的登場一樣是工業革命以後之事，特別是十九世紀後半，它對西歐世界產生重大衝擊。

　　如果正確地說的話，萬國博覽會不只是這種新衝擊的原因，或許也是它的結果。如果我們仔細思考，日本開始以官方的立場將自己的文化，展示給歐洲世界是一八六七年萬國博覽會之際，譬如日本的陶器、浮世繪版畫，在一八六〇年代之初期已經在巴黎的愛好者之間獲得很高評價，並且也已經局部性地開始對藝術表現產生了影響。眾所周知，一八六七年到六八年馬奈所描繪的〈左拉的肖像畫〉背景上，可以看到日本的花鳥圖屏風與浮世繪；而藝術家同伴的「日本品味」，比這幅畫還要早就已經開始了。而且，這不僅影響馬奈、印象派畫家，在梵谷、高更這樣的後期印象派畫家、甚而羅特列克、波納爾這樣的世紀末畫家的作品中，也明顯地留下痕跡。

　　但是重要的是，日本浮世繪的影響，不是像昔日洛可可時代的中國熱、東洋熱一般，僅止於稀奇物品、異國品味的階段，而是作為繪畫的造型原理，扮演著西歐美術展開的決定性角色。印象主義導致寫實主義的破產。接著繼之而起的是「綜合主義」。這一「綜合主義」的美學強調畫面的二次元性，它所依據的是明確輪廓線與平坦的色面組合。這一美學登場時從日本浮世繪獲益良多一事，誠如在下面我們將詳細看到的一般。而且這也不僅僅限於浮世繪。對高更有巨大影響的大洋洲的偶像雕像、以及對野獸派、立體派畫家們具有重要意味的非洲的黑人雕像，對向來的西歐世界而言，也一樣是未知的事物，並且在造型上也扮演著重要的角色。這樣的新世界的影響與十九世紀殖民地時代有密切關係，在美術表現上的這些新的世界，對西歐的傳統美學也帶來新的貢獻。

　　原來這種意味裡的新世界的發現，不僅僅是東亞、大洋洲、非洲等西歐以外的世界。實際上，歐洲本身當中也有向來被遺忘的世界、或者被埋藏在遙遠歷史堆中的過去事物。它們不僅再次受到重新的評估，同時被加以強調，這一事情也都可以理解為相同精神潮流的一環。即使歐洲當中，譬如像愛爾蘭半島、伊比利半島等所謂的邊陲地帶，在某種意義上與亞洲、非洲同樣對西歐而言是未知的世界。像是愛爾蘭古老的精細美術品，對世紀末「新藝術」的裝飾產生很大影響，古代伊比利雕刻給予了畢卡索（Pablo Picasso,1881-1973）〈亞維濃的姑娘〉一作的靈感。這些例子從十九世紀末到二十世紀初期之間也能舉出幾椿。

　　此外，一時之間被忘記的過去的再發現，也對這一時代的美術帶來相同的效

馬奈
左拉的肖像畫
油彩畫布　146.5×114cm
1868
巴黎奧塞美術館藏

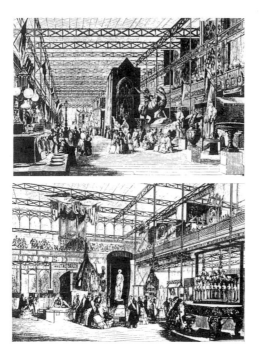
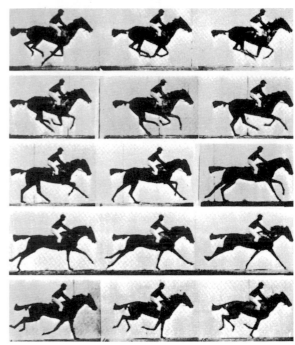

[右]
愛德華·繆布里吉
賽馬
1884─85 攝影作品
（攝影技術逐漸實用化）

1851年倫敦萬國博覽會：
水晶宮內部東主通路（上）、
美國部門（下）
版畫

果。十九世紀在某種意義裡是歷史的時代；浪漫派以來幾乎成為一種流行趨勢的從新哥德式以及十九世紀後半所發生的新洛可可、新巴洛克、新文藝復興等各式各樣的「新」樣式，成為塑造這時代美術表現的源頭，扮演著難以忽視的角色。

轉捩點時期的美術

一言以蔽之，十九世紀後半期的法國美術是文藝復興時期所創立的古典主義藝術觀的崩解，代之而起的必然是新樣式的摸索時代。同時這一時期，伴隨著浪漫主義所開始的現代的步伐，過去傳統的斷絕漸漸地變成明顯起來。不用說，即使僅僅是歐洲當中，也有一些不能這樣簡單地將歷史加以單純化的要素。十九世紀的美術世界也與政治世界相同，是國家主義的時

期。如果每個國家追求根源於本國傳統與民族性的表現的話，當然將會產生昔日的古典主義、巴洛克這樣的統一樣式。譬如浪漫派色彩濃厚的理想主義，在德國比起法國則更加根深蒂固地存續下來。這不僅扮演從法國接受印象主義時的某種緩衝角色，並且也為十九世紀末的印象派世界增添了獨特的風味。但是，超越這種各國的特異性，這一時代不僅造成與過去傳統斷層，並且也為二十世紀的多樣混亂時期做了準備。一九六〇年代初，由西歐主要國家聚集而成的歐洲評議會，舉行了一八八〇年到二十世紀初以歐洲美術為對象的大型展覽會，稱此為「二十世紀的根源」。和這一意義一樣，本書所闡述的開始於印象派，結束於世紀末的印象主義美術，也能稱之為開始於文藝復興的一種週期的結束與新週期的開始，而這一時期正是名符其實的轉捩期的美術。

註1：銀版照相術發明以來的最初巨匠。他照片的正確形象徹底地改變了當時一些畫家對事物的看法，安格爾即是個中例子。
註2：對異教生活的憧憬，起源於對古代希臘、羅馬文化的熱烈擁護。這種情形產生於文藝復興，到了新古典主義者的溫克爾曼身上，則以相當熱情的口吻公然宣揚希臘文化的偉大。而浪漫主義則是這種傾向的顛峰。德國的浪漫主義者們甚而由中東、印度的文化中攝取創作靈感。當然法國新古典主義、浪漫主義從阿拉伯世界、基督教以外的傳說中探求創作的泉源，也都可以說是這種傾向的多樣的面性。
註3：康斯坦丁·居斯，本名是亞森特·居斯（Ernest Adolphe Hyacinthe Guys），法國的畫家，出生於荷蘭，歿於巴黎。雙親為法國人。在希臘獨立戰爭時，成為《倫敦新聞畫報》的特派員而從軍，以後將一八四八年的革命、克里米亞戰（1853-56）等事件，以素描、水彩畫的形式加以發表。他與戈蒂埃（T.Gautier,1811-72）、波特萊爾結為莫逆。波特萊爾在《費加洛報》（La Figaro）上以〈現代生活的畫家〉為題，對他做了介紹。作品為卡爾納瓦里美術館、羅浮宮美術館、小皇宮美術館所典藏。

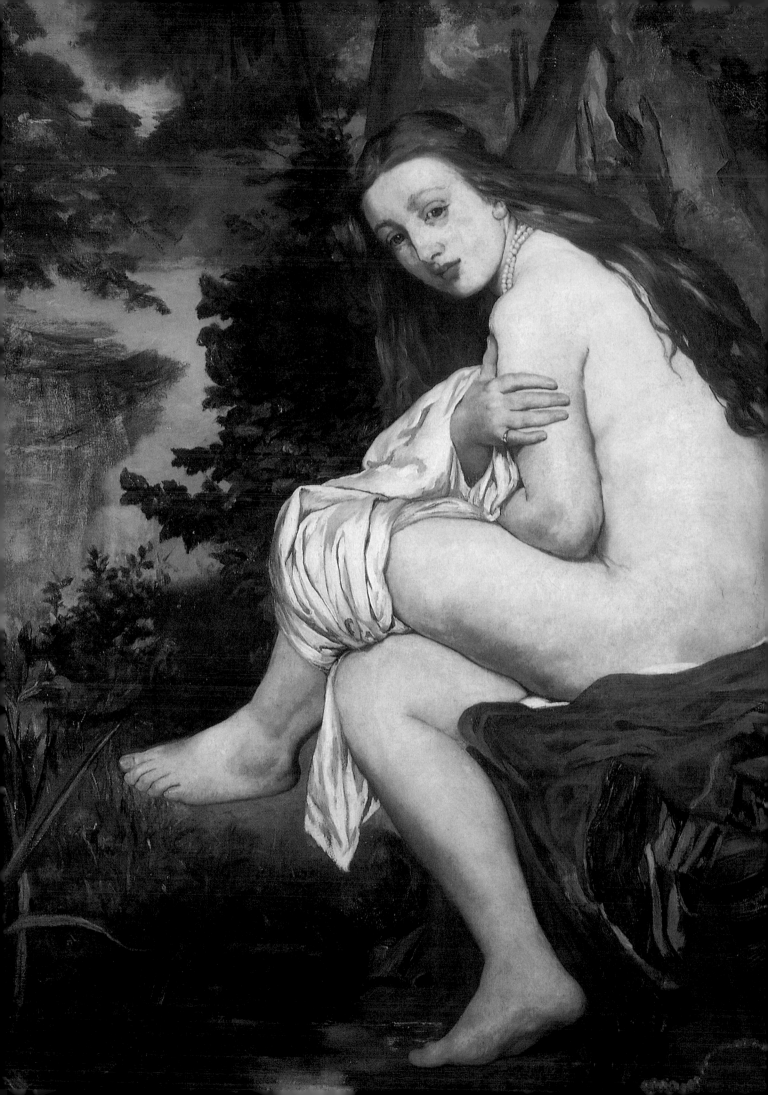

法國第二帝政時代的美術
—— 一八六三年沙龍落選展

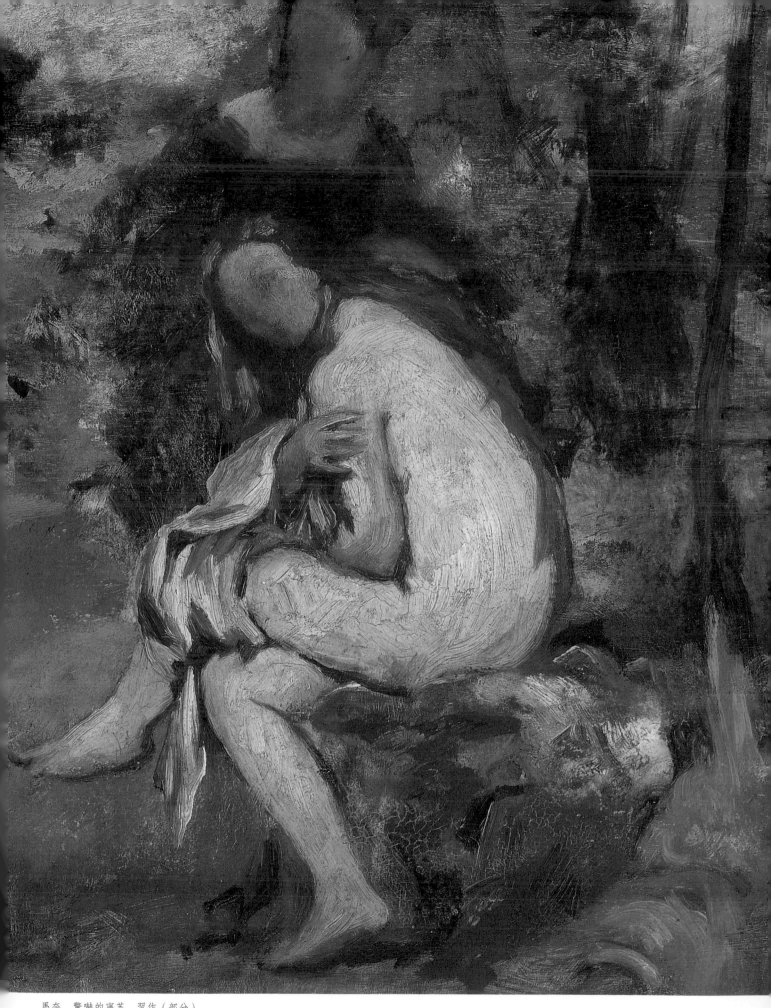

馬奈　驚嚇的寧芙　習作（部分）
油彩木板　35.5×46cm　1860　挪威奧斯陸國立美術館藏

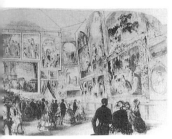

1855年巴黎萬國博覽會會場舉
行繪畫沙龍展一景
巴黎國立圖書館藏

藝術家的社會條件

法國大革命以來，成為歷史舵手而嶄
新登場的新興市民階級，在十九世
紀中葉完全佔據了法國社會的中心。年輕
的波特萊爾在一八四六年所發表的「沙龍
評」標題為〈給市民們〉的序文開頭上，
他寫道：「諸位正控制著多數——是數目
與智慧。——因此諸位是力量——而且這
是正義」，可以說他極為準確地指出這種
社會情況。

當然法國美術界最後也被市民階級所
支持。路易・菲力普（Louis Philippe,在位
1830-48年）的時代，法國「沙龍」展出
的肖像畫、風景畫、靜物畫激增這一事
實，相當能夠說明這一期間的情形。這些
與日常生活關係密切的各類作品，顯然仍
舊被大眾認為比歷史畫、神話畫還更「卑
微」的範疇。但是不具備審美傳統的新興

市民階級，卻普遍喜歡有關他們身旁事物
的易於理解的作品，所以不論「沙龍」或
者畫家們，也就不能忽視這種要求了。但
是，另一方面代替王侯貴族、教會成為藝
術的新保護者的這一新興市民階級，因為
不具備明確的審美基準，一方面喜愛易於
接近的寫實繪畫，同時也試圖學得過去的
藝術保護者的品味。結果，從第二帝政
（Second Empire,1852-1870）到第三共和時
代（Troisi me R pudlique,1870-1940）之間
的法國，終於風行起試圖將寫實性與古代
性加以統一的折衷樣式。譬如，在濃密森
林深處的湖裡出現豐碩裸體的寧芙
（nymph）、或者以裸體姿態躺在海浪上的
維納斯即是一個實例。

新的社會條件也反映到藝術家身上。
文藝復興時代以來的藝術家受到特定保護
者的庇護，依據庇護者的意志創作作品而

馬奈
驚嚇的寧芙　習作
油彩木板　35.5×46cm
1860
挪威奧斯陸國立美術館藏

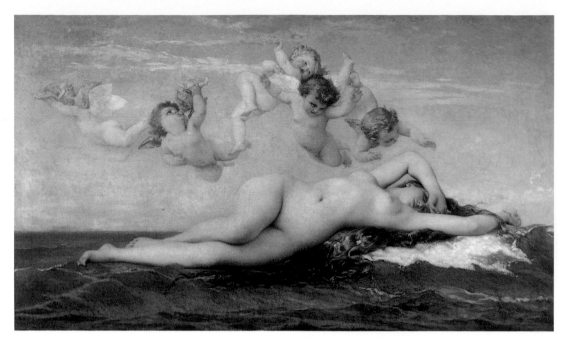

卡巴內爾
維納斯的誕生
143×204cm
此畫參加1863年沙龍得到極大的
成功，作品為皇帝拿破崙三世購
買，畫家獲皇帝的榮譽勳章，且
被選入法蘭西學院當院士。

謀生。這些藝術家隨著十九世紀的到來，失去了向來的那種保護者。確實，從「第三階層」(註1) 發展為社會中堅勢力的市民階級，也終於擔任了藝術的經濟舵手的角色。但是，他們並沒有像昔日王侯貴族一般，擁有將藝術家包下而加以供養的餘力，並且也沒有那樣的品味。不只如此，譬如連訂製自己宅邸裝飾的這種整體性工作，對他們來說也是不可能的事情。對好不容易爬到社會中心，亦即對可說飛黃騰達的中產階級而言，可能程度的話，頂多買來幾件現成作品裝飾自己住家而已。

這是因為就藝術家這方面來說的話，從某種特定的保護者得到整批訂購一事，已經不可能了。當然畫家們必定處於以下的情形，亦即為了生活必須販賣自己的作品，而且買方不是少數的知名權力者、有品味的人，如果對方是一般市民的話，總得製作迎合這類市民所喜好的作品，並且必須對於自己的作品大加宣傳。總之，明白地說，顧客從特定的少數轉移到不特定的多數，同時作品的販賣型態也顯示出當然的不同。創設於十七世紀，到了十八世紀終於成為慣例的這種被稱之為「沙龍」的官方展覽會，在十九世紀急速地擁有了重大意義也是基於這一原因。對不具特定保護者的畫家而言，「沙龍」的角色幾乎是一種讓自己成為一般市民顧客瞭解到畫家作品的唯一機會；反之「沙龍」也是市民最信賴的繪畫市場，因為從「沙龍」裡，市民可以找到張掛在自己家庭牆上的繪畫。

當然，這樣的情形，一部分說來從十八世紀時已經可以看到了，但從十九世紀中葉以後，這種情形幾乎已成為是所有畫家的共通條件。畫家與市民，亦即賣方與買方之間的個人式的結合關係消失後，排列著許多作品的展覽會，同時也擔任起商品展示的角色，如此一來，當然出現了對這些「商品」進行優劣判斷的批評家。「沙龍」重要性的增加，不僅使「沙龍批評」發達起來，同時也帶來美術新聞媒體的興盛。這些處理美術的雜誌、新聞、評論，在十九世紀時綻放出前所未曾有的言論上的燦爛火花，而在某種意義上應該可以說是社會要求的結果。

因此，對畫家而言入選「沙龍」，不單單是滿足藝術家的自尊心，同時也鼓勵了自己的學習，此外尚有獲得經濟安定的所謂生活問題。嶄新出現而來的新興市民階級，並不具備明確的審美基準或者品味傳統，所以強烈地顯示出盲從「沙龍」權威的這種傾向也就更加明顯了。也就是說，入選「沙龍」，甚而在「沙龍」獲獎，就這樣意味著作品得以高價賣出的條件，落選就意味著明天的麵包將馬上成了問題。

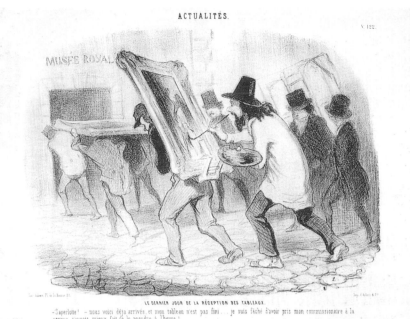

實際上，譬如，尤因根德（Johan Barthold Jongkind, 1819-91）（註2）曾經好不容易賣出某件作品，卻因為這一作品在「沙龍」落選而遭被退回，於是馬上面臨必須退款的窘境。十九世紀，特別是中葉以後，環繞「沙龍」審查所引發的種種問題的背景上，存在著以上這些社會情勢的變化。

寫實主義的興盛

　　在中產階級所支配的這種社會狀況上，作為社會樣式的寫實主義之所以受到重視，幾乎是必然的走向。因為對不具備品味傳統、以及審美基準的新興中產階級而言，至少只有寫實主義完全提供得以讓他們理解的基準。歷史上的「寫實主義」名稱，隨著僅以一人對抗萬國博覽會的庫爾貝的那一歷史性個展一舉成名了；其理念以及想法，已經從七月王政時代開始漸次地普遍化了。而且誠如上一章所敘述的一般，成為問題焦點的萬國博覽會的翌年，亦即一八五六年時，與庫爾貝交往親密的批評家埃德蒙・迪朗蒂（L.E.Duranty）創刊名為《寫實主義》的批評雜誌，迎面痛擊常常以古典古代以及中世紀、十六世紀、十七世紀、十八世紀等為繪畫主題，卻將重要的十九世紀忘得一乾二淨；相對於這種情形，他主張寫實主義應該成為繪畫的中心理念。「古代人描繪出自己所看到的事物，因此十九世紀的畫家也必須描繪自己所看見的事物」，正是迪朗蒂的基本想法。誠如迪朗蒂這種激烈的抗議本身所說明的一般，當時「沙龍」的古典主義式繪畫依然具有絕對的支配性，但是，「沙龍」的畫家們即使在主題上取材於往昔的故事、歷史，然而同時在表現樣式上卻又不得不依據寫實主義。因為在美術世界漸漸增加發言權的新的藝術支持者，在繪畫上首先追求日常生活的細膩再現。

　　關於這一點，曾為庫爾貝友人而為了擁護「寫實主義」，揮舞橡橡大筆的批評家

尙夫勒里（Chanfleury）在一八六〇年所發表的題爲《自然之友》小說中，以一種稍顯戲劇化的方式，極爲正確地寫下足以說明當時狀況的故事。這是描述當時沙龍審查情景的場面，它的內容如下：

「在某『沙龍』審查上，某位英國畫家所描繪的切斯特乳酪（chester）(註3)的畫，因爲相當成功得以入選。接著被拿進去的作品是法蘭德斯畫家所畫的荷蘭乳酪（hollande）。這也因爲描寫得相當好被判定入選，接著第三件被提出的是巴黎畫家的普里乳酪（brie）的畫。這一作品因爲連細部都細心地描繪出，栩栩如生地與實物一模一樣，使得評審委員們不自覺地擰起鼻子。但是因爲乳酪已經太多了，結果這一法國人的畫遭落選命運。這位法國畫家對於前兩人的畫一點都不是『寫實主義』卻得以入選，而自己卻落選感到傷心。這時候他的哲學家朋友出現了。他對此原因做了以下的說明。『在法國思想性繪畫並不受歡迎……。你的畫因爲具備某種思想而落選。評審委員們認爲切斯特乳酪與荷蘭乳酪的畫沒有任何思想的疑點，於是讓它入選；因爲你的普里乳酪被認定爲思想宣傳的作品……。當然這樣的思想對那些人（按，評審委員）而言正是個衝擊。因爲那是窮人的乳酪，旁邊的角製刀柄的乳酪刀，是無產階級（Proletarier）的刀子。也有人甚而認爲，你對貧民們所使用的工具深感共鳴。也就是說你被覺得是一位思想宣傳家，事實就是這樣。你自己雖然沒有注意到，而你卻是一個無政府主義者…

馬奈
仿德拉克洛瓦〈但丁之筏〉
油彩畫布
33×41cm　1854
紐約大都會美術館藏

庫爾貝
靜靜的河流
油彩畫布
70.8×107.2cm　1868
美國布魯克林美術館藏

巴黎香榭麗舍大道旁的沙龍展
會場，1853年建成，作為常設
展空間。

庫爾貝
睡眠的女人
油彩畫布　77×128cm
1865-66
聖彼得堡艾米塔吉美術館藏

…』」。

　　「無政府主義」、「思想宣傳」這一部
分是諷刺尚夫勒里所相當熟悉的伙伴庫爾
貝的社會主義傾向吧！誠如引用《自然之
友》的約翰・勒瓦爾德（John Rewald）所
指出的一般，在馬爾地爾街的咖啡館裡，
這種議論應當是庫爾貝、迪朗蒂等當時血
氣方剛的藝術家、批評家聚會時所反複喧
騰而經常提到的。特別是對社會主義者普
爾東的親密友人庫爾貝而言，寫實主義不
只是技法、樣式的問題，無寧說是主題的
問題。在寫實主義式的傾向大受歡迎的時
代，可說是「寫實主義」創始人的庫爾貝
為什麼會成為「反叛者」的這種矛盾，實
際上就是在這裡。對一八五五年打從開始
就想讓庫爾貝大作落選的學院派而言，問
題所在是庫爾貝是「無政府主義者」、
「思想宣傳家」。然而，就樣式上而言，庫
爾貝的寫實主義在許多方面，還是接近傳
統性的，並不是那麼的「革命性」的。至
少和馬奈幾乎是無意識的大膽「革新」相
比之下，庫爾貝與傳統表現的關係更加密

切。對庫爾貝的激烈攻擊，終究不是對他
的藝術，無寧說是對他的思想；並且這種
攻擊也是發自於他破壞了旺多姆廣場勝利
紀念圓柱一事；而馬奈所受到的嘲笑則來
自對他的傳統樣式否定者的身分。第二帝
政後半期，隨著馬奈的登場，開始了近代
繪畫史的新紀元正是如此。

一八六三年的落選展

　　眾所皆知，使馬奈的名字得以在美術
史上不動如山的條件，是一八六三年有名
的「落選展」。但是，一八六○年代的
「反叛者馬奈」的角色，誠如一八五○年
代的庫爾貝的角色一般，並不是本人自導
自演的，可以說不過是偶然的結果。恐怕
對馬奈本身來說，圍繞著〈草地上的午
餐〉、〈奧林匹亞〉的醜聞，完全不是他
的本意。但是，不論本人的意識如何，試
圖去否定長久以來受傳統所滋養出的表現
樣式的藝術家受到人們激烈的攻擊，是理
所當然之事。只是，就馬奈的情形而言，
經由一位君主的心血來潮，使圍繞著他所

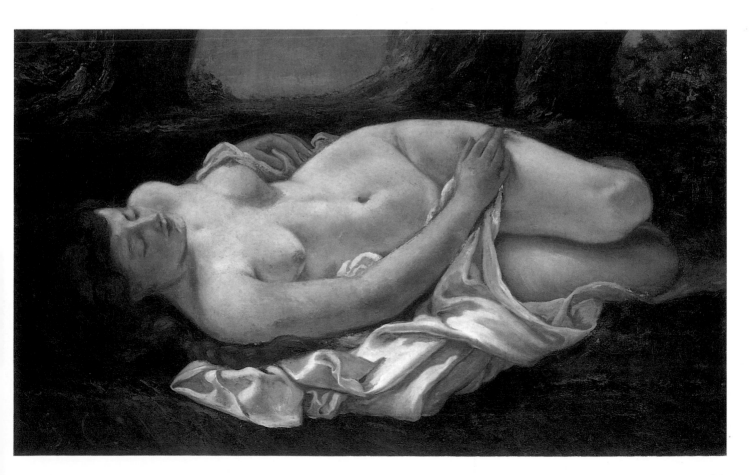

引起的騷動更為強烈了。

一八六三年「沙龍」的評審比前幾次的「沙龍」還要嚴厲多了。而且，向來對年輕畫家的大膽嘗試常表共鳴的德拉克洛瓦未成為評審委員一事，或許也產生影響。不只德拉克洛瓦，連學院中心人物的安格爾也沒參加審查。主導評審的中心人物是國立美術學校的教授西涅爾（Emile Signol）。他激烈地責難年輕的學塾學生雷諾瓦的作品是「與德拉克洛瓦如出一轍」。恐怕因為這一原因，這年的「沙龍」，出現了連向來多次入選的尤因根德這樣的畫家在內的大量落選者。落選者之間當然怨聲載道，此事終於傳到拿破崙三世的耳裡。「沙龍」照慣例每年的五月一日開幕，在開幕前一星期的四月二十二日，拿破崙三世突然到預定成為「沙龍」會場的產業宮，親眼看了一些落選作品，接著叫來了既是「沙龍」評審委員長也是美術局長的尼韋爾克爾克伯爵（Comte Niewerkerck）。我們並不知道皇帝本人看了落選作品的感受到底如何。只是不論如何，《蒙尼多爾》新聞上，登載著以下這樣煽動性的告示。

「關於被展覽會評審委員判定為落選的藝術作品，因為眾多不滿之聲，傳到皇帝耳裡。皇帝陛下為了將這些不滿意見的正確與否訴諸一般大眾，決定闢出產業宮的一部分，一併展出落選作品。這一展覽會是隨意性質的，不希望參加的藝術家可將其意向對當局提出，作品將馬上送還當事人。展覽會開始於五月十五日。作品領取期限是五月七日。屆時沒有領取的作品，將視同希望參加者的作品而加以展示……。」

這是有名的落選展的舉行過程。但是，會場上並沒有陳列出全部的落選作品。從上面所引用的告示可以知道，參加是「隨意」的，事實上很多畫家們不是因為沒有自信，就是對評審委員有所顧慮，將作品先領了回去。顯然地，評審委員對皇帝一時的心血來潮感到不悅，而期待入選下次「沙龍」的許多唯唯諾諾的藝術

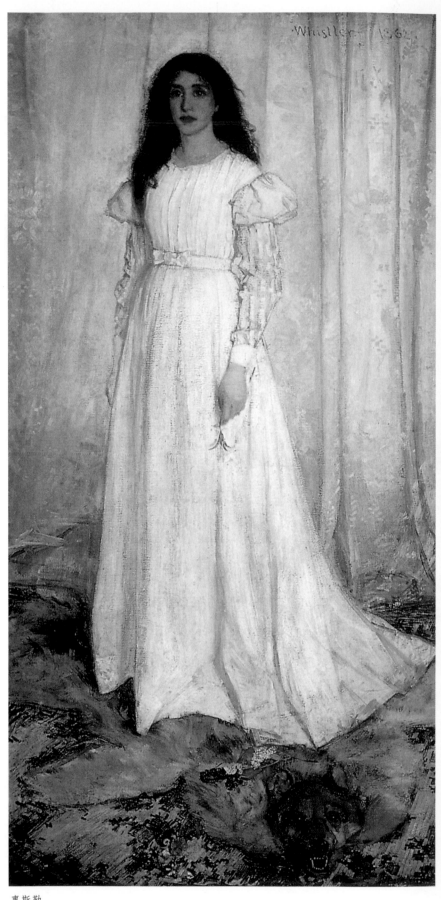

惠斯勒
白色交響樂：白衣女子
油彩畫布　216×109.2cm
1862
惠斯勒夫人喬安娜・希華南的肖像
1863年在沙龍落選展展出，受到很大注目。

馬奈
穿著西班牙馬約卡衣裳的青年
油彩畫布　188×124.8cm
1863
紐約大都會美術館藏

巴吉爾
鄉村的眺望
油彩畫布　130.3×89.1cm
1868
蒙彼利埃法布爾美術館藏

家，則唯恐傷害自己在評審委員心中的形
象。

　　因此，實際上陳列在落選展的主要作
品，顯然是與評審委員意向不同的畫家之

作品。結果這一落選展成為評審委員所下
判定的背書。因為，皇帝所委託的「一般
民眾」，在全部陳列著向來「沙龍」幾乎
不能看到的這種落選展上，完全報以嘲

馬奈　杜維麗公園的音樂會
油彩畫布　76×118cm　1862　倫敦國家畫廊藏
杜維麗宮（1871年革命時期燒毀）庭園在拿破崙三世開放公用。此畫可能是馬奈根據第二帝政時代庭園音樂會攝影照片所畫，說明馬奈對同時代社會生活的關注。畫家馬奈自己側身在畫面左下方。人群中有波特萊爾、歐芬堡、戈迪埃、范談‧拉突爾等人。

[右頁圖]
馬奈　杜維麗公園的音樂會
（部分）

笑。當然，我們可以想像得到，這種展覽會裡實際上也有不少拙劣的作品。但是無庸置疑地，從今天的眼光看來，也不能完全因此將評審委員加以正當化。因為，在這一展覽會上，除了陳列馬奈作品以外，還有畢沙羅、尤因根德、吉約曼、惠斯勒（James Abbott McNeill Whistler,1834-1903）、范談‧拉突爾（Henri Fantin-Latour,1836-1904），此外還有塞尙等人的作品。特別是馬奈的三件作品〈穿鬥牛士服裝的維克多莉‧姆蘭小姐〉、〈穿著西班牙馬約卡衣裳的青年〉以及〈水浴〉，從當時起即已引起很多議論；不論就歷史、以及作品本身的價值看來，這些作品都可以算是這一年所發表的最重要作品。現在，這三件作品當中，前兩件在紐約的大都會美術館，後一件〈水浴〉則以〈草地上的午餐〉爲題，陳列在巴黎的奧塞美術館。

范談‧拉突爾
鬱金香和水果
油彩畫布
47.7×39cm
1865
聖彼得堡
艾米塔吉美術
館藏

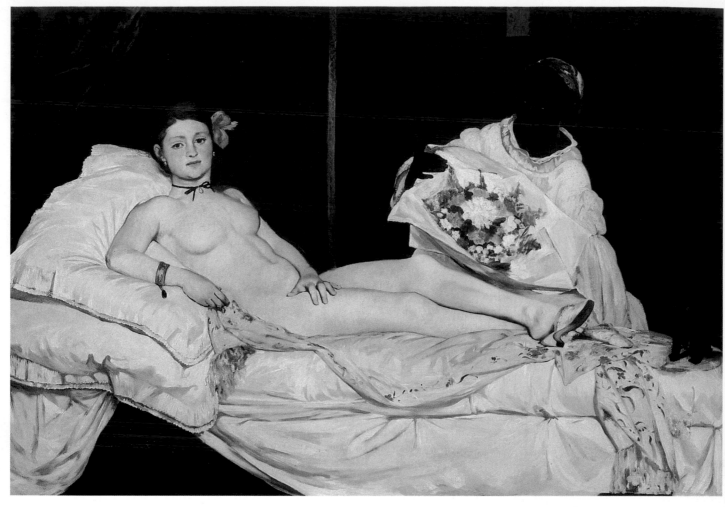

馬奈的角色

在這落選展上大受注目的愛德華·馬奈（Edouard Manet,1832-1883）的歷史地位，極具矛盾性。他與自詡爲革命家的庫爾貝恐怕相反，他重視既有秩序的這種「沙龍」，入選「沙龍」是他一生當中的目的。一八七○年代後，在其影響下，當年輕藝術家們集合起來組織「印象派」團體時，馬奈即使在他們的懇請下，並且即使他的畫風與印象派具有密切性，他終究還是一次也沒有參加印象派團體展。這是因爲參加了印象派展的人，變成不能出品「沙龍」了。也就是說，馬奈在意識上是一位完全想承認學院權威的傳統主義者。

因此，原本是位穩健且出身富裕中產階級的馬奈，透過相當迎合中產階級品味的成功的寫實主義技法而出現在「沙龍」上時，在某種意味上也可以說是理所當然的了。一八六一年馬奈二十九歲時所描繪的〈彈吉他〉（註4），不論就主題或者技法

來說，都是屬於維拉斯蓋茲所代表的十七世紀西班牙寫實主義；這一作品不只入選「沙龍」，甚而也得到佳作獎的榮譽。馬奈確實在想像力上稍顯不足，固然如此他卻具備異常出色的觀察力與卓越的表現技術。如果他與很多「沙龍」畫家們一樣走

馬奈
奧林匹亞
油彩畫布　130.5×190cm
1863
巴黎奧塞美術館藏

[右頁圖]
馬奈
奧林匹亞（部分）
油彩畫布　130.5×190cm
1863年
巴黎奧塞美術館藏

馬奈
彈吉他
油彩畫布　147.3×114.3cm
1861
紐約大都會美術館藏

36

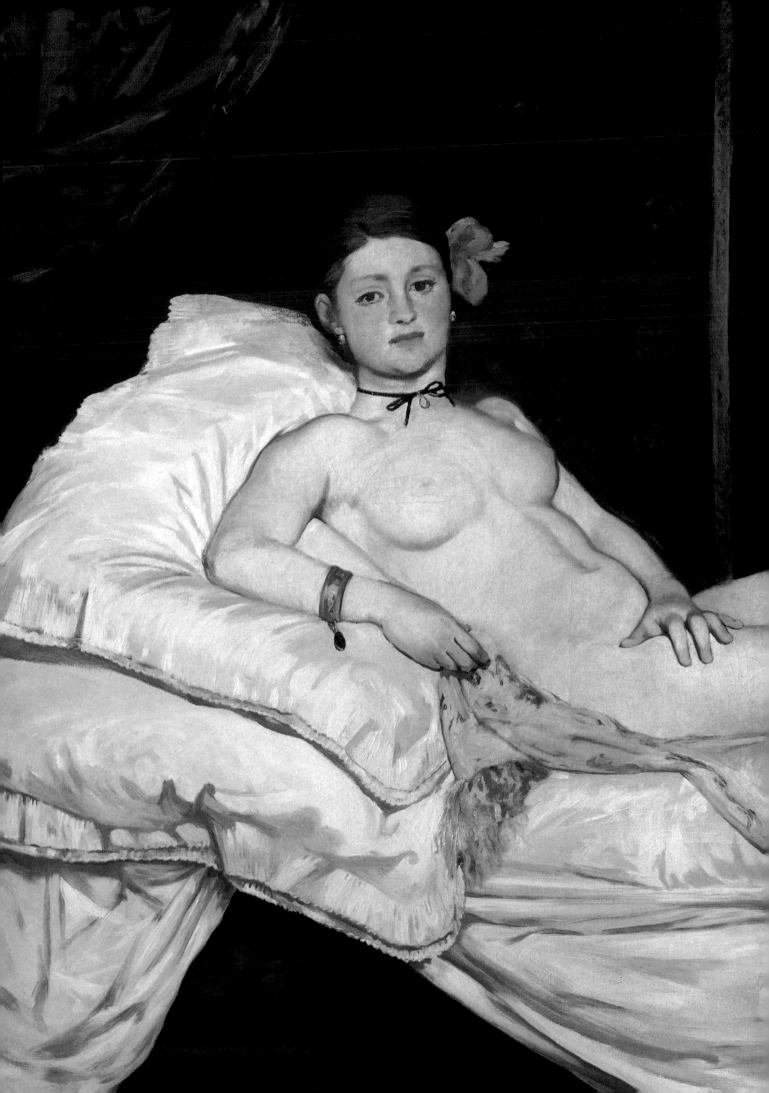

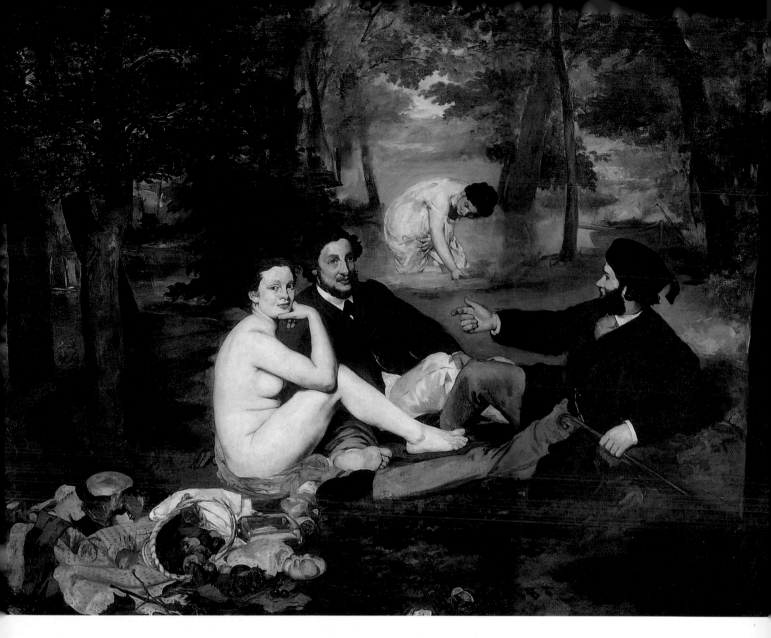

上折衷主義道路的話，無疑地可以成爲時代寵兒吧！但是，不管幸與不幸，馬奈卻與此背道而馳，走向完全不同的道路。因爲，在〈彈吉他〉以後的第二年，很快就發生了〈草地上的午餐〉的醜聞。

使馬奈選擇這種「反叛者」道路的主要原因，可以說有好幾種。或許其中的人物是批評家波特萊爾。波特萊爾徹底地批判學院派理想美的美學，並且高度讚揚德拉克洛瓦是近代最偉大的巨匠。從馬奈製作〈彈吉他〉時候開始，即與波特萊爾有了親密交往，並受到他「近代性」理論的強烈影響。在〈彈吉他〉與〈草地上的午餐〉之間所描繪的〈杜維麗公園的音樂會〉，是一件描繪戶外近代聚會的最初作品。這一件作品可以說將波特萊爾〈現代生活的畫家〉的理念忠實地呈現在畫面上。在這一大作上，馬奈不止描繪出包含

波特萊爾、自己在內的他所相當熟悉的友人們的姿態，同時也試圖再現第二帝政時代都會生活的情景。

甚而這樣地描繪出都會中熙熙攘攘的情景，在當時也是革新的事情。更有甚者，一到下一個成爲問題焦點的〈草地上的午餐〉時，馬奈的近代性與視覺的新穎度更加明顯起來。著衣男性與裸女組合的這種題材本身，誠如當時以來即被人們所指出的一般，絕對沒有什麼稀奇的。但是那種服裝卻是當時的樣式，而成爲背景的森林也是巴黎的現實形象，甚而連裸女也使看慣古代女神、寧芙的當時的人們衝擊很大。

關於這一點，也圍繞在〈草地上的午餐〉兩年後在「沙龍」展出的〈奧林匹亞〉的醜聞上，我們必須預先清楚地承認兩種層面：第一是直接與藝術沒有關係的風俗

馬奈
草地上的午餐
油彩畫布　208×264cm
1863
巴黎奧塞美術館藏

[右頁圖]
馬奈
草地上的午餐（部分）
油彩畫布　208×264cm
1863
巴黎奧塞美術館藏

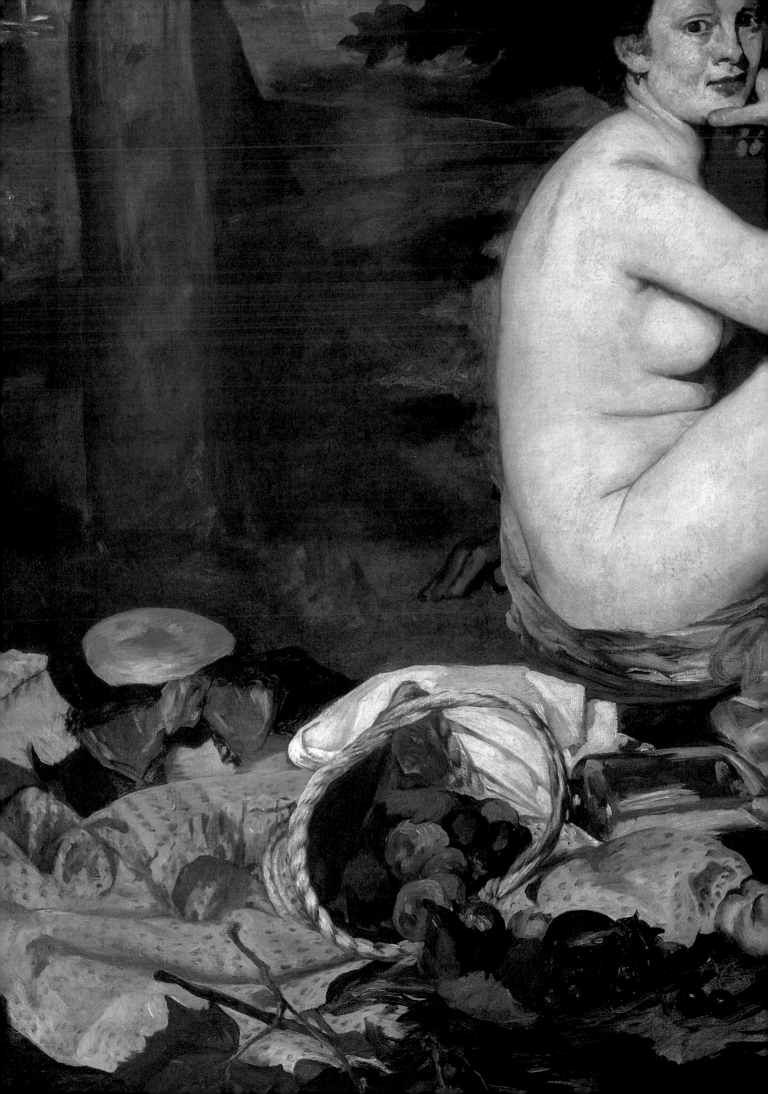

性問題，這是純粹地責難將「現實」裸像，照樣地描繪到當代風格的背景中所呈現出的。在這裡我們必須預先想到，第二帝政時期的法國，不是從左拉（Emile Zola，1840～1902）的《胡貢·瑪珈》叢書（Les Rougon-Macquart）（註5）上所描寫的「頹廢的」氣氛所得以想像到的那種放蕩混亂的社會，毋寧說是對風紀問題過度敏感的嚴厲時代。或許這個時代的性格與被責難為「中產階級的偽善」相同；至少表面上這一時代是第三共和時代的所謂「美好時代」，甚而可以說是比今日更嚴厲的道德觀所籠罩的時代。這一情形我們只要試著想想波特萊爾的《惡之華》、福樓拜的《包法利夫人》所接受的命運，也就能明白了。因此，既非寧芙也非女神的現實女性，在人們眼前暴露裸體的這種主題，是足以受到強烈的責難。

因此，馬奈的作品使「沙龍」評審委員憤怒的真正理由，與其說是風俗性無寧說是藝術性的。不論〈草地上的午餐〉或者〈奧林匹亞〉上的裸體表現，都是忽視傳統性立體感的平坦表現。這兩件名作採取的構圖方式，都是從文藝復興時代的古典例子挪借而來的，然而題材的處理方式、空間視覺，卻都是強烈地偏離傳統性規範的「革命性」的表現。馬奈得以被算入近代繪畫推動者的重要人物之一正是這一原因；正因為相同的理由，隨之招致學院的人對馬奈的強烈敵意。而且這種情形與風俗性問題糾結為一，將馬奈塑造成一八六〇年代的英雄。

馬奈
娜娜
油彩畫布　154×115cm
1877
漢堡美術館藏

註1：這是指法國三級會議裡構成第三階級身分的人們，特別是指都市的中產階級。然而，另一說法是指神職人員、貴族等特權階級以外的人。在革命前的舊體制下面，固然是指實質性的一個個體，然而其實還分化為上級中產階級、中產階級、小市民等三部分。他們的立場也不盡然一致，當為了對抗特權階級時，他們團結一致，於是產生了法國大革命。在革命中又進行了分化，終於產生貧與富的兩大階級。

註2：荷蘭的畫家、版畫家。出生於鹿特丹附近小村莊。他在法的格倫諾柏去世。受到以撒貝的鼓勵，一八四六年來到巴黎，與巴比松派的畫家交往。他的作品幾乎都是風景畫，他以直覺性的迅速筆觸所描繪的水彩與鏤版畫特別有名。與布丹同樣是外光派的畫家，同樣是印象派的先驅者。很早罹患酒精中毒，輾轉各地，去世於格諾堡的精神醫院。

註3：切斯特乳酪是英國切斯特一地所生產的熟乳酪。荷蘭乳酪又分為可生食的埃達姆乳酪（Edam cheese）、硬質的戈達乳酪（Douda cheese）兩種。普里乳酪則是法國白黴軟質乳酪，產地是巴黎盆地東部的普里。

註4：《西洋繪畫作品名辭典》的年代標示為1860年製作，1861年初次入選沙龍。

註5：這一叢書主要是經由二十部小說所組成。其中重要的包括《小酒店》、《娜娜》、《萌芽》、《金錢》、《崩潰》等。內容是經由一個家族成員的不同遭遇反映出拿破崙三世時代的社會百態。他認為小說不能僅止於主觀的觀察及描寫，必須具備科學實驗論的實證記錄意義。因而建立了實驗小說的理念。他的實踐就是這部「胡貢·瑪珈」叢書。從《La fortune des Rougon，1871》開始，到了第七卷《小酒店》（L'assommoir，1877），使自然主義小說達到最高潮。

[右頁圖]
馬奈
陽台
油彩畫布　169×125cm
1868-69
此畫參加1869年沙龍，畫中坐者即印象派第一位女畫家莫利索。
巴黎奧塞美術館藏

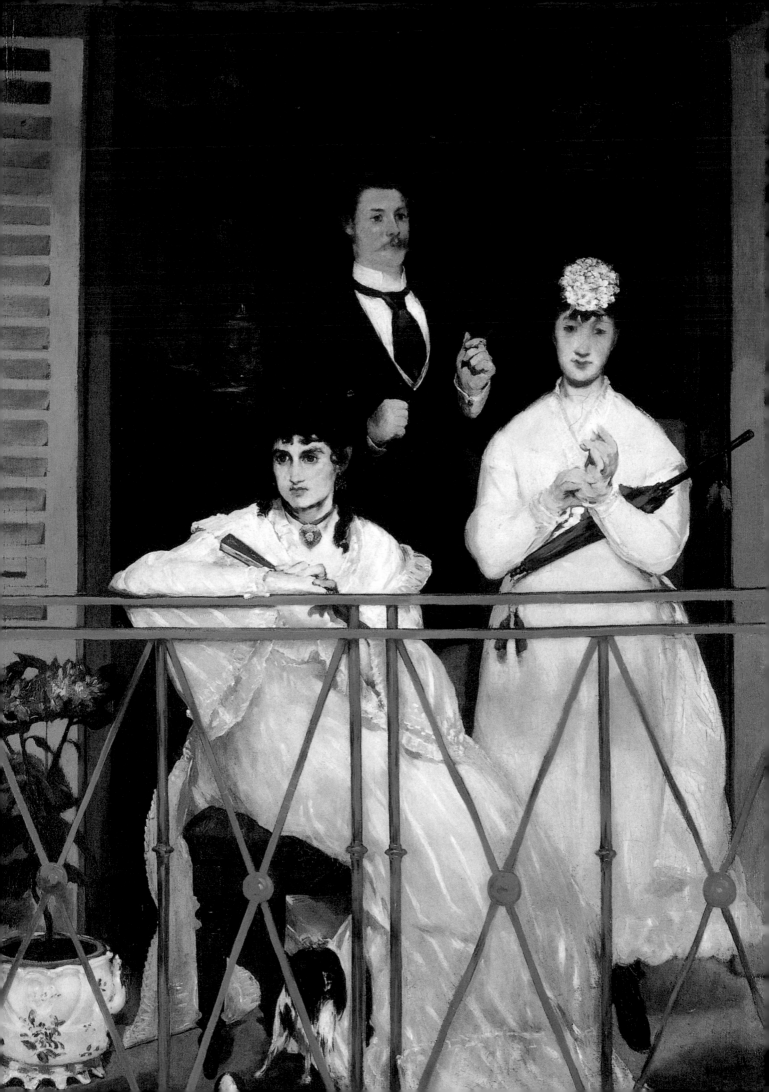

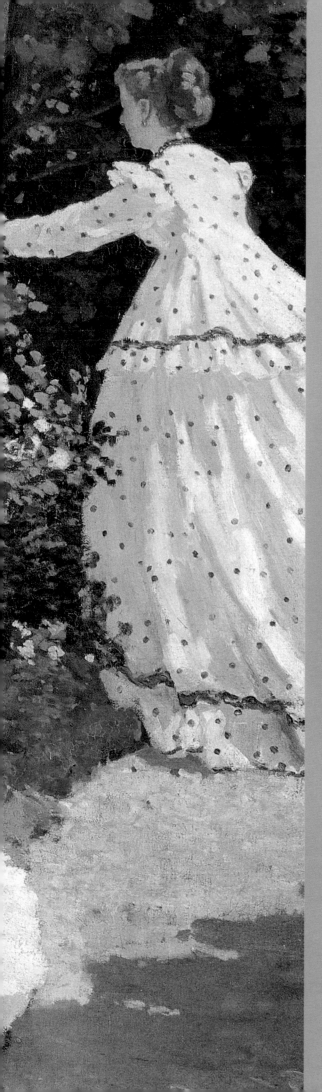

印象派的理論與基礎

莫內
庭園中的女人（部分）
油彩畫布　255×205cm
1866-67

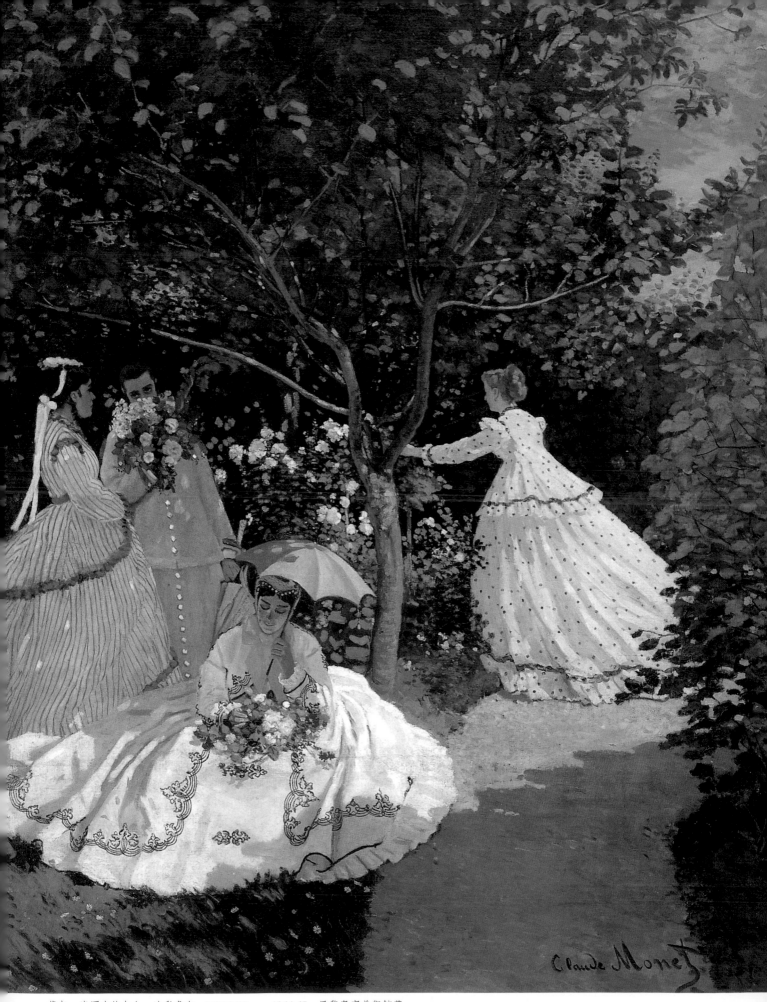

莫內　庭園中的女人　油彩畫布　255×205cm　1866-67　巴黎奧塞美術館藏

印象派美學的基礎

印象派畫家的眼睛，不只是人類進化中最進步的眼睛，同時也是能夠捕捉到向來我們所知道的最複雜組合的微妙色調，並且加以表現的眼睛。

「印象派的畫家眺望自然的原貌，並且再現自然的原貌。……亦即，在晃動的色彩中捕捉一切事物。線條、光線、凹凸、透視法、明暗的這種一般的區別方式，根本就不存在。這一切都被變成現實世界中的色彩晃動，因此，畫布上應該只是被色彩晃動而表現的……。」

以上是年僅二十七歲即去世的敏銳詩人朱爾·拉福格（Jules Laforgue, 1860-1887），為一八八三年十月柏林格爾里特畫廊所舉行的印象畫派畫家的展覽會的評論，從這一段評論中，他極為簡潔但卻清楚地敘述出印象派的本質。

一八八三年是前後達八次的印象派團體展的展覽會尚未完全結束之時，不用說

除了少數的認同者以外，還不完全被一般人所承認。無寧說，這一時期連一般公認的批評家們都是以頑固、懷疑的眼光看待印象派。然而拉福格卻能夠寫出這樣正確地洞悉印象派本質；又熱情擁護的文章，正足以顯示出他令人驚訝的詩人直觀，以及早熟的才能。

同時，這也說明了印象派畫家當時已經明確地意識到運用以下的方法，就是將映現在眼前的自然姿態還原為「色彩的晃動」，並且將其描繪在畫布上。因為，從二十歲即開始擔任《美術新知》（Gadget de beaux-arts）的美術批評而相當活躍的拉福格，很早即與幾乎所有印象派畫家們親密交往，他的批評似乎多多少少反映出印象派畫家們的意識。事實上，這一評論在當時的批評文章中可算是最優秀的一篇，其中拉福格具體深入描述畫家的實際製作方法，並說明其內容。

「試圖創造出美的理論，並且指導藝

希斯勒
聖瑪梅斯的羅瓦河
油彩畫布　39×56cm
1883
個人藏
印象派繪畫是利用「色彩的晃動」而表現的。

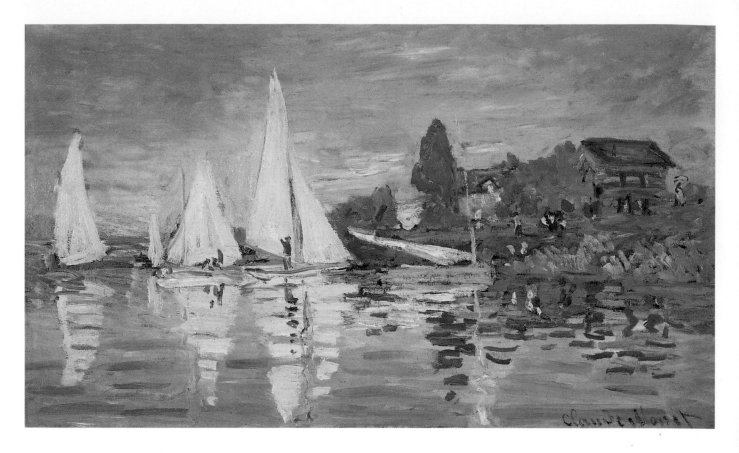

莫內
阿芎特爾的帆船
油彩畫布　48×75cm
1872
巴黎奧塞美術館藏

術發展的批評家諸公啊！希望你們親臨畫家擺設畫架、光線勻稱的創作現場——譬如一處午後景色，我們試著想想這位畫家並不是經常都去這裡完成他的風景畫，而是天生具備優秀感覺的人。他只要十五分鐘就能夠描繪出自然色調微妙的美，也就是說，我們試著假定他是印象派的畫家，他以自己獨特視覺的感受性，來到這樣的場所。一向畫家因為各種準備所需從事的工作、疲憊的狀況，使他們的感覺因而困惑、因而受到牽動。與其說這只是一種器官的感覺，毋寧說是容格（Thomas Young,1773-1829）（註1）所指出的三種神經纖維所競相發揮作用的感覺。而且，在那樣的十五分鐘之間，風景的光線閃爍受到無限的變化。簡單地說，稍縱即逝，眼前所見馬上變成了過去的事物。

畫家的視覺在這十五分鐘之間一直在變化，於是使風景色調所擁有的持續性與相對性價值的評價不斷地改變。

讓我們試著從無數的例子當中，舉出一個具體情形看看。假如我看到某種紫色的影子，然後我將自己的眼睛移向調色板，試圖混合這一顏色並加以創造描繪，

此時，眼睛不知不覺中被我上衣袖口的白色所吸引。如此一來，我們眼睛改變了，我的紫色受到它的影響。

因此，雖然僅僅十五分鐘面對風景繪畫，其作品絕不可能成為易於消逝現實的真正等值物。所描繪出的正是某種獨特感覺在不重複出現的光線生命的某種瞬間刺激下的風景，對該人而言，是一種無法再次準確重現的瞬間反應的記錄……。」

拉福格的這一段話，即使是說莫內、畢沙羅所畫的也一點不足為奇。他就這樣成功地將印象派畫家們的思想傳達給我們；在其背後包含著與文藝復興以來的傳統藝術觀，完全不同的兩種前提。其一是自然的無限變化與隨著這種變化所產生的多樣性，其二是畫家感覺的純粹性。

誠如拉福格又一次指出的，傳統性的藝術觀，認為自然的永恆性是必然的前提，因此信任它所視為基礎的絕對性的美感。不論對任何人、或者何時，它也都是不變的堅定不移的事物，因此，它被認為擁有普遍的性格。依據明確輪廓所把握的理想性型態、或者透過理性透視法所構成的空間等，以這樣的理想美為前提時才開

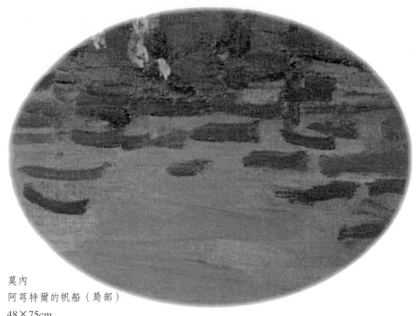

莫內
阿芎特爾的帆船（局部）
48×75cm
1872
從畫中的色彩斷片，可以看
出以短筆觸色彩畫成。

畢沙羅的調色板
1878年
畢沙羅在自己用過的調色板
上畫成這幅風景。從上方可
看出他作畫僅用6種油畫顏
料變化出微妙的色彩。

象，至少對試圖追求眼前真實的藝術家而
言，卻是一種妨礙，並無任何助益。或者
說，即使一位畫家的過去體驗，在這意味
裡也沒有任何助益。這是因為必須使畫家
不斷地去面對新的現實事物之故。

我們容易理解到，這樣的自然捕捉方
式，終於與莫內的那種「睡蓮系列」嘗試
產生關係。即使浮翁大教堂、田中的麥草
堆，也不是一個固定不變的對象，對畫家
而言，這些是呈現無數映像世界的事物。

顯而易見的是，誠如波特萊爾所一再
主張的，這樣的想法背面存在著的庫爾貝
的寫實主義思想。庫爾貝試圖排除理想
美，將「近代」帶到藝術上的浪漫派美
學，並且徹底投注到眼前的一切現實事
物。事實上，莫內、畢沙羅、雷諾瓦等就
精神而言都是庫爾貝的信徒，德拉克洛瓦
的子孫。他們從德拉克洛瓦所學到的當然
不只是這些，至少他們不為現有的美的範
例所拘束，不認為現實是唯一絕對的理想
世界，而是試圖凝視自然原貌的多樣性。

始成為可能。

但是，對印象派的畫家們來說，這樣
的理想性世界已經不存在了。自然是不斷
變動的，即使瞬間，也都不留下相同的姿
態。因此，過去的巨匠提示給我們的自然
姿態；或者更為廣泛的現實世界的一切現

在這一點上他們完全繼承十九世紀前半葉的遺產。一言以蔽之，印象派就是「近代主義的」畫派。

誠如朱爾‧拉福格本身一般，印象派的畫家們為了支持他們的「近代」意識，借助當時新的光學理論，創造出自己的美學與技法。上面所引用的拉福格的文章上，也出現容格的名字；容格與黑爾姆霍爾茨（Hermann Ludwig Ferdinand von Helmholtz,1821-94）（註2）的理論認為：人類的網膜神經由認識三個基本色的三種神經纖維所構成，在此以外的色彩感覺，連白色在內也都是由這三個基本色的合成而產生的。他們兩人的理論，與德拉克洛瓦深感興趣而加以研究的舍夫雷爾的「色彩同時對比法則」──亦即，空間中的某色彩具備使其周圍產生補色的傾向，因此互補色並列時，彼此就爭相互動產生強烈耀眼的效果──同樣，給予了印象派的色彩分割技法的理論性基礎。經由後期印象派

畫家，特別是經由以秀拉與席涅克為中心的新印象主義，這樣的「科學的」性格終於被提昇到極點，而自從印象主義登場時，即開始與這種美學結合在一起了。

印象派與當時光學理論的這種結合，照樣地與剛才指出的印象派第二基本前提，亦即視覺的純粹性的問題發生關連。誠如拉福格所一再敘述的，印象派畫家的眼睛，在人類進化的歷史當中──我們可以在這一點上，看到對十九世紀後半葉思想的所有領域產生相當大影響的進化論的痕跡──是進步程度最大的，並且可以正確掌握自然世界中的光線微妙的色彩晃動。甚而，本來被光線照射的自然世界，作為一種富微妙變化的多樣光波到達我們的視覺。而且，正如同敏銳的聽覺可以在音波中聽到無限調子的和聲一般，敏銳的視覺在光波中，可以看到各種差異、變化。向來學院派的畫家因為受到知識、先入為主的觀念的影響，僅僅見到自然中的

莫內
睡蓮
油彩畫布　100×300cm
1917-1919
巴黎瑪摩丹美術館藏

————————

[下]
莫內
睡蓮（局部）
油彩畫布　170×125cm
倫敦國家畫廊藏

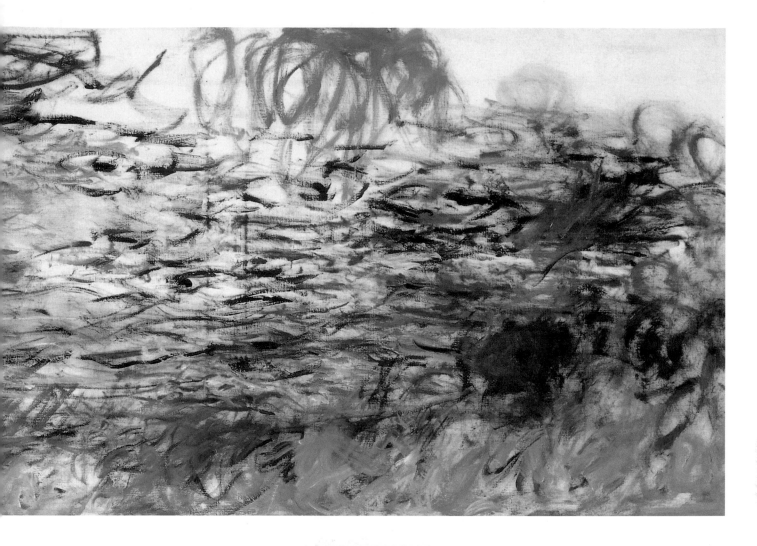

補色是三原色中的其中
兩色混合而成的第一次
混合色與剩餘的另一原
色對比所產生的色彩關
係。圖為最常見的三對
補色：上排黃紫互補、
中排藍橙互補、下排紅
綠互補。印象派畫家常
利用補色關係作畫。

單色型態，而印象派的畫家們之所以能夠
從其中看到無限的色彩變化，就是以上的
原因。也就是說，印象派的眼睛才是能夠
最單純地接受到光線晃動的最進化的眼
睛。

生為盲人該多好是莫內的有名感觸。
這一感觸可以說是以極似畫家感覺的說
法，最直截了當地敘述了拉福格、其他理
論家們所強調的這種視覺的純粹性。莫內
的說法是，如果生來為盲人，而且有朝一
日眼睛突然能夠看得到的話，自己的眼睛
將不被記憶、先入為主的觀念所影響，而
能完全純粹地觀看外界。此時，自然將是
多麼美麗且多彩耀眼地呈現在我們的眼前
呢？事實上，某種意義裡我們也可以說，
莫內等人在面對新的畫布時，試圖努力找
回這種剛剛產生的新的純粹視覺。如果我
們深加考慮的話，將會知道這樣大膽的挑
戰在繪畫史上是不曾有過的。因為，這完
全否定了全部歷史之故，當時印象派的畫

席涅克　聖・托貝港的帆船　油彩畫布　81×52cm　1896
從畫中可看出他僅用紅、黃、藍等色彩線條點描在畫布上，造成色彩晃動感覺。

舍夫雷爾的色環　舍夫雷爾的「色彩同時對比法則」色環，是印象主義色彩理論的基礎。色環中相對兩色即為補色，印象派畫家以補色作畫達到明麗的最大效果。

太陽光的色光混合愈多，明度愈高，最後變成白色（左圖）。如果將顏料的三原色混合愈多，彩度愈低，最後成為黑色（右圖）；亦即色光混合則變明亮，顏料混合則變黯淡。所以印象派畫家常只用四或五種色彩作畫，避免混合顏料，描繪出比較明亮的畫面。

家們這樣強烈地受到責難，或許也就不足為奇了。

色彩分割、筆觸分割--印象派技法

　　為了將經由這樣純粹視覺所捕捉到的事物，具體地表現在畫布上，印象派畫家利用了稱之為色彩分割，以及筆觸分割的獨特技法。如同映現到畫家的眼睛一般，這種技法是忠實地再現一切事物正是「色彩的晃動」的自然姿態的最適當手段。因為，所謂「色彩的晃動」，正是陽光所包含的各種色線，在演奏出各式各樣微妙和音的同時到達畫家的視覺。畫家為了再現那種「色彩的晃動」所擁有的耀眼的明亮度，盡可能地必須使用明亮的原色。

　　舉個簡單例子來說，如果將太陽光線通過三稜鏡並且加以分解，將會變成紅、橙、黃、綠、藍、靛、紫七種顏色的彩虹。相反地說，如果將這七顏色混合為一，就變成明亮的太陽的耀眼度，即成為白色。但是，如果我們將相同的這七顏色的顏料聚集在調色板上，並且將其混合時，結果不是變成白色，相反地而是黑色。光線愈是被加以混合愈是變得明亮，相反地，顏料愈是混合愈變成黯淡。

　　因此，為了能夠掌握明亮光線所照射出的自然的「色彩的晃動」，必須盡可能地避免混合顏料。印象派先驅巴比松風景畫家的作品與莫內、畢沙羅的作品相較之下，之所以看起來較為黯淡，是因為他們使用混合顏料之故。因此為了描繪出明亮的顏色，不在調色板上混合顏料成為最高的信條了。可能的話，將明亮的原色照樣地配置在畫布上，就是捕捉自然耀眼原貌的手段。新印象主義畫家席涅克的〈聖·托貝港的帆船〉，就是一個運用原色點描完成的佳作。

　　但是，所謂明亮的原色，當然受種類所限制。基本上，所謂紅、藍、黃的三原色是最純粹的顏色。接著，將三原色兩兩混合所產生的第一次混合色——亦即：紅與藍混合成的紫、紅與黃混合成的橙、黃與藍混合成的綠——是其餘的純粹色。接著，所謂舍夫雷爾「色彩同時對比法則」所強調的補色是，這些第一次混合色與三原色所剩下的另一種色彩關係。也就是說，紫對黃、綠對藍、橙對紫的各種補色關係。往後誠如席涅克在題為《從德拉克洛瓦到新印象派》（De Delacroix au No-Impressionisme, 1899年）的理論書中詳細地所分析的一般，在德拉克洛瓦以後、印象派、新印象派的作品上，可以發現一些意識到利用這種補色關係的效果。

　　在三原色與第一次混合色上，一加上藍色系的靛色，就成為彩虹的七種顏色。也就是說，彩虹七色擁有無數色彩中的最純粹的耀眼度。印象派的畫家盡可能地以彩虹七色試著從事描繪，正是這一原因。

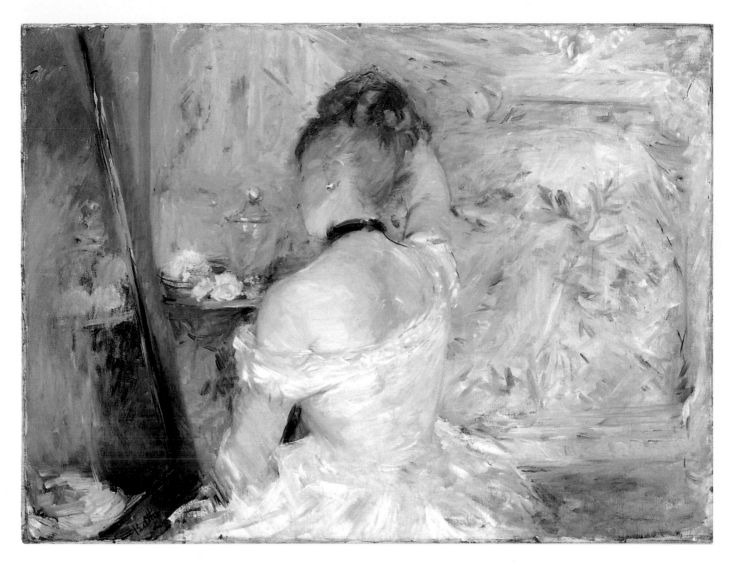

因為在此以外的顏色，會使畫面變得黯淡之故。

但是，自然世界擁有充滿各種調子的無限色系，當然不只是純粹色，混合色也成為必要了。為了保持畫面明亮度，不混合顏料是印象派的至高信條。他們認為不是混合顏料，而是混合顏料所產生的光線製造出這些混合色的效果，所以即使是第一次混合色，他們也盡可能地使用沒混合的顏料來表現。譬如，紅色與藍色在調色板上混合的話變成紫色。但是，如果將紅色與藍色分別地塗在畫布上，從稍微遠的距離加以凝視的話，看起來也還是變成紫色；並且是更加耀眼的紫色。這種情形是因為，顏料本身並沒有混合，而是置於畫布上的紅色與藍色所發出的光線在眼睛中混合所帶來的相同效果。印象派的畫家們稱此為「視覺上的混色」、乃至於「網膜上的混色」。從所見到的眼睛的效果來說

的話，這是「視覺上的混色」，如果就實際技法來說的話，因為是將本來應該混色的顏色加以雜然並列，所以是「色彩的分割」，我們稱此為「筆觸的分割」。如果就技法來說明印象派的畫面特徵的話，這終究是盡可能地試圖擁有相應於感覺純粹性之色彩純粹性的志向之具體展現方式。

具體而言，這種「色彩分割」依據各種方法加以實現。莫內、初期畢沙羅所使用的方法，例如畢沙羅的〈亞文橋開花的果園、春〉一畫，即是名符其實重複使用「筆觸的分割」畫法，他們利用各種不同的顏色以細長的自然筆觸，一併排列在畫面上；一到秀拉、席涅克的新印象主義，變得更具「科學性」，他們將這種方法轉變成用一定大小的圓點排滿畫面上的技法；如果依據理論推進色彩分割的話，由此發展為「點描畫法」大概是當然的結果吧！

但是，這樣「理性的」技法，對於排

莫利索
化妝的婦人
60.3×80.4cm
1875
第五屆印象派作品，獲高度評價，速寫式的筆觸，描繪布爾喬亞婦女日常生活情景。此畫中她僅用白、紅、黑、藍、綠五種顏料作畫。

斥經由理性捕捉對象，試圖將全部對象透過感覺加以捕捉的印象派而言，本來就不相關。新印象派的理論的確是由印象派所產生的，然而同時在本質上這也包含著與印象派全然不同的要素。這是因為，誠如所有繪畫樣式多多少少也有相通之處，印象派也在本身當中含有自我否定的要素。正因為印象派對過去歷史的否定是這樣的徹底，所以其內部所包含的矛盾也就這樣地大。實際上，印象派所擁有的這種本質上的矛盾，成為十九世紀末到二十世紀之間近代繪畫展開的強大原動力，當然這一事情本身，也說明了印象派歷史的重要性。

最大的矛盾在我們最初所引用的拉福格文章中已經可以看到。誠如以拉福格為首的許多當時批評家所指出的一般，並且也誠如印象派畫家本身當然樂於承認的一般，他們繼承庫爾貝所主張的寫實主義精神，希望再現最忠實的現實物。他們所說的「現實事物」，即使與庫爾貝所說的也有相當大的差異，然而他們認為繪畫既不應該依據不知其所以然的抽象性理想美，也不應該依靠過去的範例，而是徹底地基於眼前的現實自然。這意味著，他們名符其實是實證主義所支配的十九世紀後半葉的現實主義者，而其立場是客觀主義。「自己不畫眼睛所不能看到的任何事物」這一庫爾貝的話，照樣地成為莫內、畢沙羅、希斯勒的信條。正因為這樣，一度受印象派強烈吸引並受其影響，同時對感覺主義卻總是不能滿足的塞尚，以無限的讚美與不滿而批評道：「莫內不過是瞬間的人物而已」。

然而問題所在是這種「眼睛」。印象派的立場是將自己還原為一隻「眼睛」，

畢沙羅
亞文橋開花的果園、春
油彩畫布
1877
巴黎奧塞美術館藏

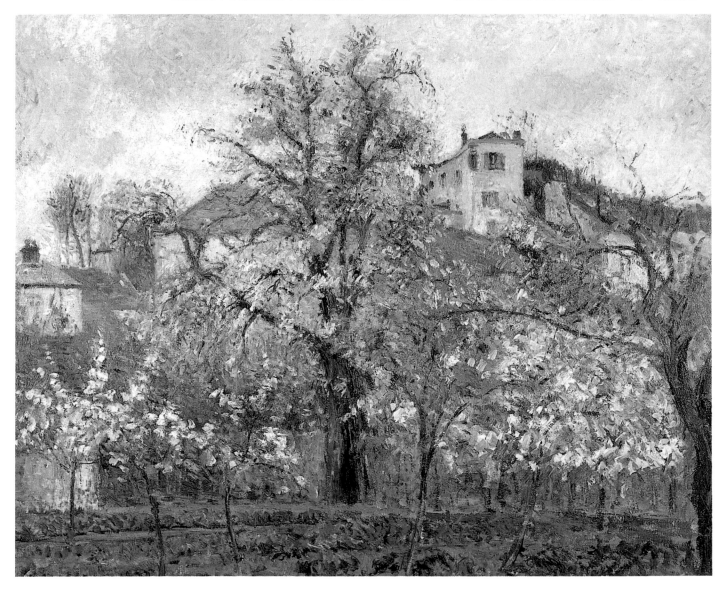

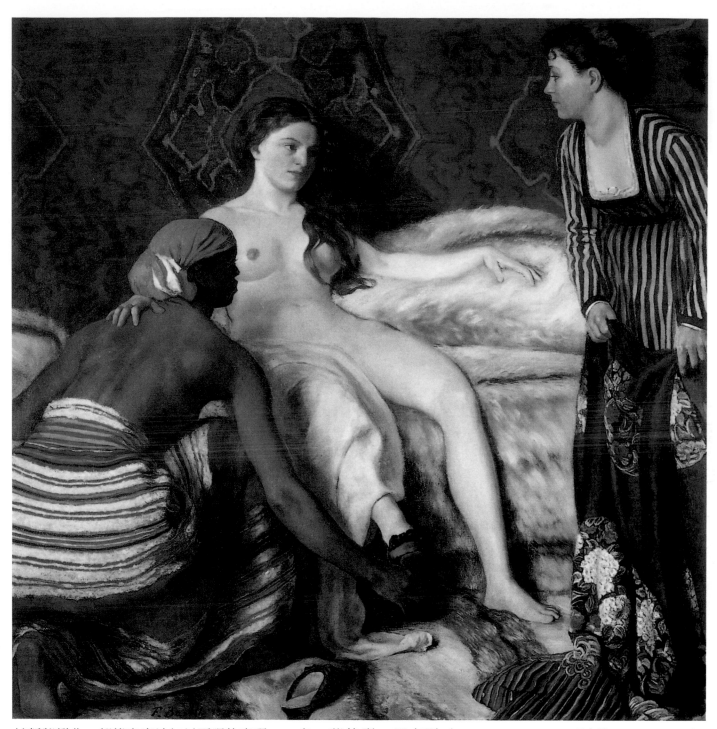

妙靜謐變化，都能忠實地加以再現的表現
力；只要見到他的畫面世界，就能看到符
合波特萊爾所讚美的一般，亦即我們不只
能正確地知道當中的季節、時間，連風向
也能體會出來。

　　同時，在印象派的歷史上，我們必須
不能忘記的是布丹是莫內的最初，而且也
是最具影響力的導師。事實上，莫內在往
後的感懷中說：「幸而有布丹，自己才能
成爲畫家」；當然這是極爲率直的感想。

　　布丹以外適合稱之爲莫內、希斯勒、
雷諾瓦「伙伴」的是南法蒙彼利埃出身的

尙・菲特烈・巴吉爾（Bazille,1841-
1870）。他因爲參加普法戰爭而英年早
逝，不及參加印象派的團體展，然而在一
八六〇年代常常與他們共同行動。他因爲
家庭的關係，不得不去巴黎習醫；然而他
很早即對繪畫感到興趣，所以他以繼續學
醫這一條件，獲得家人諒解以便學習繪
畫，進入了格雷爾（Charles Gleyre,1806-
1874）（註4）的畫室。在此他與雷諾瓦、莫
內、希斯勒相知。他對於朋友之間的寫生
旅行，遠較在畫室的學習還要熱心，他似
乎特別與莫內契合，喜歡與他一起創作，

巴吉爾
出浴
油彩畫布　132×127cm
1869-70
法國蒙彼利埃法布爾美術館藏

[右頁圖]
巴吉爾
家庭聚會
油彩畫布　152×227cm
1867（1869年加筆）
巴黎奧塞美術館藏

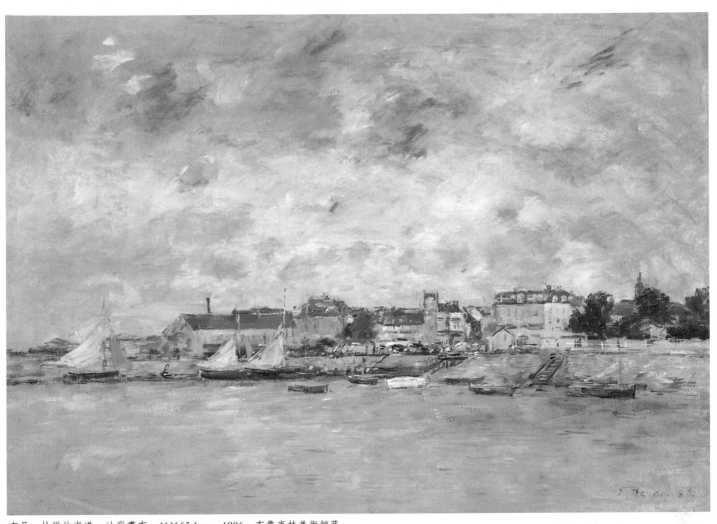

布丹 杜維的海港 油彩畫布 46×65.1cm 1886 布魯克林美術館藏

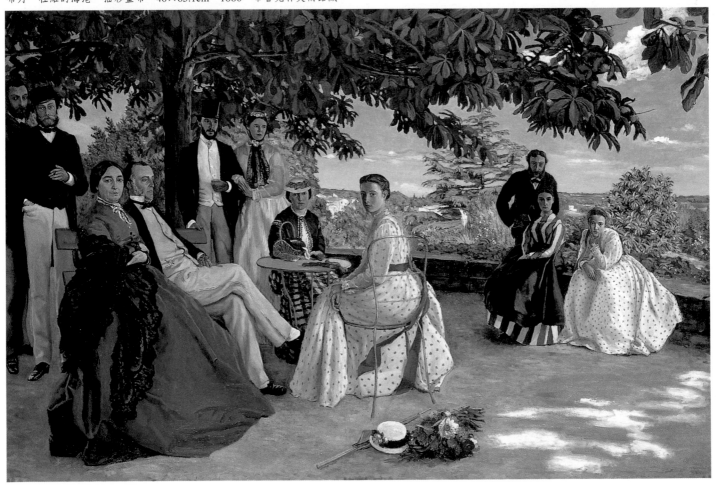

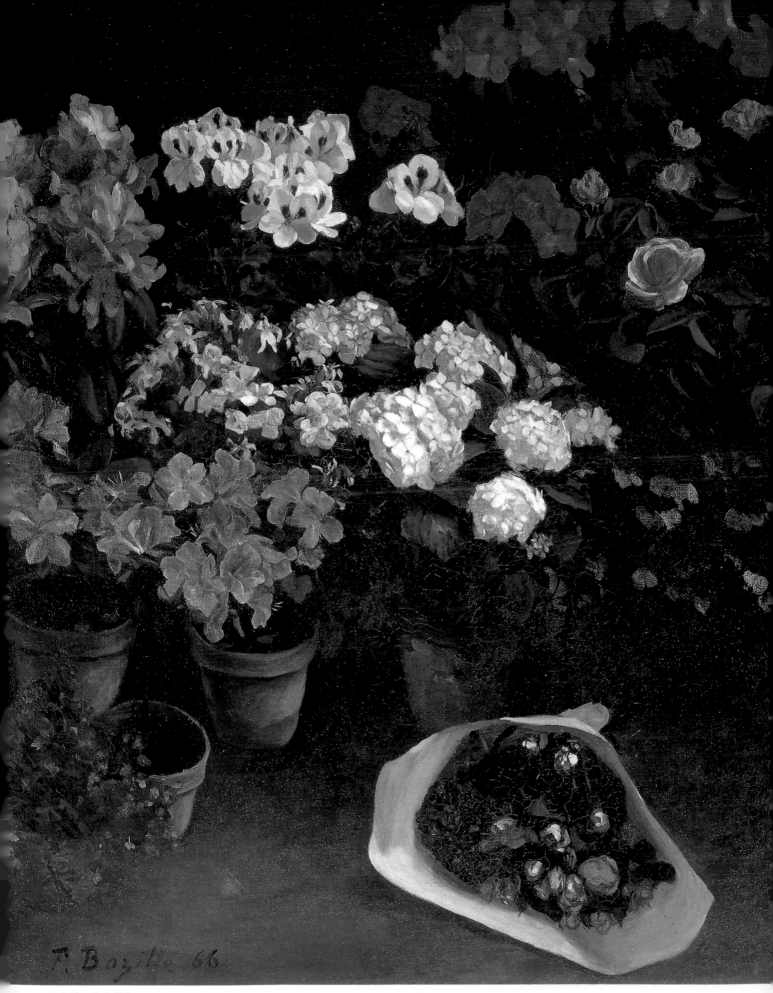

F. Bazille 66

巴吉爾　花的習作
油彩畫布　97.2×87.9cm　1866　惠特尼女士藏

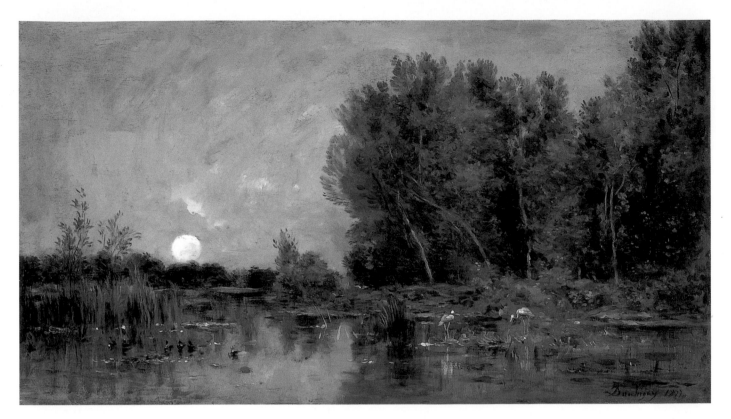

杜比尼
月出
油彩畫布　40.3×67.9cm
1877
美國布魯克林美術館藏

巴吉爾
自畫像　99×71.8cm
1865年
巴吉爾在此畫完成後五年，
在巴黎公社事件中中槍身亡
。

並且一起企畫沙龍之外的同伴之間的展覽會。這個「獨立展」的計畫終於改變型態，開花結果成為往後印象派團體展，因此，巴吉爾不能活到親身參與，想來相當遺憾。

　　從作品上來看，巴吉爾參展於一八六八年沙龍的大作〈家庭聚會〉與幾乎同時期莫內所描繪的〈庭院中的女人〉，同樣是一八六○年代他們的共通主題。這一主題是他們所畫戶外人物群像構圖的最優秀的實際例子。並且這是從拍攝實際家庭聚會的攝影所得到的啟示，其製作幾乎在戶外進行，明亮陽光所照射的部分，與陰暗的部分成為鮮明的對比，構成了全圖。因為每個人物描繪得過於嚴謹，以至於稍顯僵硬，整體令人稍稍感覺不夠成熟，但卻清楚地證明了他卓越的才能，只是因為普法戰爭的爆發，出征而成為不歸之人，他的證明沒法獲得結果。

　　此外，被馬奈稱之為「近代風景畫之父」的荷蘭的悠翰・巴托特・尤因根德、以及乘船在塞納河上創作，而逐行名符其實的戶外創作的法蘭斯瓦・杜比尼（Francois Daubigny,1817-1878）等，在各種意義上，也還是可以稱之為印象派的先驅畫家。

註1：英國的醫生、物理學家、考古學家。學醫後在倫敦開業。皇家研究所自然哲學教授、聖喬治醫院醫師，保險公司計算監督，監督航海曆法的編撰。研究光線的干擾，與弗涅爾（A.Fresnel,1788-1827）一道使光線的波動說復興起來，並且發現彈性體的「容格率」、生理發光、眼睛的無焦點性。他也是開始使用「能量」字眼的第一人。他的色覺「三色說」，以後經由黑爾姆霍爾茨更加地發達。此外也訂定小兒藥劑量的「容格氏法則」。身為考古學者，進行古埃及、巴比倫文字的研究，使象形文字字母的解釋進步良多。

註2：德國生理學者、物理學者。在柏林大學習醫。柏林美術學校解剖學講師。後任海德堡大學、波昂大學、柏林大學的物理學教授。國立理工學研究所總裁。因為他的發明才能、精練的實驗、數學的知識、哲學的洞見，在各種學術領域留下驚人的成績。由肌肉的作用進行化學的轉換，證明了熱發生，發表關於力量保存的原則說。並將能量保存以數學測出。此外神經傳達速度的測定、檢眼鏡的發明、生理光學的研究、立體望眼鏡的發明、液體力學的渦動研究，甚而進行聽覺的研究。發表光線散亂的電磁理論，建立「黑爾姆霍爾茨分散公式」，關於知覺印象發表「黑爾姆霍爾茨三原色說」。哲學方面將康德批判哲學與生理學的成果加以融合，屬於新康德學派。

註3：法國的美術評論家。初為政治記者，1868年創刊共和派新聞《論壇》（La tribune），1865年起與馬奈交往親密。除了著有《印象派諸畫家》外，也著有《馬奈的生涯與作品》（Histoire d'Edouard Manet et de son OEuvre,1906）、《日本美術》（L'art japonais,1882年）等。

註4：出生於瑞士的法國畫家格雷爾。曾在里昂、巴黎學習，長期滯留義大利以及往近東各地遊歷，後移居巴黎。漸漸地他的名聲與社會地位提高，很多作品為瑞士所保存，然而缺乏新意與強度。

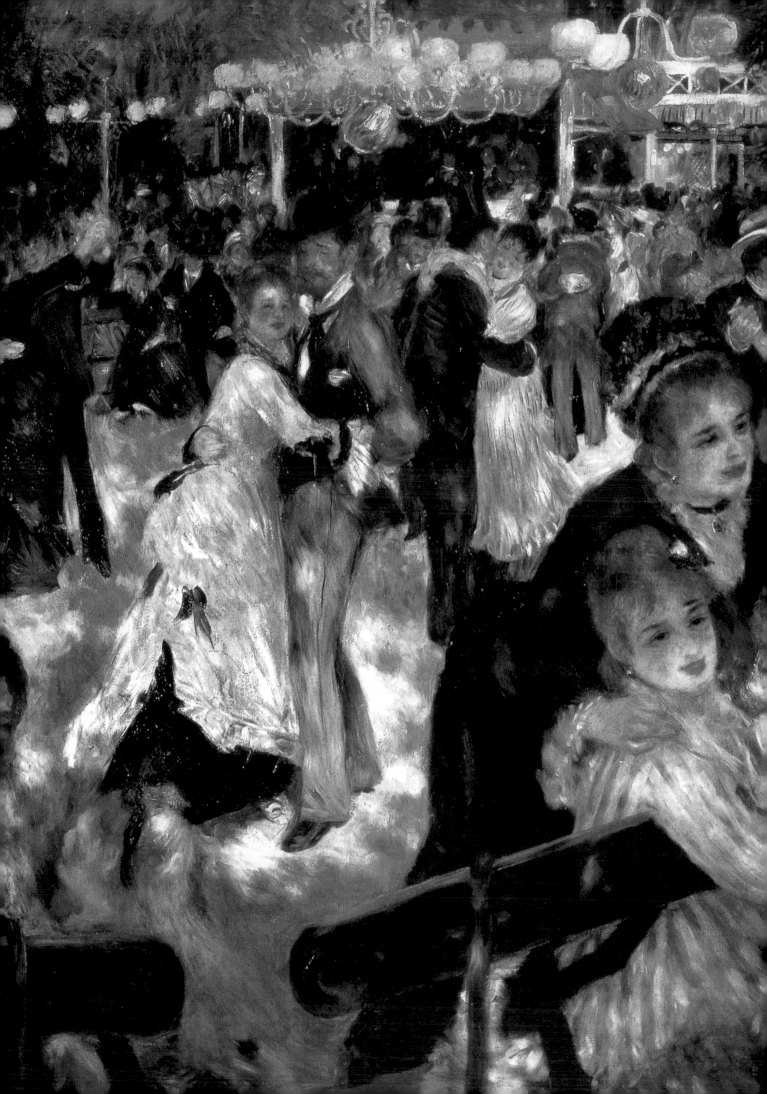

印象主義的發展

雷諾瓦
煎餅磨坊的舞會（局部）
油彩畫布　131×175cm
1876
巴黎奧塞美術館

一八七四年的印象主義展覽會

成為印象主義畫家核心的團體在一八六○年代已經形成。如果沒有普法戰爭與巴黎公社這種歷史性動亂的話，這樣值得紀念的展覽會，至少應當更早幾年就該舉行了。事實上，一八六○年代後被稱為印象主義的藝術家，幾乎已經組成。

成為這一聚會的中心人物，實際上是連一次都沒有參加印象派團體展的馬奈，而成為印象主義團體舞台的是巴迪紐爾街（Batignolles）上的葛爾布瓦咖啡館。往後被歷史家們稱之為「葛爾布瓦咖啡館聚會」的這一團體，以馬奈以及他的熱情擁護者左拉為中心，展開了熱烈的討論，參加的人包括：批評家泰奧多爾·迪雷；詩人札卡里·阿斯特律克（Zacharis Astruc）；音樂理論家愛德華·梅特爾（Edouard Matre）；畫家范談·拉突爾、竇加、布拉克蒙（Flix Bracquemond,1833-1914）(註1)、格雷爾畫室的同伴雷諾瓦、莫內、巴吉爾、希斯勒等人。而朱利安學院（Acadmic Julian）的畢沙羅、以及塞尚也常常參加此一聚會。畢沙羅則因為提供了極具自由氣氛的場地，在貧窮畫家之間特別受到歡迎。一八七○年沙龍參展的范談·拉圖爾的〈巴迪紐爾的畫室〉一作，是描繪巴迪紐爾街上馬奈畫室的情形。這幅畫是以手拿調色板從事創作的馬奈為中心，在他周圍有雷諾瓦、莫內、巴吉爾、左拉、阿斯特律克、梅特爾等「葛爾布瓦咖啡館」的好友們。而就歷史性而言，這幅畫也是意味深遠的記錄。顯然地，看見這幅畫就知道馬奈是這個團體的領袖。正因為馬奈成為一八六三年落選展與六五年沙龍醜聞的眾矢之的，對年輕畫家而言可說是「英雄」人物。而且大膽地否定傳統三次元表現而追求畫面平面化的馬奈樣式，以極為新鮮的感覺，展現在對藝術企圖心澎湃洶湧的年輕前衛藝術家的眼前。因此先前所提到的莫內〈庭院中的女人〉（參閱第44頁圖版）這樣的作品，讓我們強烈地感受到馬奈的影響大於庫爾貝，一點也就

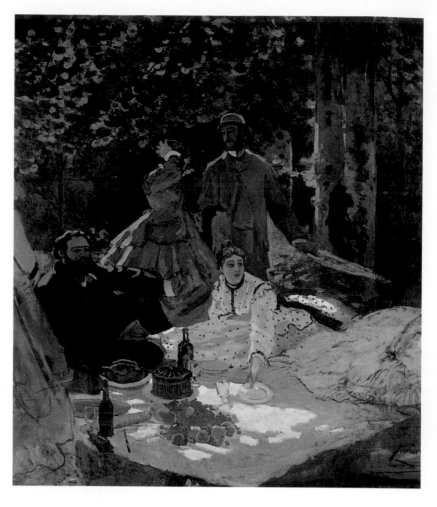

莫內
草地上的午餐
油彩畫布　248×217cm
1865-66
巴黎奧塞美術館藏

不足為奇了。

但是，一方面馬奈自覺成為年輕人的核心；同時另一方面，特別是在一八七○年以後，卻有意與印象派的友人保持某種距離。他在繪畫表現上是那樣叫人吃驚的大膽的革命家，同時在社會上卻又盡可能地想作為忠實於傳統價值的市民。馬奈的一生也可說幾乎是由這樣的矛盾所構成的；因此，終於連一次都沒加入在繪畫上與他擁有密切關係的印象主義畫友之展。一八七六年第二次印象派團體展與第一次展覽一樣，在激烈的惡劣風評中落幕。此後，在當時報紙所發表的下面的匿名詩中，相當巧妙地諷刺這一期間的情形。

向印象派丟石頭的人是誰呢
是馬奈
高聲振呼印象派是騙子的是誰呢
是馬奈
然而，但是……，
最初鼓動他們的是誰呢
在巴黎大家都知道

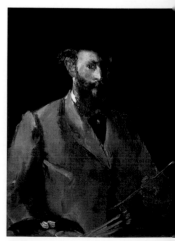

馬奈
自畫像
油彩畫布　85.4×71cm
1878-79
Stephen A. Wynn收藏

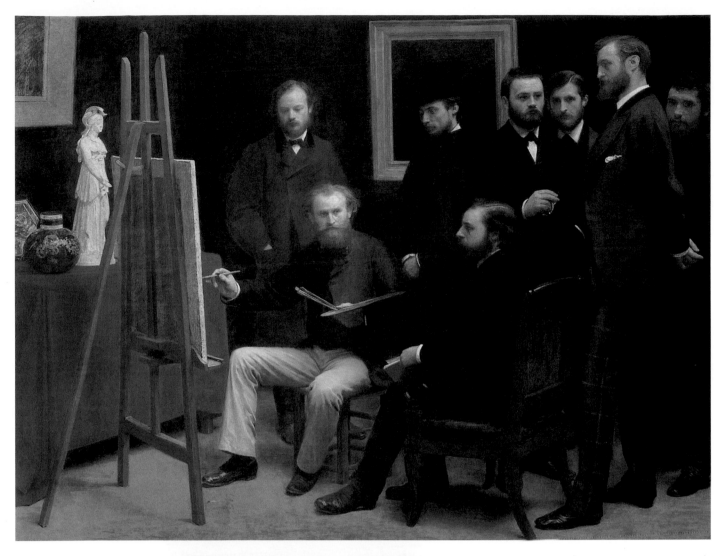

范談・拉突爾
巴迪紐爾的畫室
油彩畫布 204×273.5cm
1870 巴黎奧塞美術館藏
1870年法國沙龍展出作品，
坐於畫架前執筆作畫者為馬
奈，坐於其旁者為左拉，後
面站立者包括喬杜勒、雷諾
瓦、莫內、巴吉爾、阿斯特
律克、梅特爾。

1874年第一屆印象派展覽會
目錄封面
巴黎國立圖書館藏

1860年納達爾拍攝的莫內像

是馬奈，還是馬奈

　　這種情況中，在「葛爾布瓦咖啡館聚
會」的年輕畫家之間，試圖組織與沙龍不
同的「獨立」展覽會的這種機運，漸次地
成熟起來。首先，沙龍有嚴格的審查制度
，然而偏離傳統繪畫規範的他們的作品，
當然不能輕易入選。上一章稍稍提到以巴
吉爾與莫內為中心的獨立展企劃的契機，
直接來自於莫內〈庭院中的女人〉的落
選。不只巴吉爾、莫內有類似的想法，即
使「葛爾布瓦咖啡館」伙伴們的意識還不
十分明顯，當然都已潛藏在他們的心中。

　　一八七○年所爆發的普法戰爭，也使
巴迪紐爾街道的團體改變很大。巴吉爾直
接赴沙場，在普法戰爭中喪生，成了不歸
人，雷諾瓦、馬奈、竇加等人都以各自的
方式參加軍隊。另一方面，莫內、希斯
勒、畢沙羅為躲避戰火，轉走英倫。在倫
敦因為發現泰納、康斯塔伯繪畫的特長，

67

給予了他們某種程度的影響。同時,透過杜比尼而得以與畫商杜蘭‧呂耶(Duran-Ruel)交往,對往後印象派團體的形成具有不少意義。因為杜蘭‧呂耶很早即對印象派畫家們感到興趣,是支持他們的少數畫商之一。

動亂塵埃落定後,再次聚集巴黎的伙伴們經過各種準備,一八七四年四月十五日終於在巴黎的賈普聖大道的攝影家納達爾工作室,舉行最初的展覽會。莫內、希斯勒、雷諾瓦、竇加、塞尚、畢沙羅、貝爾特‧莫利索、吉約曼等印象派的伙伴們幾乎集聚一堂,另外尚有布丹,布拉克蒙、柯蘭(Charles Allston Collins)等,總計三十位左右的畫家們展示了一百六十餘件作品。當中陳列出以莫內〈印象‧日出〉(參閱第14頁圖版)為首、以及塞尚〈吊死者之家〉、竇加〈賽馬場的馬車〉、雷諾瓦的〈包廂〉這樣的名作,固然如此,卻遭到極度的惡劣風評。當中尤以展覽會開幕後第十天,《喧鬧》報上所發表的路易‧勒魯瓦題為〈印象派畫家的展覽會〉的評論最為有名。這一評論導致了使「印象派」的名字廣為世人所知的決定性關鍵。除了這種歷史性的意義外,同時這也是了解當時一般愛好者反應所應值得重視的資料,內容固然稍顯冗長,還是值得在此引用當中的一部分。

「唉!不經意進入賈普聖大道第一次展覽會的會場,這一天真是難過的一天啊!我和貝爾坦的弟子約瑟夫‧樊尚(J.Vincent)一起參觀。他是一位至今已經獲頒一些政府獎牌與勳章的風景畫家,他也是沒經過考慮,就來到這既草率又一點也不好的展覽企劃會場。好壞作品摻雜在一起,而且大體上壞的比好的還要多!然而他希望總可以看到能夠入目的繪畫而來到會場,然而連想都沒想到,碰到的全是想對藝術的優美風俗、型態信仰、巨匠們的尊敬做正面攻擊的繪畫。唉呀!型態,唉呀!巨匠,這些也都無所謂了,喂!我們把這些都改變了……。

進入前面的房間,約瑟夫‧樊尚首先

布拉克蒙
火車(出自泰納作品)
銅版畫 22.3×26.4cm
巴黎國立圖書館藏
第一屆印象派畫展作品

[下]布拉克蒙
長椅(出自馬奈作品)
銅版畫 22×32.3cm
巴黎國立圖書館版畫室
第一屆印象派畫展作

在雷諾瓦的〈芭蕾舞女〉面前,受到驚嚇。

他對我說:「多麼可惜啊!」「這位畫家對色彩固然具備某種理解,然而同時素描卻不能更為準確……。那個芭蕾舞女的腳,不是像被布包起來一般腫腫的嗎?」

「但,這批評不是稍微過頭了一點?」我這樣反駁著:「這素描看來不正是恰到好處嗎?」

[右頁上圖]阿斯特律克
中國的禮物(倫敦)
水彩畫紙 38×55cm
年代不詳
紐約布勒夏博士收藏
第一屆印象派展作品

[右頁下圖]阿斯特律克
巴黎室內
水彩畫紙 34×26cm
1871
艾維爾美術館藏
第一一屆印象派展覽作品
(阿氏共展出14幅水彩作品)

　　貝爾坦的這位弟子，似乎認為我的話過於膚淺，連答都不回答，只是聳聳肩。因此我盡可能地以無辜樣子，靜靜地把他領到畢沙羅〈白霜〉前。剛站到這幅風景畫前，人品高雅的樊尚以為自己的眼鏡一定有了問題，仔細地擦拭後，再次地架在鼻樑上。

　　他叫道：「到底這是什麼！」

　　「就像你所看到的……。也就是說白色的霜正下在深耕的田壟上。」

　　「是田壟？是霜？這個到底是？這不過是從調色盤刮些顏料，髒兮兮地把畫布塗得亂七八糟嗎！既沒頭也沒尾，沒上又沒下。沒前又沒後的？」

　　「或許是這樣吧！……。只是上面有印象喔！」

　　「如果是這樣的話，所謂印象是多麼奇妙的東西啊！……。咦！那是什麼？」

　　「是希斯勒的〈茱園〉。特別是右手邊的那顆小樹很好吧！亮麗地。只是？印象……」

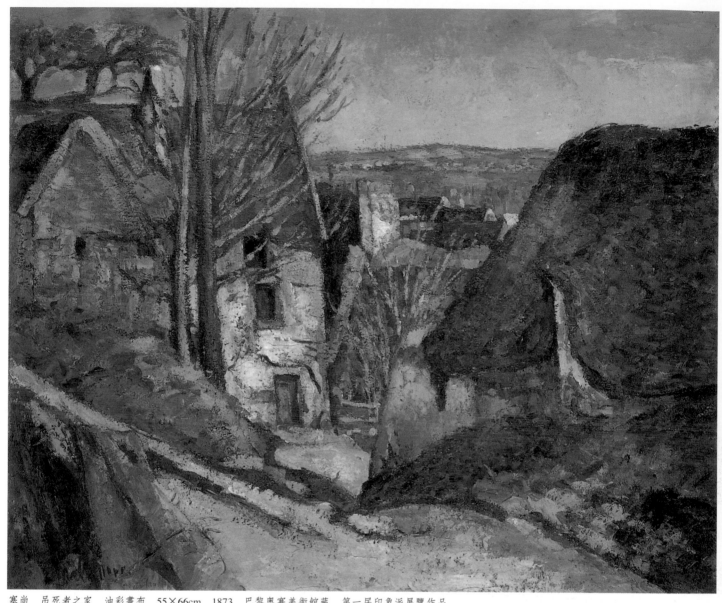

塞尚　吊死者之家　油彩畫布　55×66cm　1873　巴黎奧塞美術館藏　第一屆印象派展覽作品

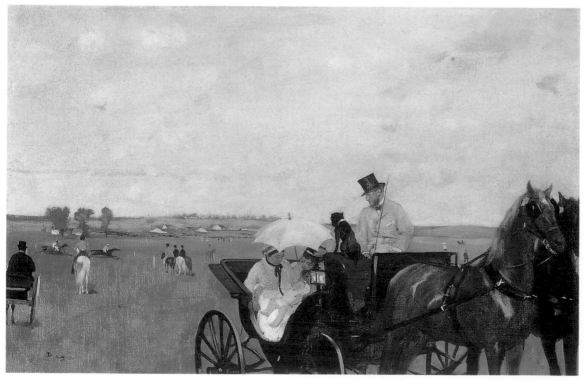

竇加
賽馬場的馬車
油彩畫布　36.5×55.9cm
1872
美國波士頓美術館藏
第一屆印象派展作品

70

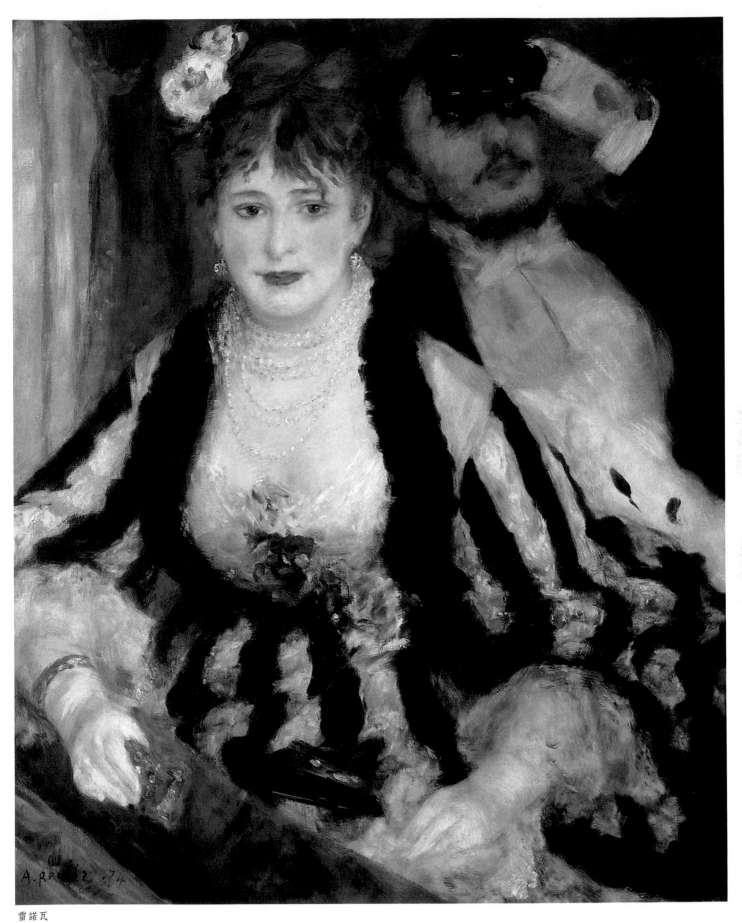

雷諾瓦
包廂
油彩畫布　80×64cm
1874
倫敦大學柯朵美術館　雷諾瓦參加第一屆印象派展覽代表作

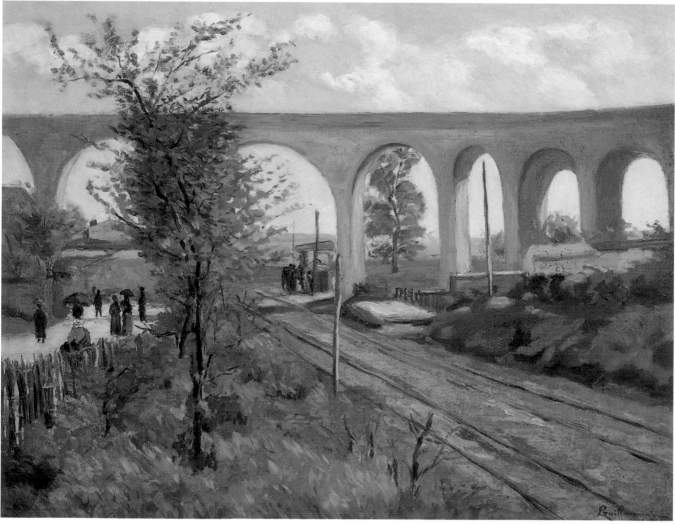

72

[左頁上圖]
柯蘭
巴沙亨斯港入口
（西班牙）
油彩畫布　27×41cm
年代不詳
法國里爾美術館藏
第一屆印象派展作品

[左頁上圖]
吉約曼
阿克悠的水道橋與鐵路
油彩畫布　51.5×65cm
1874
芝加哥藝術館藏

雷諾瓦
芭蕾舞女
油彩畫布　142.5×94.5cm
1874　華盛頓國立美術館藏　第一屆印象派展作品

73

「這麼囉嗦，那你告訴我印象是什麼……。所謂印象既不是剛剛所畫的那樣，也不是應該畫出來的。這魯阿爾（Stanislas-Henri Rouart）〈塞杜爾的河畔〉的水景，還差強人意。只是前面的影子多麼的奇怪啊！」

「咦！被色調的晃動嚇了一跳吧！」

「希望就你所說的告訴我什麼是色調。那麼我就更加明白了……。唉呀！柯洛啊！柯洛！你的名字真是犯了太多的錯誤啦！愛好藝術的人們，三十年之間一直反對未完成的這種畫法、這樣亂七八糟的描繪、這樣的塗抹，然而你卻一直頑固地照樣悶不吭聲，結果陷入不得不接受的地步，真是滴水穿石啊！」

這位倒楣的藝術家，在咕嚕咕嚕地說些奇怪話的同時，卻也還是心平氣和地繼續參觀這使人毛骨悚然的展覽會，然而最後難以想像卻引發叫人感慨的事件。固然如此，他對克勞德‧莫內的〈哈弗港，出港的漁船〉總算是忍耐著，沒有報以激烈

的辱罵。這是因為在前景的那些糟糕的小人像，還沒有發揮效果之前，我已將他從這種險境中拉開了！然而，我也太過於大意，讓他在莫內的〈賈普聖大道〉前停留了太久的時間。

「啊！……」他好像是梅菲斯特菲爾（Mephistopheles，歌德《浮士德》中的惡魔），用鼻端冷笑著說：「這不是很好嗎……。這正是所謂叫印象的東西吧！如果不是這樣的話，我與瞎子就沒什麼兩樣……。即使如此，你能告訴我，畫面下方看起來彷彿像唾液痕跡的這種黑的東西，到底是什麼呢？」

「那是正在走路的人啊！」我回答。

「那麼，我在賈普聖大道散步時，不也像這樣嗎？……你不是在取笑我吧！」

「一點都沒有，樊尚先生，我是認真的陳述啊！……」

「好吧！那個污垢與塗在噴泉的花崗石上的油漆一樣，不是使用相同的方法嗎？這邊塗塗，那邊塗塗的。幹得好事，

畢沙羅
白霜
油彩畫布　65×3cm
1873
巴黎奧塞美術館藏
第一屆印象派展作品

[右頁上圖]
魯阿爾
塞杜爾的河畔
油彩畫布　50×61cm
1875
巴黎尚多米尼克雷收藏
第一屆印象派展作品

[右頁下圖]
莫內
哈弗港，出港的漁船
油彩畫布　60×101cm
1874
個人藏
第一屆印象派展覽作品

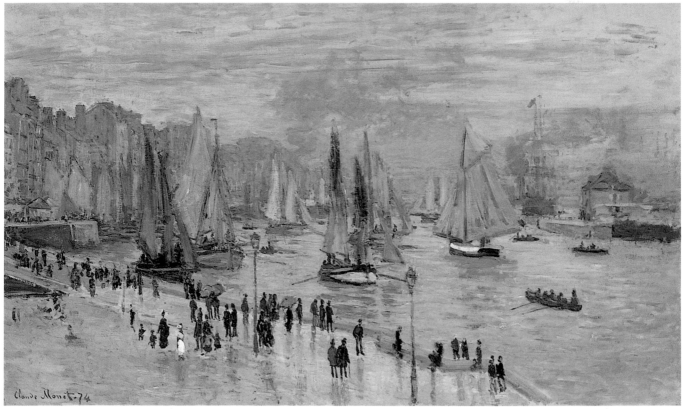

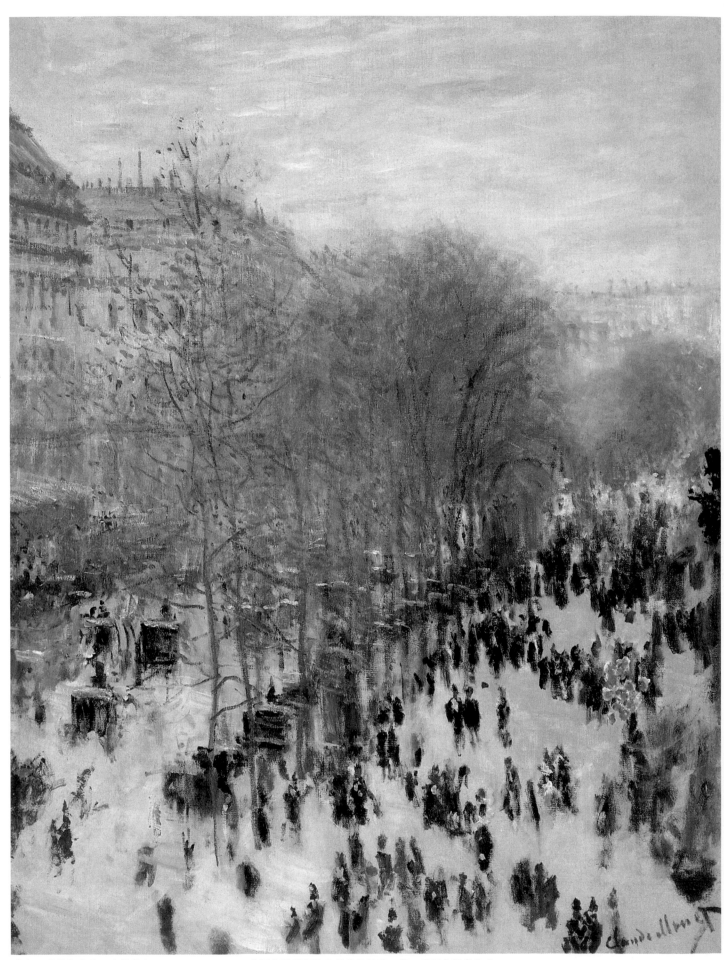

莫內　賈普聖大道　油彩畫布　80×60cm　1873　美國納爾遜阿特金斯美術館藏　第一屆印象派畫作品

莫內
賈普聖大道
油彩畫布　61×80cm
1873
莫斯科普希金美術館藏
第一屆印象派展作品

前所未聞，可怕。眞會把我氣成中風！」

　　當他在看萊比勒（Stanislas Lepine）
（註2）的〈塞納河畔〉（圖版參閱78頁）與奧坦
（Auguste-Leon-Marie Ottin1811-1890）的
〈蒙瑪特丘陵〉時，我儘量設法使他的激
憤平息下來。這兩件作品的色調都相當精
妙。但是，命與願違，誰曉得在經過畢沙
羅的〈高麗菜〉前，他停住了腳。臉色從
紅色變成紫色。

　　「這是高麗菜。」我盡可能地以溫和
的語調解說。

　　「多可憐啊！型態不是都變了嗎？以
後我不想再吃高麗菜了！」

　　「但是，先生！不是高麗菜不好啊！
只是畫家……」

　　「住口！那麼就是我大錯特錯了？」

　　他看到保羅・塞尚的〈吊死者之
家〉，突然大聲叫起來。這件寶石般的作
品，卻驚人地塗上厚厚地顏料。這下子可
讓莫內的〈賈普聖大道〉的不幸變得更嚴
重了。此刻，樊尚變得更奇怪了。

　　儘管如此，他開始時的捉狂還算是溫
和的。他站在與印象派畫家相同的立場，

陳述與他們相同的意見。

　　「布丹相當有才能」他在這位畫家作
品前說道：「但是，他爲什麼把海景弄成
這個樣子？」

　　「唉！先生！儘管如此，您還是說處
理得過頭了？」

　　「當然，嗨！請看莫利索小姐。這位
年輕女性並沒有細膩地做一筆一筆的描
寫。因爲她在畫手的時候，只是將畫筆一
橫，就匆匆地塗抹了手指的數目，就這樣
叫完成了。如果是那拼命畫手的人，因爲
一點都不瞭解這種印象式的藝術，將會被
那位偉大的馬奈，驅逐出門吧！」

　　「那麼雷諾瓦就畫得高明的線描囉！
在他的〈收穫的人〉當中，幾乎沒有畫過
頭這一問題。不！我敢說，他的人物…
…」

　　「還是過於詳細！」

　　「啊！樊尚先生……只是，請看應
該是表現在麥田中的一位男人。只將色彩
塗上三次而已……」

　　「我說還是多了兩次唷！一次就夠
了。」

萊比勒
塞納河畔
油彩畫布　30×58.5cm
1869
巴黎奧塞美術館藏
第一屆印象派展覽作品

　　我小心翼翼地將視線移到這位貝爾坦的弟子臉上。現在，他的臉色呈現出暗紅色，看來無可避免的可怕結局將會發生。而且，接下來扮演最後一擊的是莫內。

　　「啊！就是這個男的，就是這個男的！」在九八號展品前面，他大聲叫道：「這個男人我相當清楚！這是樊尚老爺我的心愛。這幅畫到底畫了些什麼呢？看看目錄！」

　　「請看這兒〈印象・日出〉」

　　「印象！我想當然是這樣囉！當然不會錯啊！因為我完全感受到強烈的印象。在當中充分放進了許多印象吧……。他的運筆多麼的自由，多麼的奔放。連壁紙上的畫都比這一海景還要出色」……。

　　勒魯瓦的文章，在後面還是以這樣的筆調，滔滔不絕地諷刺下去，最後以腦袋瓜子壞掉的樊尚逃出會場的這種戲謔結局收場；固然這是登載於專門諷刺的新聞上，然而這種批評的刊載之所以能引起一般讀者的共鳴，可以說相當地說明了當時人們的品味到底如何地與印象派美學遠遠地不同，相反地這也說明了莫內、畢沙羅的嘗試又如何地大膽而且富有革命性。

　　勒魯瓦這一評論的題目，來自於莫內的〈印象・日出〉固然毋庸置疑，然而莫內的作品到底是哪一幅，卻稍有疑問。一般還是以為，在第一次印象派展中成為話題的莫內作品在巴黎馬摩丹美術館（只是1989年，因被盜而行蹤不明），而被稱之為〈印象・日出〉的油畫，正是這幅作品；然而《印象主義的歷史》（1946年）的作者約翰・勒瓦爾德卻提出假設：同樣描繪哈弗港而現在是巴黎個人收藏的作品才是這一作品（關於印象派的基本文獻《印象主義的歷史》初版上，勒瓦爾德也是依據馬摩丹美術館的作品是第一次展出作品的這一通說，而在他提出假設以後，在一九六五年同一著作的法文文庫版的補註、日後的英文修訂版上，明確地主張他的假設）。依據勒瓦爾德的新假設，以及以後莫內所提到的有關第一次印象派展情形的回憶中，都提到「有桅杆的哈弗港風景」，然而，馬摩丹美術館的作品，卻看不到與此類似的東西；再者，關於第四次印象派所展出作品德・伯利奧博士（De Belio）所藏的莫內標題為〈印象・日出〉（Impression,soleil levant,1872年），因為馬摩丹美術館藏作品，正是德・伯利奧博士的舊藏，而這是第四次印象主義展的作品，所以第一次展覽引起問題的作品大體是另一作品（莫內不曾有過同一作品兩次提出的例子）。另一方面，向來不太被人們所知道的巴黎收藏的港灣風景，因為描

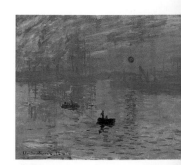

莫內
印象・日出
油彩畫布　48×63cm
巴黎馬摩丹美術館藏

莫內
阿穹特爾河畔的黃昏
油彩畫布　54×73cm
1874

萊比勒
柯特街
油彩畫布　56×38cm
1871-73
個人藏
第一屆印象派展覽作品

繪著畫面中央擁有高桅杆的帆船，因此可以推測這一作品大概是一八七四年參展的作品。因爲這一作品也還是一八七二年在哈弗港所描繪的，畫風又幾乎與馬摩丹美術館的作品相似，因此是足以充分激怒樊尚的「印象派」。因此，勒瓦爾德的這一新說法，相當具備說服力；也有別的研究

者支持這一說法，只是因爲種種的理由，還是向來的通說較爲有力。

　　不論如何，第一次作品的發表，徹底地受到非難與嘲笑。很諷刺的是，因爲「印象派」的名稱，卻使這一展覽一舉成名；但是，它的支持者卻未因此而增加。展覽會的翌年，莫內、雷諾瓦、希斯勒、

莫利索等人，多多少少是爲了解除經濟上的危機，在奧特盧‧德勒奧賣畫，然而當時的作品也幾乎沒有賣掉，有的只是重複之前的責難而已。

印象主義第二次展覽以後

印象主義的畫家們並不因爲第一次的惡評而放棄。印象主義第一次展覽的兩年後，一八七六年則在支持他們的畫商杜蘭‧呂耶的畫廊舉行印象派第二次展覽會。與第一次展覽相較之下，此時的觀眾變少了，但是批評家的嘲笑聲卻未稍減。特別是在《費加洛報》擔任批評且擁有相當勢力的阿爾貝爾‧沃爾夫（Albert Worf），以極爲潑辣的記事批判，得以名留青史。

「勒貝爾榭街（杜蘭‧呂耶畫廊所在）上好像災難不斷的樣子，繼歌劇院的火災之後，現在別的不幸又降臨了這一地區。杜蘭‧呂耶的畫廊，舉行了稱之爲繪畫的展覽會；天眞的路人被入口裝飾的旗幟所吸引進入會場，在他們錯愕之中，眼前展開卒不忍睹的畫面。在五、六位瘋狂的男人之間加上一位女性，被瘋狂的企圖心所驅使的這些不幸的伙伴們集聚一起，展示出自己的作品。也有人看了噴飯的，但我卻感到悲觀。這些自稱藝術家的人，稱自己是激進派、印象派。他們隨手拿起畫布、顏料、畫筆，亂七八糟地塗上顏料，在上面全部簽下自己的名字……。」

這是沃爾夫的意見，也可以說是一般藝術愛好者、批評家想法的代言吧！即使是這樣的惡評，他們的努力並非全然沒用。因爲除了少數的熱心支持者之外，對他們的嘗試表示善意的批評家也漸漸地增加起來，連畢沙羅、莫內的新影像世界也終於影響了其他畫家。而且叫人吃驚的恐怕是，在忠實於傳統價值的沙龍畫家之間也看到影響。關於當時相當受到歡迎的所謂「沙龍畫家」，其中也包括布格羅（Adolphe William Bouguereau,1825-1905）

奧坦
安格爾胸像
大理石　高50.5cm
1834-40
蒙特巴安格爾美術館藏
第一屆印象派展作品

（註3）、卡巴內爾（Alexandre Cabanel,1823-89）（註4）等對印象派激烈反對的人，近年受到再次評價的機運也高漲起來；然而，事實上他們的藝術與印象派藝術一樣都是從市民社會所產生的，意外地在兩者之間也有共通的地方。很早即已指出這一情況的是，撰寫一八七五年《沙龍評論》的卡斯塔涅里（Castagnary）。

「……這次沙龍的特徵是對光線與寫實的重大努力。遵循既有類型、矯飾、虛僞世界的這樣的事物，全部都被厭棄了。我曾經指出回歸到這種樸素單純度的徵兆，然而沒有想到他們的腳步卻會這麼地快。今年的會場這種情形清楚地顯示出來，不管如何，更加引人注目。年輕的一

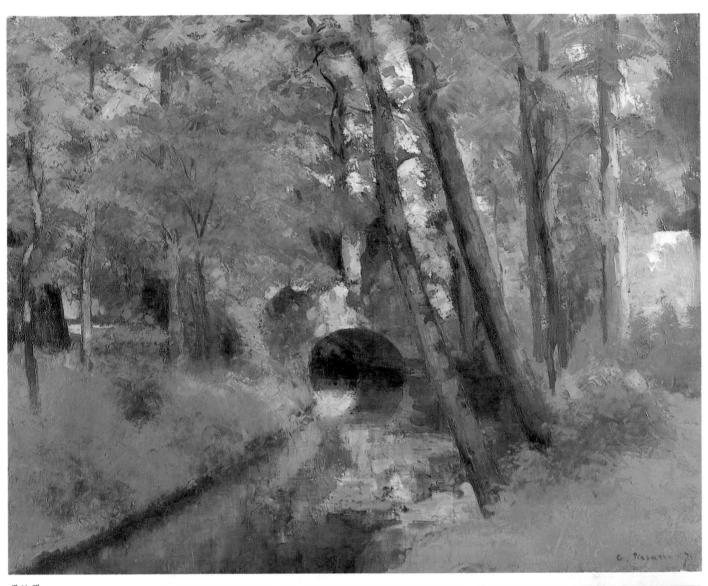

畢沙羅
龐圖瓦茲的小橋
油彩畫布　65.5×81.5cm
1875
德國曼汗市立美術館

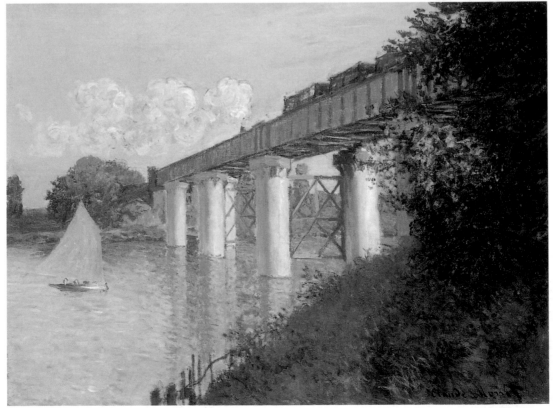

莫內
阿苟特爾的鐵道橋
油彩畫布　54.5×73.5cm
1874
費城美術館藏

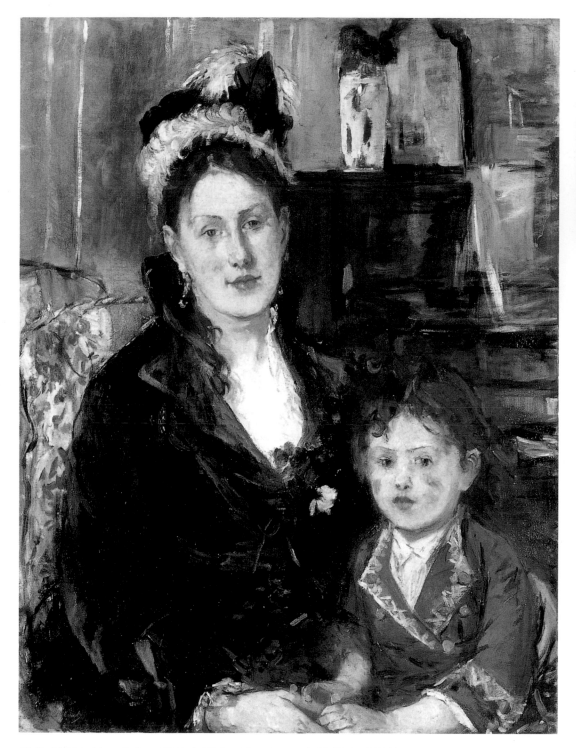

代全部轉向這一方向，因此自己在不知不覺中，認為革新者是正當的……。這是因為，這些動向上印象派扮演了某種角色之故。來到杜蘭・呂耶畫廊，如果見到莫內、畢沙羅、希斯勒諸位既出色且正確的如同晃動般的風景畫的人，對此必然深信不疑……。」

　　一方面受到徹底辱罵，同時另一方面卻也一點一滴地拓展支持者與影響力的這種傾向，在爾後印象派展覽會上也一再地重複出現。而且，隨著幾次的重複，支持

者的聲音最後終於奠定下來。爾後印象主義團體展也在一八七七年、七九年、八〇年、八一年、八二年、八六年舉行。總共前後長達八次；從第一次到第八次前後的十二年間印象主義繪畫的發展，連社會都不容忽視。

　　但是，即使同樣稱之為「印象派團體展」，它的成員也不盡然一直不變。這是因為，成員之間或許因為意見不同、或者因為情感的糾纏不清，每次展覽都相當的迂迴曲折，所以參展者的名單就大大的不

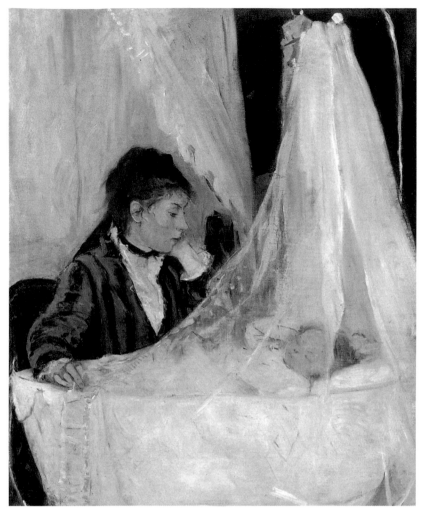

同了。

　　現在，我們再次回顧八次的團體展，全程出席的只有畢沙羅一人，比他稍遜一籌的是僅第七次沒參加的竇加與只有第四次缺席的莫利索。其他的畫家們多多少少是不定期參展的，譬如塞尚早從第二次起就脫隊了，他在第三次展出包括水彩在內的十六件作品；往後因為他厭惡人際關係的個性使然，他獨自閉鎖在南法國的普羅旺斯，連一次也都不再參加了。再者，希斯勒連續參展到前三次，莫內則到第四次，以後則缺席，二人只有第七次又再次聚首。他們之所以中途缺席，是因為這一期間他們想要參展沙龍，以及對竇加強拉自己同伴加入團體的作法表示反感。事實上，因為竇加的推薦，第四次起加入了瑪莉·卡莎特（Mary Cassatt,1844-1926）、弗德里科·札多默納吉（Federico Zandomeneghi,1841-1917）(註5)；第五次起加入拉法埃利（Jean Franois Raffalli,1850-1924）(註6)；特別是後面兩人，好像受到其他伙伴的強烈排斥。因為被視為

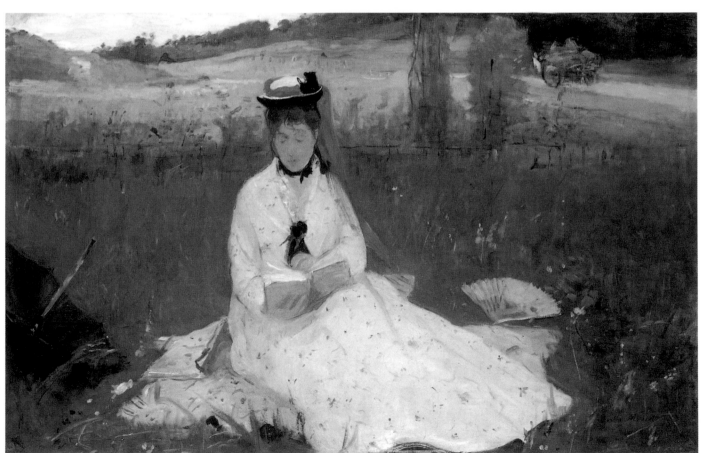

莫利索　讀書　油彩畫布　45.8×71.5cm　美國克利夫蘭美術館藏　第一屆印象派展作品

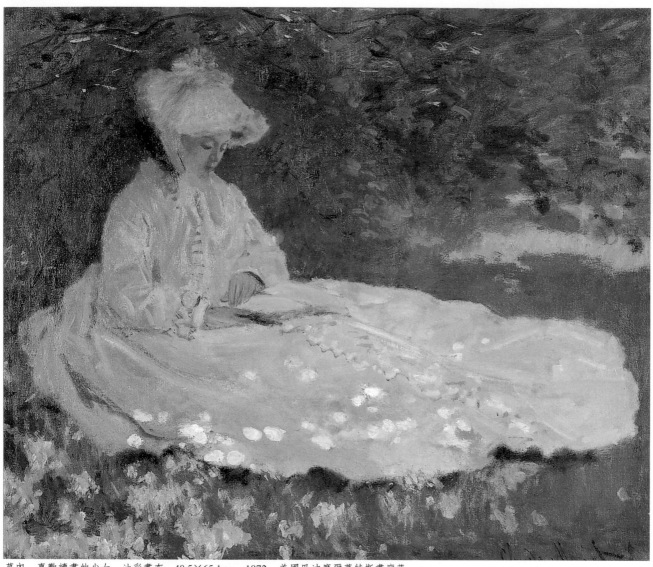

莫內　喜歡讀書的少女　油彩畫布　48.5×65.1cm　1872　美國巴迪摩爾華特斯畫廊藏

1, RUE LAFFITTE, 1
ANGLE DU BOULEVARD DES ITALIENS

8ᵐᵉ EXPOSITION

PAR

Mᵐᵉ Marie BRACQUEMOND	Mᵐᵉ Berthe MORISOT	MM. SCHUFFENECKER
MM. DEGAS	MM. C. PISSARRO	SEURAT
FORAIN	L. PISSARRO	SIGNAC
GAUGUIN	Odilon REDON	TILLOT
GUILLAUMIN	ROUART	VIGNON
	ZANDOMENEGHI	

Ouverte du 15 Mai au 15 Juin

DE 10 HEURES A 6 HEURES

PRIX D'ENTREE : 1 FRANC

1886年第八次印象派展覽海報

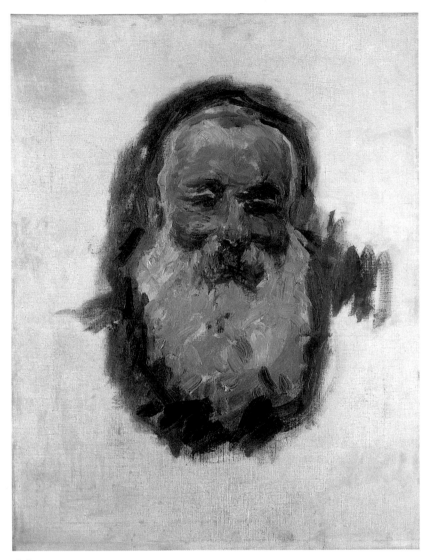

莫內
自畫像
油彩畫布　70×55cm
1917
巴黎奧塞美術館藏

第三屆印象派展覽會目錄扉頁
手寫原稿

竇加「一夥」的這三人、以及竇加本身沒有參加第七次展覽，莫內、雷諾瓦、希斯勒又再次參展，由這些事足以說明這一期間的實況。

另一方面，當然也有中途才加入團體的畫家。其中特別值得加以介紹的是，經由畢沙羅慫恿、第四次以雕刻小像參展、第五次以後名字一再出現的高更。展覽會後半部高更的出現，足以說明印象派美學的轉變。但是，此外清楚地呈現出重大轉變的是最後的第八次展覽。印象派展從一八七四年第一次開幕以來，每年或者每兩年舉行一次，只有最後一次與第七次相隔四年。這是因為在第七次展覽之前，固然有各種不同的意見產生，總還是有繼續舉行展覽會的理由，然而應舉辦第八次展覽會的理由幾乎消失了，展覽因而拖延。

就實質而言，能夠稱之為「印象派」

團體展的，也可以說只有前七次。而且從內容上而言，第八次展覽會幾乎變成與印象派不同的展覽會了。事實上，最初的主要成員到最後還參加活動的，除了忠實於團體意識的莫利索以及已經「轉向」新印象主義的畢沙羅、就畫風上很難說是印象派的竇加以外，莫內、希斯勒、塞尚也都不再參展了。代之而起的是中途加入的高更以及此時才初次參加的秀拉、席涅克、魯東，這些人反成為會場的中心人物。也就是說，展覽會被稱之為「後期印象派」以及「象徵派」的人們所佔領了。

印象主義代表畫家——
莫內、畢沙羅、希斯勒

印象派畫家將一切投入變幻莫測的自然的瞬間風貌，以及自己的瞬間感官上，必然地對他們而言，主要主題是被明亮太陽光所照射出的自然景物。一八六○年代，繼馬奈〈草地上的午餐〉之後，他們所經常描繪的主題是〈聖・塔德勒斯的泰拉斯〉(註7)、〈庭院中的女人〉、雷諾瓦的〈撐傘的莉絲〉、〈有布魯塞爾小種犬（gri-ffon）的浴女〉、或者巴吉爾〈家庭的聚會〉這樣的戶外構圖；終於，隨著畫家嗜好從人物轉移到環繞著人物的空氣與光線上時，當初作為背景的風景，最後扮演了畫面主要角色。而且，如果要將保持明亮耀眼度所需的「色彩分割」加以徹底化的話，型態將會漸漸地融入周圍的空間中。莫內的〈罌粟花〉、雷諾瓦的〈高草間的上坡道〉(圖版參見94頁)正是代表性的例子，因為人物固然出現在畫面上，其面目、型態卻以不清楚的色彩筆觸所描繪出來。

因此，如果試圖忠實於印象派美學的話，應該以不明確型態出現的風景將成為最適當的主題。微風中不斷波動的水面、夏日陽光下炙熱的草原、白雲浮動的天空之所以樂於被當作主題就是這一原因。甚而雷諾瓦、塞尚也都曾一度描繪這樣的風景；但是，在一生中一直都描繪著「印象

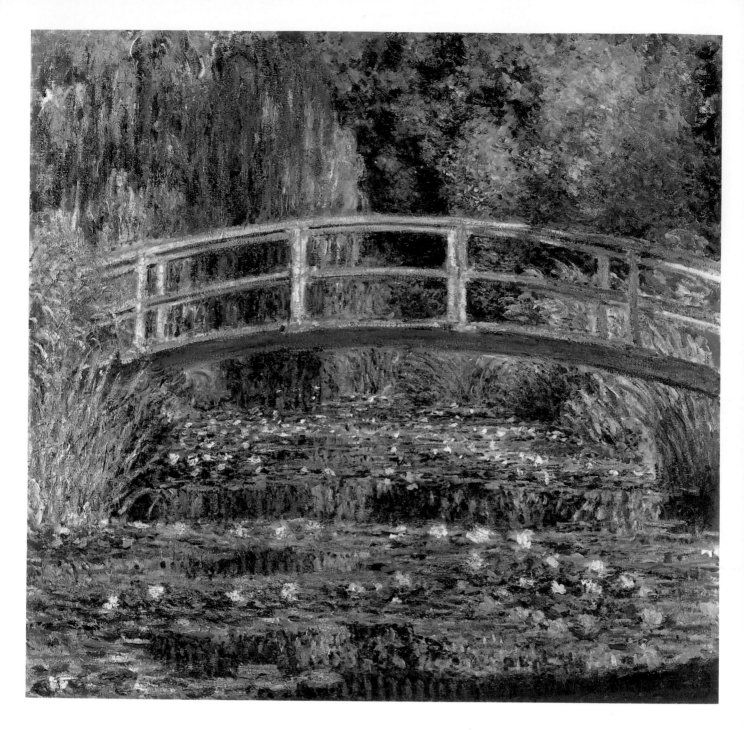

派式」風景主題的只有莫內、畢沙羅、希斯勒。

特別是〈印象・日出〉的作者克勞德・莫內（Claude Monet, 1840-1926），不只因爲一八七四年展覽會時的醜聞，同時他的作品全部也都密切地與「印象派」結合爲一。但是，他並不是有意識地創造出印象主義美學。談到「自己像小鳥唱歌一樣地畫畫」的莫內，首先尊重感官的精妙度，將此與自然氣息結合爲一，熱中專注於創作。他生於巴黎，成長於哈弗。布丹啓蒙了他的繪畫。年輕時留下一些以妻子

卡密兒爲模特兒的肖像；一八八〇年以後幾乎不畫人物，即使描繪了像是〈撐陽傘的女人〉這樣的作品，也只是爲了表現微妙光線變化的遊動，亦即畫面當中的人物只是被他當作風景的藉口而加以運用而已。這種情形不僅僅在於人物上，實際在以〈麥草堆〉爲始、接著〈浮翁大教堂〉、〈國會大廈・陽光的效果〉的這些「系列」上，也還是一樣。一八八三年以後他定居於埃普特河的吉維尼（Giverny）。晚年他每天都描繪浮現在吉維尼庭院池塘中的睡蓮，眞正可說是光線與色彩的追求者。

莫內
睡蓮池・綠的和諧
油彩畫布　89×93cm
1899

[右頁下圖]
莫內
撐洋傘的女人
油彩畫布　131×88cm
1886
巴黎奧塞美術館藏

莫內
國會大廈、陽光的效果
油彩畫布　81.3×92cm
1903

　　卡米勒・畢沙羅（Camille Pissarro, 1830-1903）比莫內早生十年，不只如此，他在印象派的伙伴當中也是最年長者。他並不像莫內那樣是一位個性強烈的人，就像他在晚年提到：「我的一生與印象派的歷史融爲一體」，他在團體活動中扮演了重要角色。他出生於安蒂由群島的丹麥領地聖・湯姆斯島。一八五五年因爲萬國博覽會來到熱鬧的巴黎，在朱利安學院專心學習繪畫。他在此地與莫內相識，建立起印象派團體的最初基礎；而且個性溫和且協調性極強的他，以後都一直扮演著凝聚團體人氣的靈魂角色。事實上，交友廣闊的畢沙羅，不只邀請塞尚、高更參加團體展，也啓蒙了一八八六年來到巴黎的梵谷

的亮麗色彩表現。不只如此，一八八○年代受到比他更年輕的秀拉的影響，對秀拉的新印象主義理論感到共鳴，並且還表現出積極的興趣。而且他也使用點描法創作。

　　畢沙羅所描繪的世界，並非沒有人物群像、裸女，然而風景還是佔了當中相當大的一部分。但是就如同布丹、莫內在諾曼地海灘、塞納河或者倫敦的泰晤士河，以及威尼斯一般，他們的關心所在完全在水的表現。相對於此，誠如畢沙羅的〈紅色屋頂〉當中所見，在大地上追求諸如龐圖瓦茲（Pontoise）的菜園、種滿樹木的山丘、遠佈的田地等大地上的題材，產生出以綠色、黃色爲主色調的如同掛毯一般的

華麗的造型表現。畢沙羅的風景構圖一般
是留白部分少，畫面上畫滿田地、草原、
森林。這種傾向在他所專長的都市風景
上，也還是一樣。在描繪巴黎歌劇廳大道
的系列、浮翁都市的風景等，常常使用俯
視構圖獲得豐富的效果。一到晚年，他捨
棄了系統式的技法，再次回復到自由的筆

觸，然而卻也包含理論傾向極為強烈的中
間的印象派時代，這也說明了他也還是正
統印象派美學中最優秀的代表之一。

　　誠如埃里・福爾（Elie Faure）所言，
畢沙羅如果是「色彩魔術師」的話，那麼
阿爾弗烈德・希斯勒（Alfred Sisley,1839-
1899）則應當稱之為擁有純粹靈魂的「風

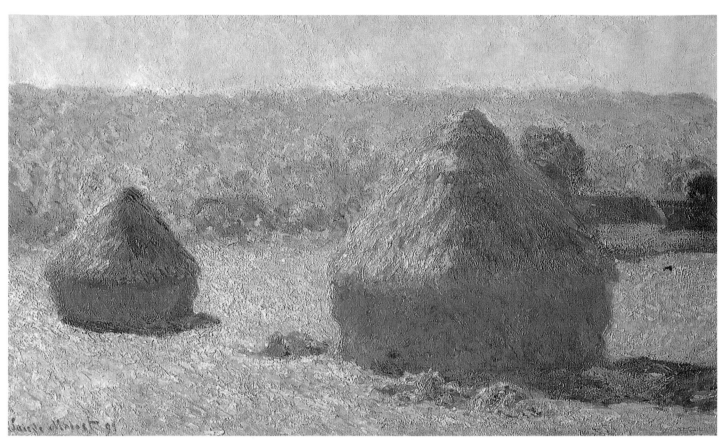

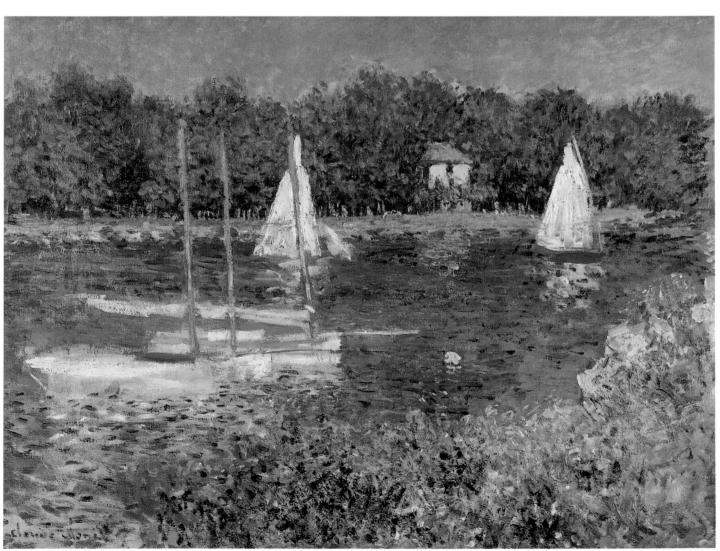

89

畢沙羅自畫像
油彩畫布
41×33.3cm
1903
倫敦泰特美術館

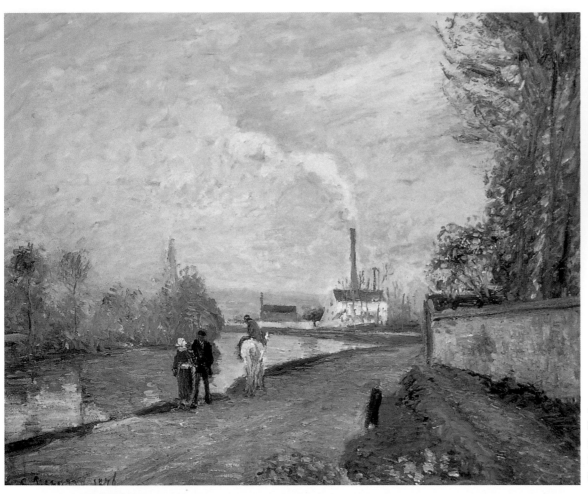

畢沙羅
歐瓦茲河的陰天，龐圖瓦茲
油彩畫布　53.5×64cm
1876
荷蘭梵波寧根美術館藏

畢沙羅
紅色屋頂
油彩畫布　54.5×65.6cm
1877
巴黎奧塞美術館藏

畢沙羅
果樹園
油彩畫布
45.1×54.9cm 1872
華盛頓美術館藏
第一屆印象派展作品

[下]
希斯勒
塞納河畔的小鎮威努‧加林
油彩畫布 59×80cm
1884
聖彼得堡艾米塔吉美術館藏

希斯勒
雪景
油彩畫布　61×50.5cm
1878
巴黎奧塞美術館藏

92

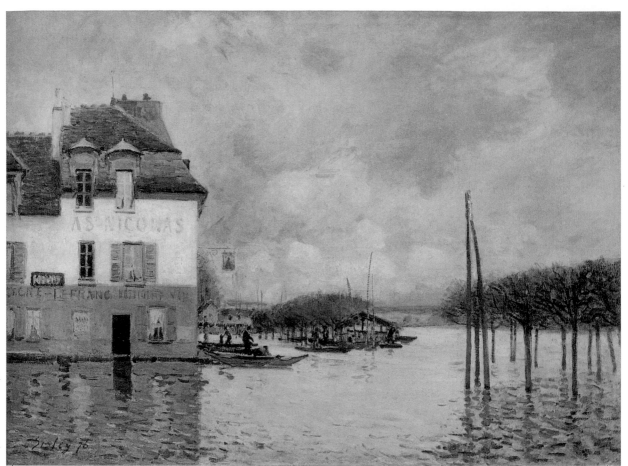

希斯勒
波爾·馬利港的洪水
油彩畫布
60×81cm 1876
巴黎奧塞美術館藏
參加第二屆印象派展
作品

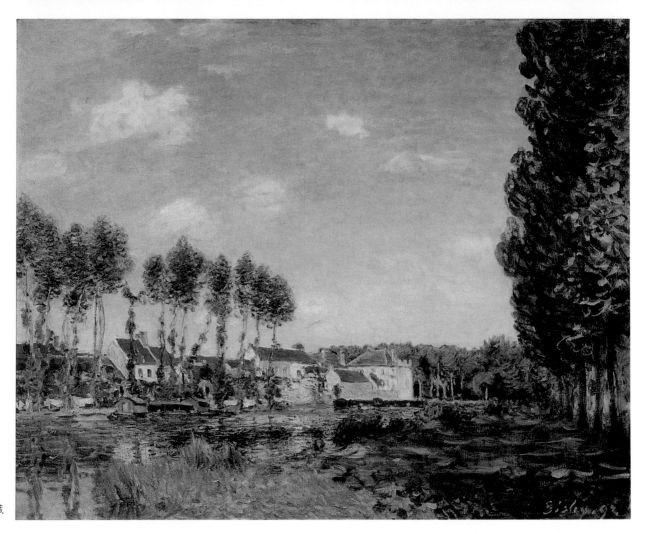

希斯勒
莫勒·羅瓦河畔
油彩畫布
60×73cm 1892
巴黎奧塞美術館藏

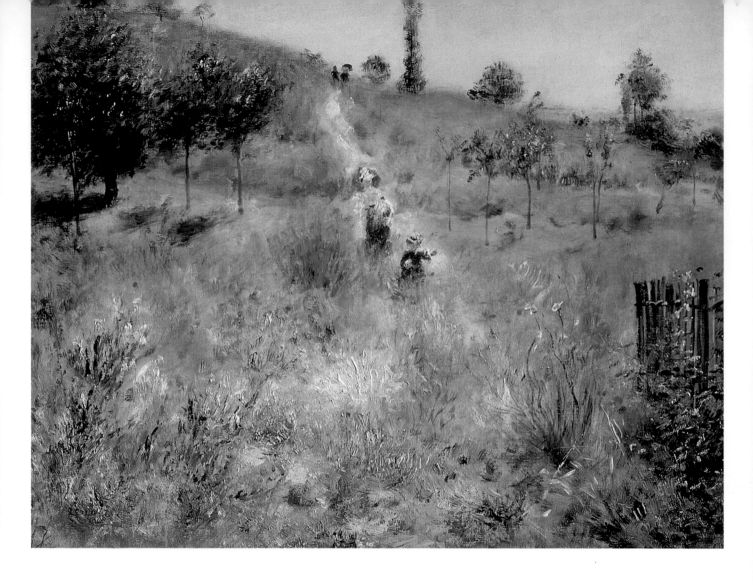

景抒情詩人」。他的雙親是英國人，出生
於巴黎。在格雷爾畫室與莫內、雷諾瓦、
巴吉爾結爲莫逆之交，最初即爲印象派的
伙伴之一；但是，他與其說是依據某種主
張而推展運動的「前衛派」，無寧說重視
自己的感性，吟唱出雖是含蓄卻極爲響亮
的抒情歌曲的這類型的藝術家。與莫內、
畢沙羅的作品世界相較之下，他的世界更
加純粹地局現在巴黎及其近郊的風景裡。
他在廣大的空間表現上，成功地掌握了楓
丹白露森林、巴黎的聖·馬爾坦
（St.Martin）運河、晚年隱居地洛宛河畔
的莫勒（Morez）近郊景物。譬如，即使
在處理〈波爾·馬利港的洪水〉這樣的戲
劇性主題上，也洋溢著靜謐的詩情。他的
一生中幾乎沒有賣出作品，不斷爲貧困所
苦。然而他清澈的眼光，卻完全投向自然
中的美麗事物。

雷諾瓦對印象主義的立場

雷諾瓦到了晚年，在告訴畫商沃拉爾
（Ambroise Vollard）的回憶中，有這樣的
一段話。

「一八八三年左右，一種瓶頸來到我
的創作中，徹底追求印象主義的結果，我
發現自己似乎再也不能畫畫、並且再也不
能從事素描的繪製。簡單地說，我走入了
死胡同……」

這句話極能夠說明雷諾瓦對印象主義
的立場。提起一八八三年的話，正當是第
七次印象派展覽剛結束，也就是說實質上
是印象派團體展剛告一段落的時期。誠如
同他自己所說的，到此爲止的雷諾瓦幾乎
完全是「印象派」的人物。他的主題不全
然侷限於風景，譬如〈煎餅磨坊的舞
會〉、〈盪鞦韆〉上所見到的一般，人物
也已經很少以年輕少女爲題材，然而他的
表現手法，還是與透過色彩試圖表現出光
線反應的印象派伙伴的方法相同。固然如
此，如果他所關心的是落在人物上的耀眼

雷諾瓦
高草間的上坡道
油彩畫布　60×74cm
約1875
巴黎奧塞美術館藏

雷諾瓦
希斯勒肖像
油彩畫布　66.4×54.8cm
1875-76
芝加哥藝術館藏

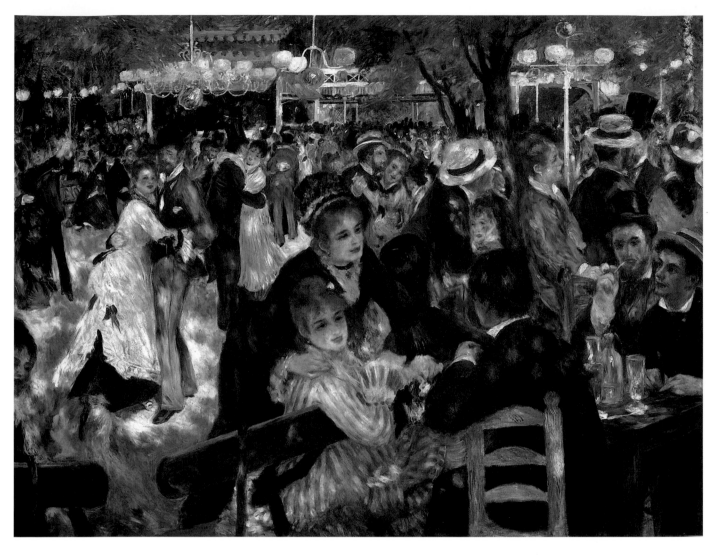

竇加
自畫像
粉彩畫紙　47.5×32.5cm
1895-1900 雷諾瓦
煎餅磨坊的舞會
油彩畫布　131×175cm
1876　巴黎奧塞美術館藏

巴吉爾
雷諾瓦作畫
油彩畫布　105×73.5cm
1867

光線而非人物本身的話，那麼人物量感不得不成為二次元的了。雷諾瓦使印象派徹底化之後所進入的死胡同，正是這種情形。而且似乎這一事情，相反地卻極明確地將雷諾瓦的畫家特質呈現出來。

　　出生於里摩日（Limoges）的皮耶·奧古斯特·雷諾瓦（Pierre Auguste Renoir, 1841-1919），孩提時與雙親一起來到巴黎，十三歲起從事陶器彩繪工作。接著也從事描繪扇子、裝飾遮陽簾等工作，他繼承了法國美好時代的匠人的手工藝傳統。這種手工藝對雷諾瓦的藝術形成並非毫無助益。因為他的一生當中並沒有失去熱愛美麗色彩、以及型態的這種優美意味的氣質。

　　一八六二年他立志成為畫家，一進入格雷爾的畫室，便成為莫內、希斯勒、巴吉爾的知己。格雷爾（Gleyre, 1806-1874）既是美術學校教授也是沙龍的中心人物，

同時也是學院畫家當中較能以自由氣氛來指導學生的畫家。據說，雷諾瓦與其他同伴的情形一樣，不盡然是個優等生，常常受到格雷爾的斥責，然而他一直都沒有減低對格雷爾的敬愛。而其中的原因之一是，對他來說這一學習時代與他的青春回憶有關。事實上，即使是名作〈煎餅磨坊的舞會〉、以及與莫內樣式極為接近的〈在拉·格勒努伊埃爾〉，甚而到了一八八〇年以後所描繪的〈船上的午宴〉，都是以印象派的手法，明快地描繪出青春時代的一群人活潑聚會時的片段。當時他與好友們直接地體驗了充滿活力的時光。

　　但是，在〈船上的午宴〉之後，立即來到剛剛所說的「死胡同」。將所有型態溶入光線與空氣中的印象派美學，把熱血沸騰的年輕人的肉體變成如同水、空氣一般的光線斑點。對天生即具備人物畫家特質的雷諾瓦而言，這可關係著自己藝術的生

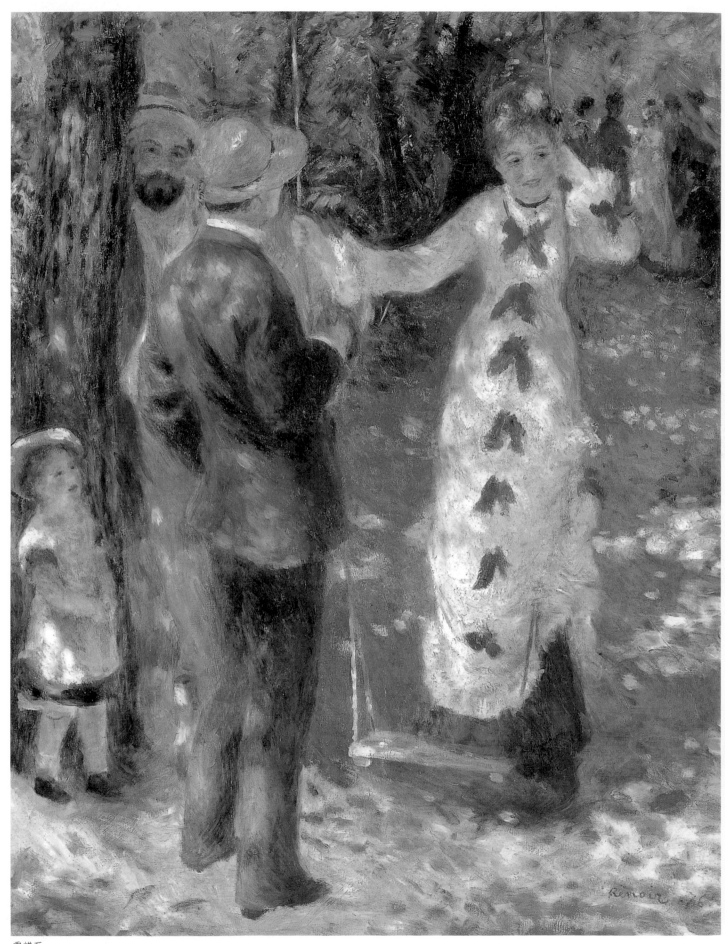

雷諾瓦
盪鞦韆　油彩畫布　92×73cm
1876　巴黎奧塞美術館藏　第三屆印象派展作品

96

雷諾瓦
撐傘的莉絲
油彩畫布　182×118cm
1876
德國埃森福克旺美術館藏

莫內　讀書的卡密·莫內
油彩畫布　61.2×50.3cm　1873　克拉克藝術協會藏

雷諾瓦　浴女與小犬
油彩畫布　184×115cm　1870　巴黎聖保羅美術館藏

雷諾瓦
坎內的葡萄園
油彩畫布　46.3×55.2cm
1908
紐約布魯克林美術館藏

雷諾瓦
阿爾及利亞風格的巴黎女郎
油彩畫布　156×128.8cm
1872
東京國立西洋美術館藏

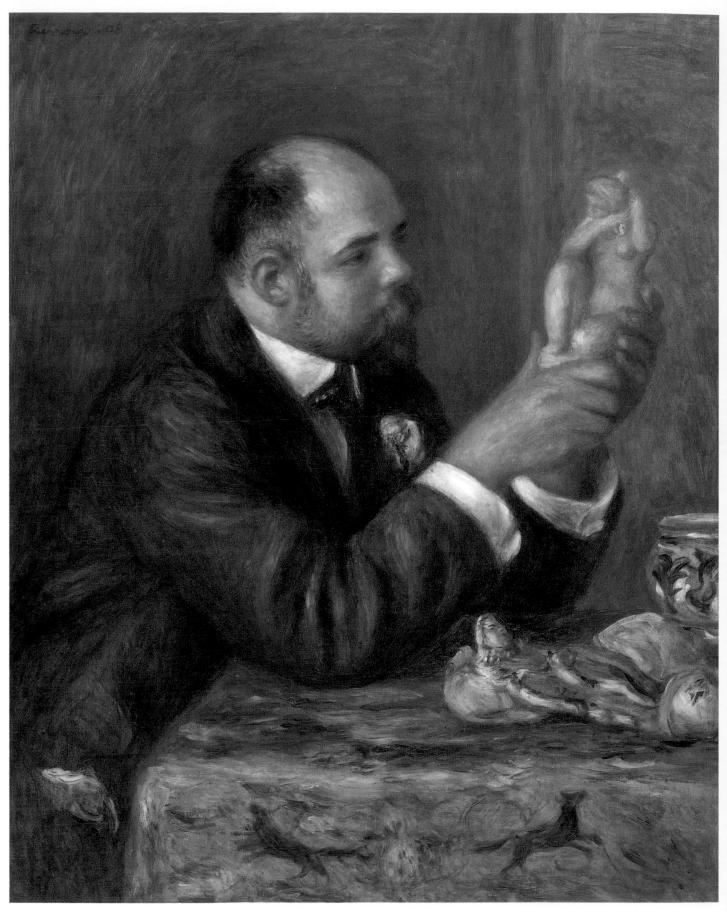

雷諾瓦
收藏家畫商沃拉爾　81.6×65.2cm
1908
倫敦柯朵美術館藏

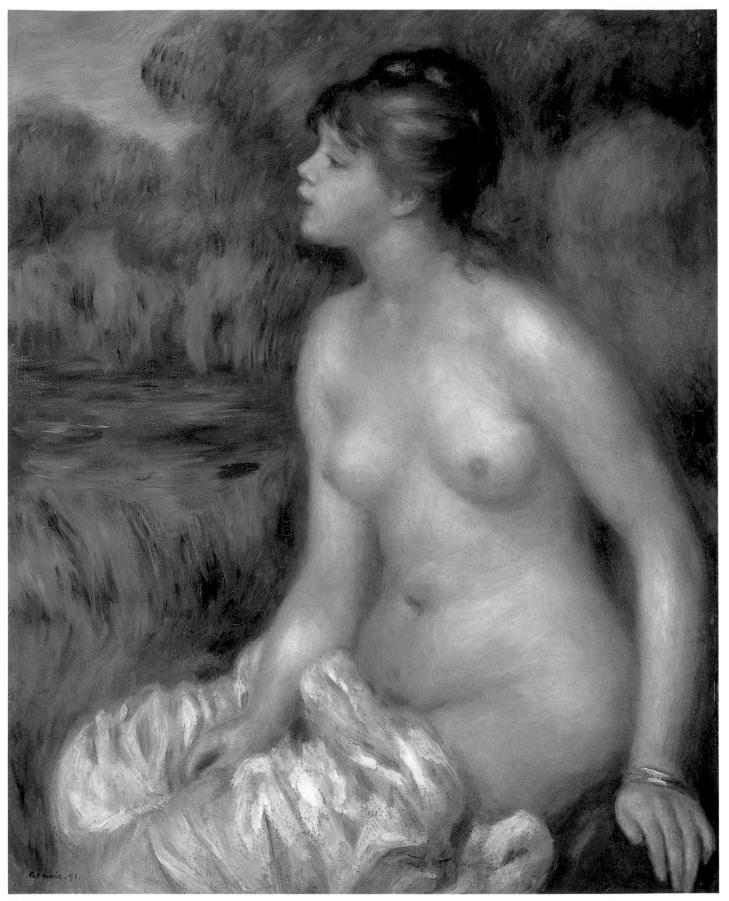

雷諾瓦
浴女
油彩畫布　80.9×65.6cm
1891
日本川村紀念美術館藏

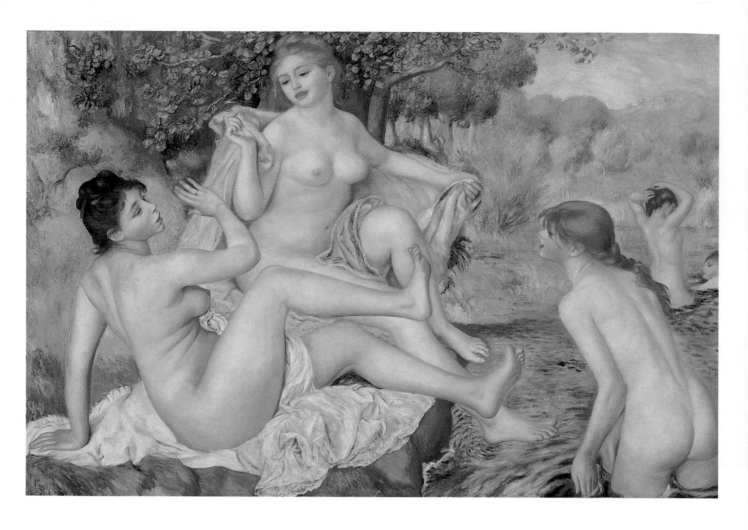

死問題。因為，不論如何他都需要型態。
一八八三年左右所開始的所謂「安格爾時
期」，強調輪廓的樣式。這一樣式可以說
是為了從印象派的「死胡同」中拯救型態
的勉強嘗試。費城美術館的〈浴女〉可以
說是「安格爾時期」的壓軸之作；此後的
雷諾瓦，繼續保持著從印象派中所獲得的
明亮的色彩表現，同時終於創作出相當多
的美麗裸女、以及肖像。

竇加：主張新美學的改革派

　　是否可以將艾德加‧竇加（Edgar
Degas,1834-1917）界定為印象派畫家，大
有商榷的餘地。他不只幾乎沒有從事印象
派重大表徵的戶外創作，同時「色彩分割」
也從沒有在他的畫面上發揮主要功能。首
先他相信：所謂繪畫是「藝術家想像力之
產物」，對於純然不過是模寫他所認為的
一般的風景畫也不太關心。最能引起他興

趣的主題，除了〈紐奧良棉花交易所的人
物〉等近代風俗之外，還有人物、動物；
並且是呈現出複雜動作的人、動物。因此

雷諾瓦
浴女
油彩畫布
1884-87
美國費城美術館藏

竇加
自畫像
粉彩畫紙　47.5×32.5cm
1895-1900

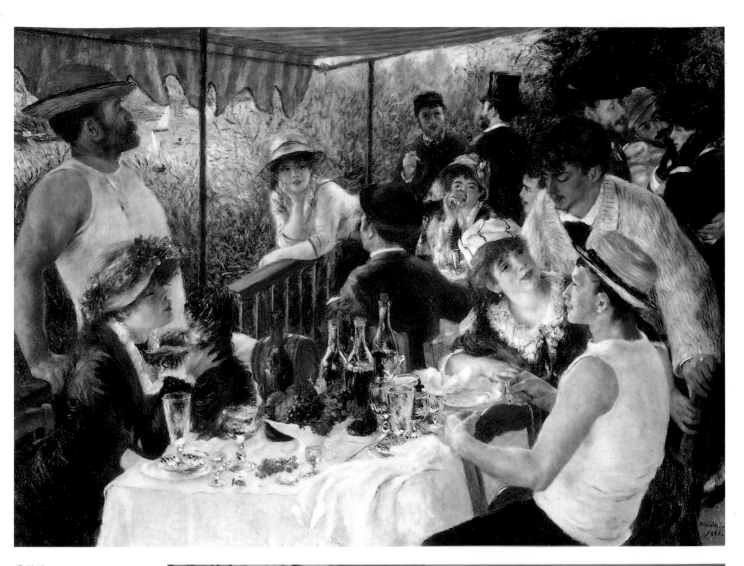

雷諾瓦
船上的午宴
油彩畫布　127×175cm
1881
華盛頓菲利浦收藏館

竇加
紐奧良棉花交易所人物
油彩畫布　73×92cm
1873
波美術館藏
第二屆印象派展作品

舞台上的舞蹈者、賽馬場裡奔馳的馬匹等，成為他畫面的主角。同時，大概是受到日本浮世繪版畫影響的〈有菊花的婦女像〉，喜歡故意突破平衡的別出心裁的構圖，甚而也嘗試如同〈菲爾南特馬戲團的拉拉女郎〉這樣大膽改變視點的構圖。

原本天生即具備卓越素描家資質的竇加，穩健地走過美術學校、以及義大利旅行的這種當時正規的繪畫學習過程。他熱心於古典的研究，而他的這種學畫經歷與其他印象派畫家們大大不同。

但是他卻與畢沙羅一樣，是印象派團體展最熱心的人士之一，同時也是一位大膽地對學院主張新美學的「改革派」。恐怕將竇加與印象派結合起來的最重要要素

是這種「革新性」上所能見到的「近代主義」，再者，誠如莫內、畢沙羅嘗試將眼前的自然風景直接再現在畫面一般，他嘗試準確地再現眼前的都市百態。舞蹈者、賽馬等的主題當然如此，而〈苦艾酒〉（圖版參見108頁）一作，以落魄男女為首的城鎮洗衣女、燙衣服的女人等，符合了左拉小說主人翁的庶民形象、餐廳演奏會、馬戲團、劇場等的風俗主題，常常出現在他畫面上的事物也是如此。但是，竇加絕非僅僅像插畫家一樣地描繪風景，他常常不忘在上面加上豐富的造型創意。即使在處理極為卑微的主題「浴女」等系列的這類作品上，他也能實現足可與昔日的偉大古典風格相媲美的雄偉風格。

竇加
芭蕾舞「泉」畔的美麗姑娘
油彩畫布　30.8×145cm
1867

竇加
菲爾南特馬戲團的拉拉女郎
油彩畫布　1879

台北市 100 重慶南路一段 147 號 6 樓

藝術家雜誌社　收

市
縣
　鄉鎮
　市區

姓名：

　　路
　　街
　　　段
　　　巷
　　　弄
　　　號
　　　樓

電話：

人生因藝術而豐富，藝術因人生而發光

藝術家書友回函卡

感謝您購買本書，這一小張回函卡將建立起您與本社之間的橋樑。您的意見是本社未來出版更多好書的參考，及提供您最新出版資訊和各項服務的依據。爲了加強對您的服務，請將此卡傳真（02）3317096・3932012 或郵寄擲回本社（免貼郵票）。

您購買的書名：_____ 叢書代碼：_____

購買書店：_____ 市（縣）_____ 書店

姓名：_____ 性別：1. □男　2. □女

年齡：　1. □ 20 歲以下　2. □ 20 歲～25 歲　3. □ 25 歲～30 歲
　　　　4. □ 30 歲～35 歲　5. □ 35 歲～50 歲　6. □ 50 歲以上

學歷：　1. □高中以下（含高中）　2. □大專　3. □大專以上

職業：　1. □學生　2. □資訊業　3. □工　4. □商　5. □服務業
　　　　6. □軍警公教　7. □自由業　8. □其它

您從何處得知本書：
　　　　1. □逛書店　2. □報紙雜誌報導　3. □廣告書訊
　　　　4. □親友介紹　5. □其它

購買理由：
　　　　1. □作者知名度　2. □封面吸引　3. □價格合理
　　　　4. □書名吸引　5. □朋友推薦　6. □其它

對本書意見（請填代號 1. 滿意　2. 尚可　3. 再改進）

內容 _____　封面 _____　編排 _____　紙張印刷 _____

建議：_____

您對本社叢書：1. □經常買　2. □偶而買　3. □初次購買

您是藝術家雜誌：

1. □目前訂戶　2. □曾經訂戶　3. □曾零買　4. □非讀者

您希望本社能出版哪一類的美術書籍？

通訊處：

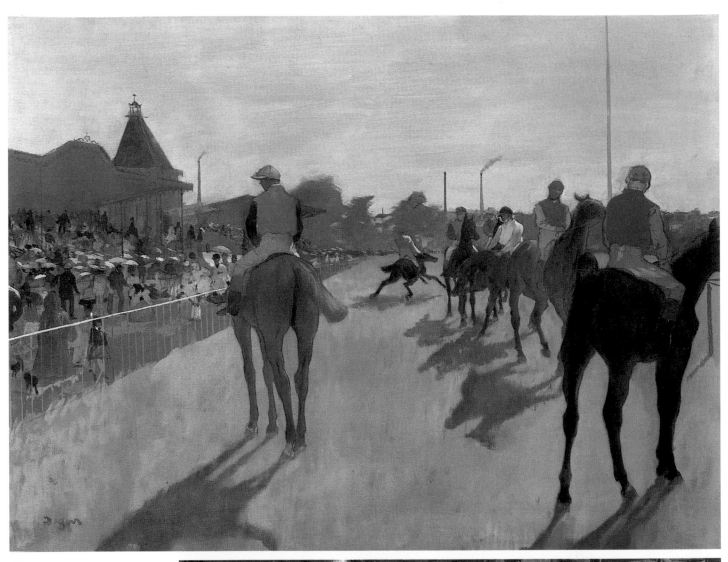

竇加
看台前有騎士的賽馬場一景
油彩畫布　46×61cm
1866-1868
巴黎奧塞美術館藏

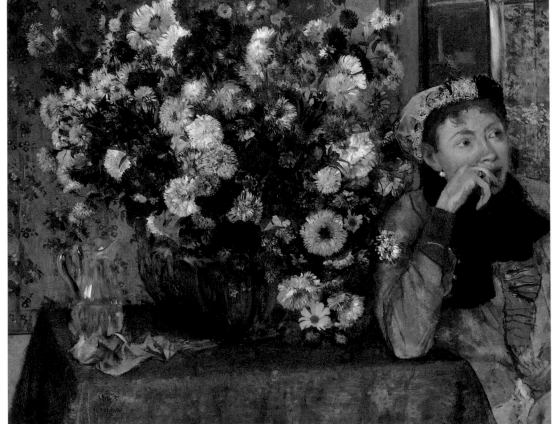

竇加
有菊花的婦女像
油彩畫布貼紙　74×92cm
1865
紐約大都會美術館

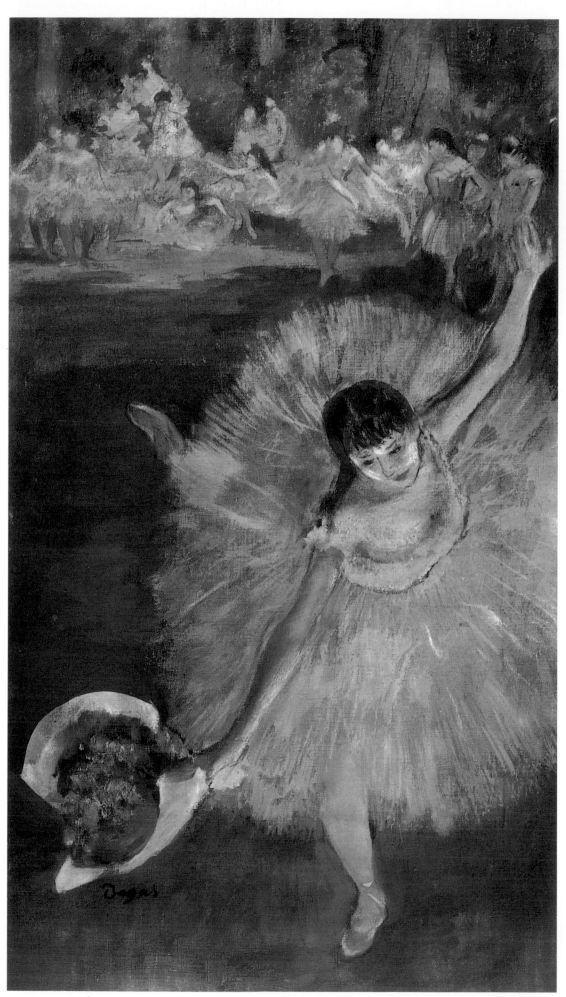

竇加
阿拉貝森克謝幕
紙上粉彩亞　65×36cm
1877
巴黎奧塞美術館藏

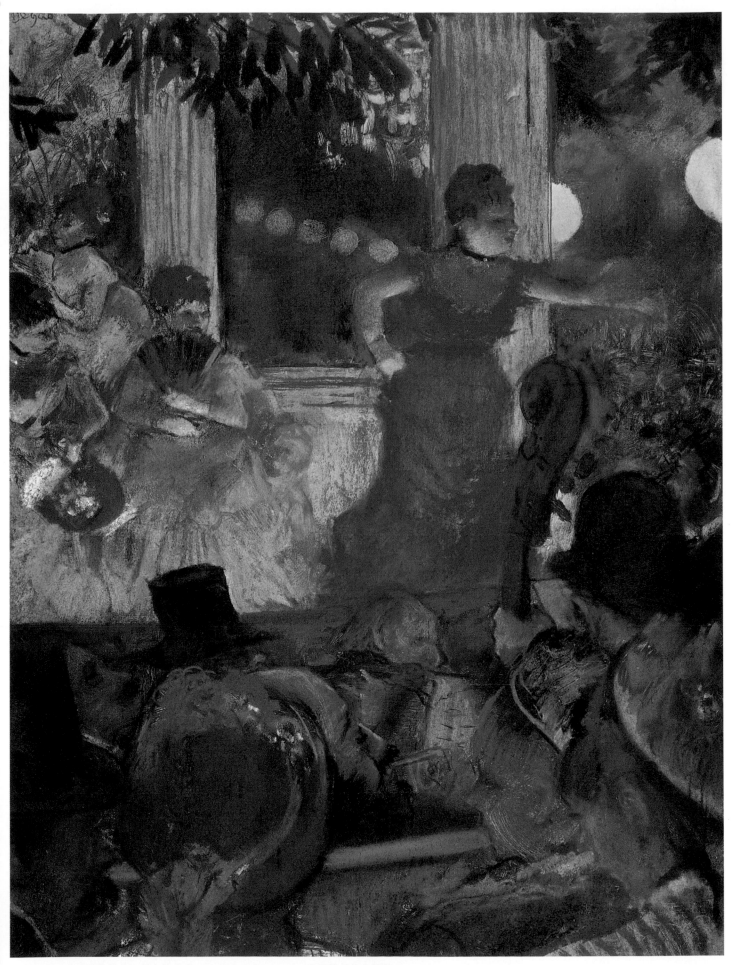

竇加　安巴沙度的咖啡館　紙上粉彩畫　37×27cm　1876-77　法國里昂美術館藏

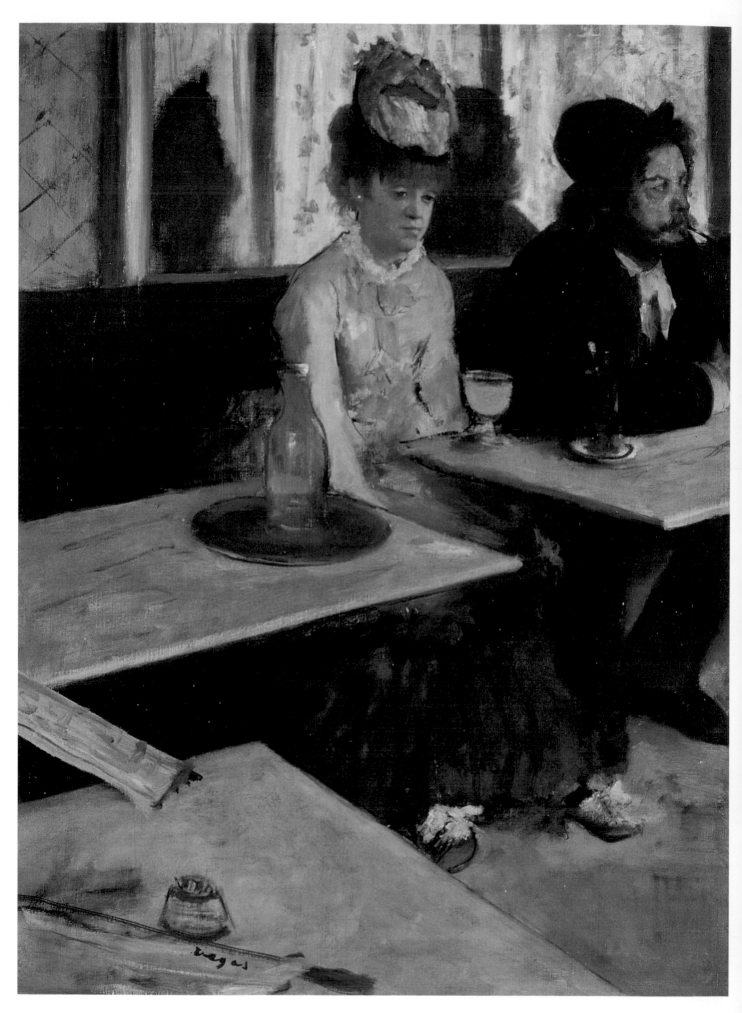

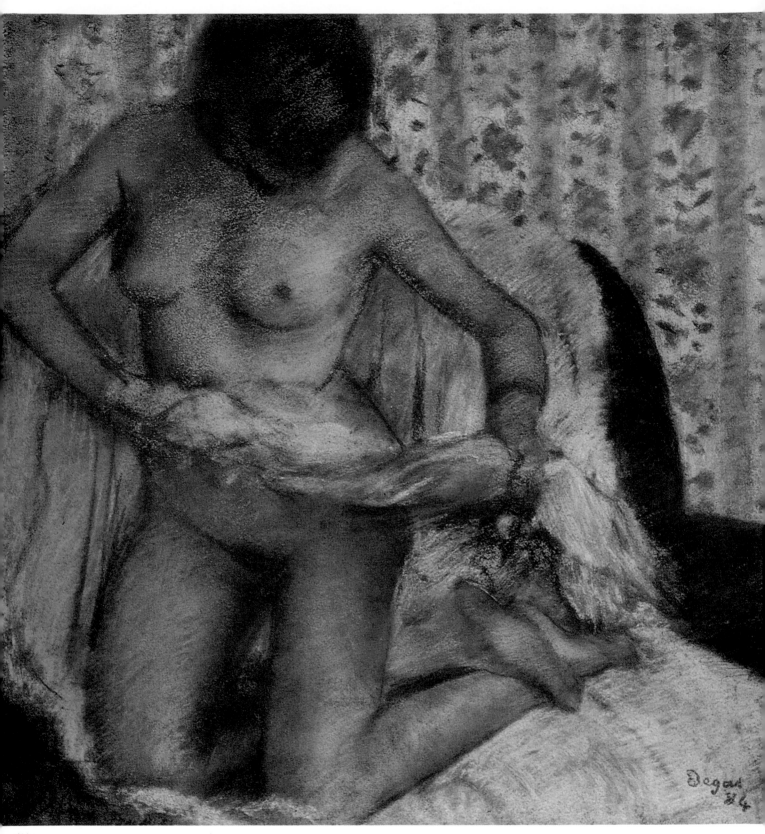

竇加
擦身體的女人
紙上粉彩畫　50×50cm
1884
聖彼得堡艾米塔吉美術館

[左頁圖]
竇加
苦艾酒　油彩畫布　92×68cm
1875-1876　巴黎奧塞美術館藏

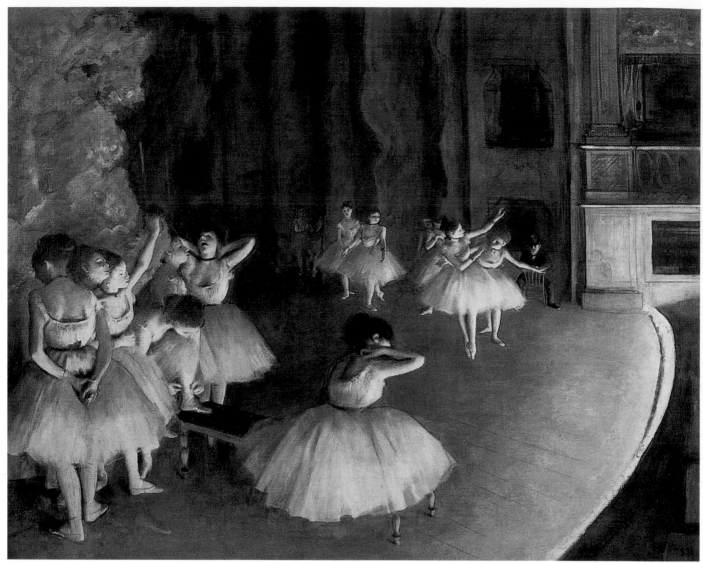

竇加
舞台上的芭蕾舞排演
油彩畫布　65×81cm
1874
巴黎奧塞美術館藏
第一屆印象派展作品

註1：法國畫家、版畫家。以�ً版畫見長。他是將日本版畫介紹到法國的其中一人。
註2：法國畫家，在巴黎受教於柯洛，參加第一次印象派展。他以淡淡的筆觸描繪出巴黎塞納河流域的風光。
註3：法國畫家。1846年到巴黎。跟皮科（F.E.Picot,1786-1868）學習，進入美術學校。1850年獲得羅馬獎。同年起四年之間
　　留學義大利。1853年參展沙龍，1857年獲得沙龍第一名。76年成爲美術學校的教授。以折衷的學院畫風博得歡迎。代表
　　作是〈青春與愛〉。
註4：法國畫家，生於蒙貝里埃，去世於巴黎。跟皮科學習。1845年獲得羅馬獎。64年成爲研究院院士、美術學校的教授。他
　　是第二帝政到第三共和之間學院派的代表性畫家。在歷史畫、肖像畫、寓意畫、神話畫上受到歡迎。
註5：義大利畫家。出生於翡冷翠，死於巴黎。跟身爲雕刻家的父親皮埃特羅（Pietro,1806-66）學習，1862-66年在翡冷翠與
　　馬其阿奧里畫派（Macchiaioli，十九世紀義大利最重要的藝術運動，根本精神與印象派相通）畫家交往，1886-74年在威
　　尼斯度過，以後定居於巴黎，特別與竇加交往親密。參加印象派展、獨立免審查展。1889年在萬國博覽會中獲獎。他採
　　取印象派的光線、馬其阿奧里畫派的手法描繪花朵、室內人物，特別在粉彩上表現卓越。
註6：法國畫家，生於巴黎死於巴黎。父爲義大利人，由影星轉行到繪畫上。師事傑洛姆（J.L.Crme,1824-1904），兩次參展印
　　象派展。1884年的個展確立名聲，成爲肖像畫名家。他以晃動的線條與單色調的色彩，描繪巴黎郊區的風景。他的線條
　　發揮很大的機能，刻繪出包括人物在內的各城鎮的孤獨感。代表作爲〈聚會〉。
註7：場所在哈弗港北部郊外之港都。

110

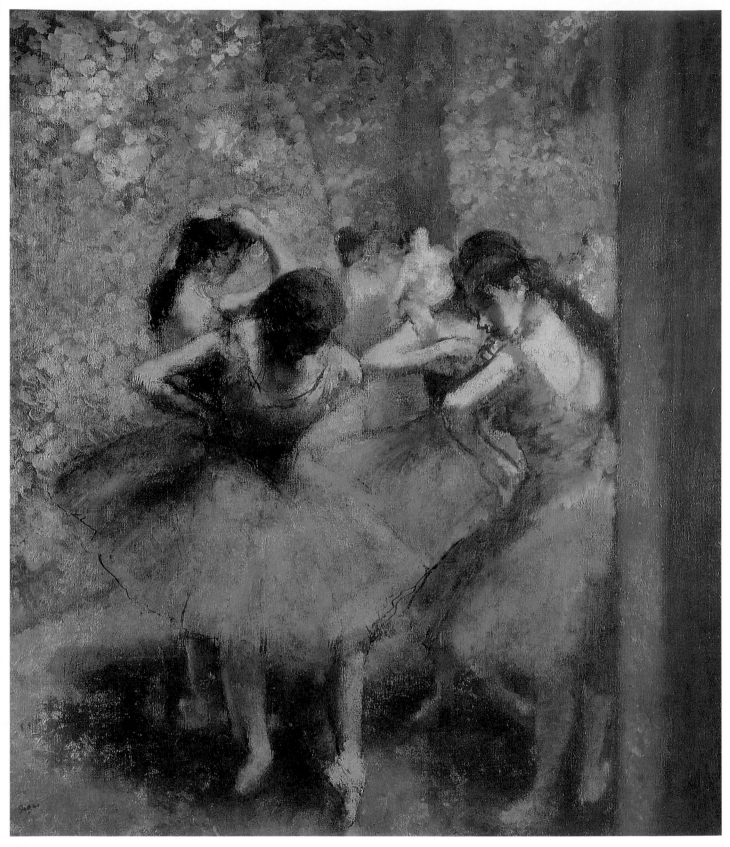

竇加
芭蕾舞女
油彩畫布　85×75.5cm
1895
巴黎奧塞美術館藏

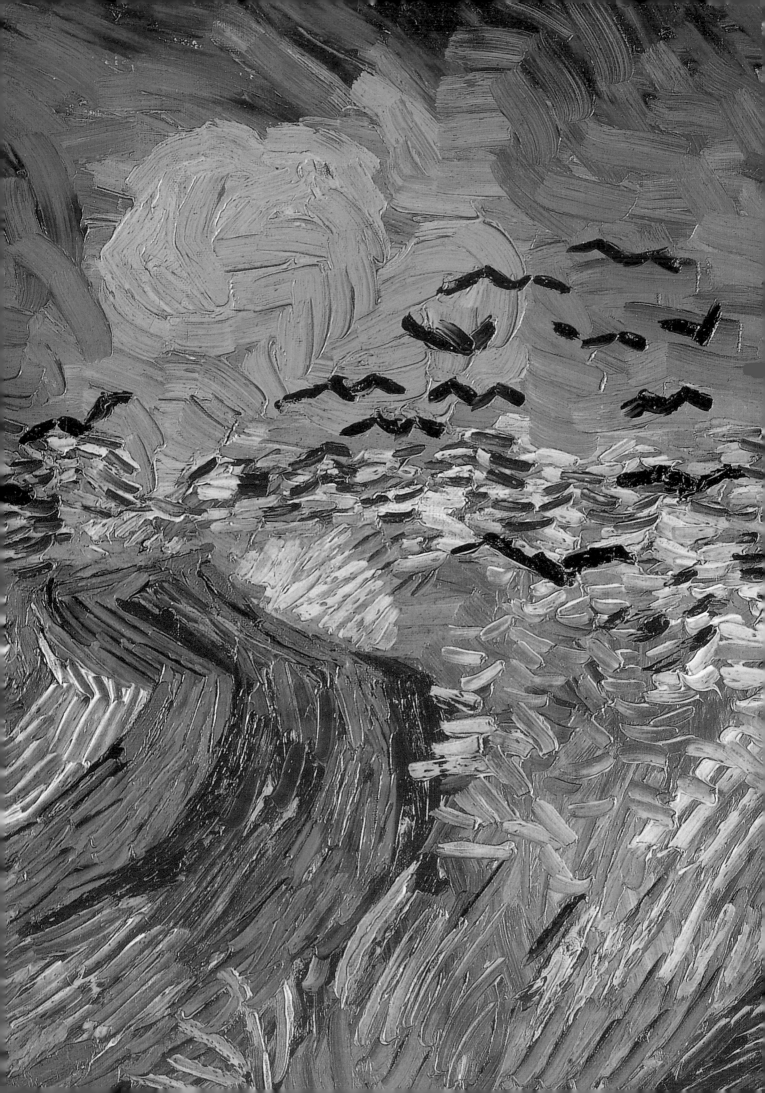

後期印象主義
與新印象主義

印象主義團體的解散

就形式而言，固然一八八六年第八次印象主義團體展是繼承前一次的展覽會，然而就實質而言，內容卻大大地改變了。現今這一展覽在繪畫史上固然也被稱之為「印象主義」的展覽會，然而在拉萊費特街的會場上，讓我們看到幾乎是印象派作品的只有莫利索（Berthe Morisot,1841-1895）、吉約曼（Armand Guillaumin,1841-1927）而已。他們兩人固然欠缺莫內、雷諾瓦這樣的偉大天才性，然而在印象派樣式中發現到最適合自己感性的表現手段，並且能夠創造出具備極為纖細表情的抒情世界。他們自己並不是產生印象主義，而是能夠充分活用印象主義的豐富感覺的特質；他們與同樣天生即具抒情資質的畫家居斯塔夫‧卡玉伯特

（Gustave Caille-botte,1848-1894）一樣，在印象派的歷史上增添了令人難忘的華麗篇章。然而卡玉伯特無寧說是以收藏同伴作品的收藏者而聞名。

但是即使如此，在這第八次展覽會場上，莫內、雷諾瓦、希斯勒都沒有參加。這時候在會場上引起最多話題的是，二十七歲的年輕人秀拉所展出的大作〈星期日午後的大碗島〉。這一作品的畫面是基於細膩技法與嚴格計算所構成的。這樣的畫面好像是與感覺、即興的印象主義樣式的世界不同。秀拉這種嚴格的理性樣式，也影響到友人席涅克、前輩畢沙羅，終於形成批評家費利克斯‧費內翁（Flix Fnon）所命名的「新印象主義」（Neo-Impressionism）的新團體。另一方面，魯東與秀拉、席涅克一樣在這一年初次參加團體展。他和從第五次起已經入夥的高更

[右頁上圖]
秀拉
星期日午後的大碗島
油彩畫布　207.6×308cm
1884-86
芝加哥藝術協會藝術館藏

[右頁下圖]
吉約曼
伊維里的黃昏
油彩畫布　65×81cm
1873
巴黎奧塞美術館藏

卡玉伯特
下雨天的巴黎
油彩畫布　212.2×276.2cm
1877
芝加哥藝術協會藝術館藏

秀拉　星期日午後的大碗島（局部）　油彩畫布　207.6×308cm　1884-86　美國芝加哥藝術協會藝術館藏

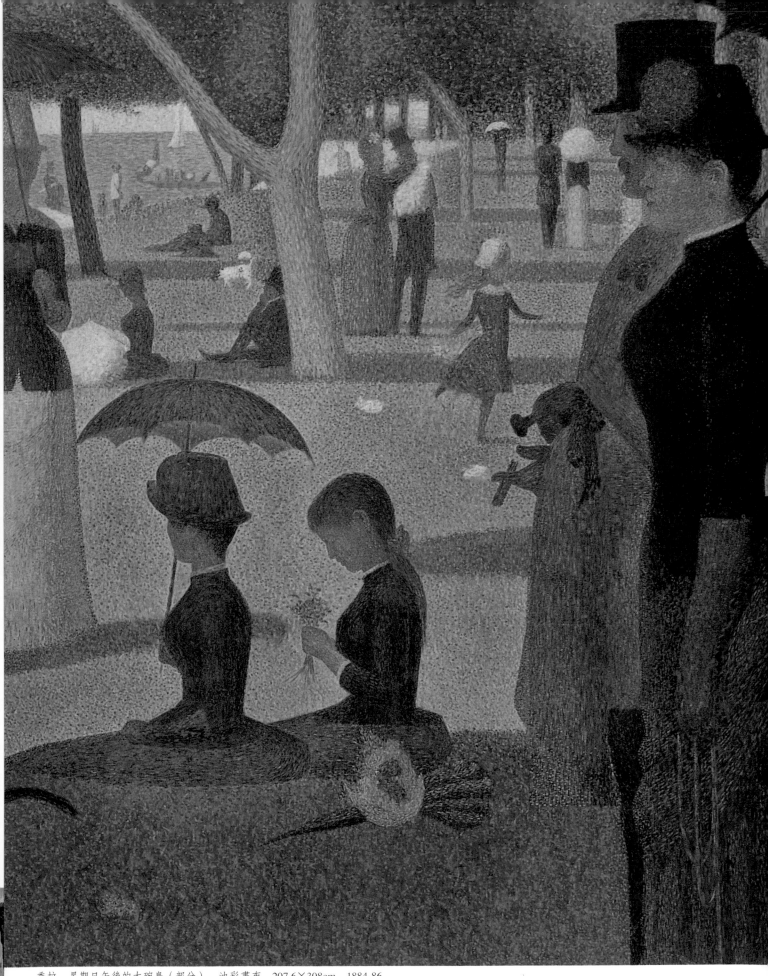

秀拉　星期日午後的大碗島（部分）　油彩畫布　207.6×308cm　1884-86

塞尚
有大松樹的聖維克多山
油彩畫布　66×90cm
1885-87
倫敦柯朵美術館藏

塞尚
艾克斯附近的大松樹
油彩畫布　72×91cm
1885-1887
聖彼得堡艾米塔吉美術館藏

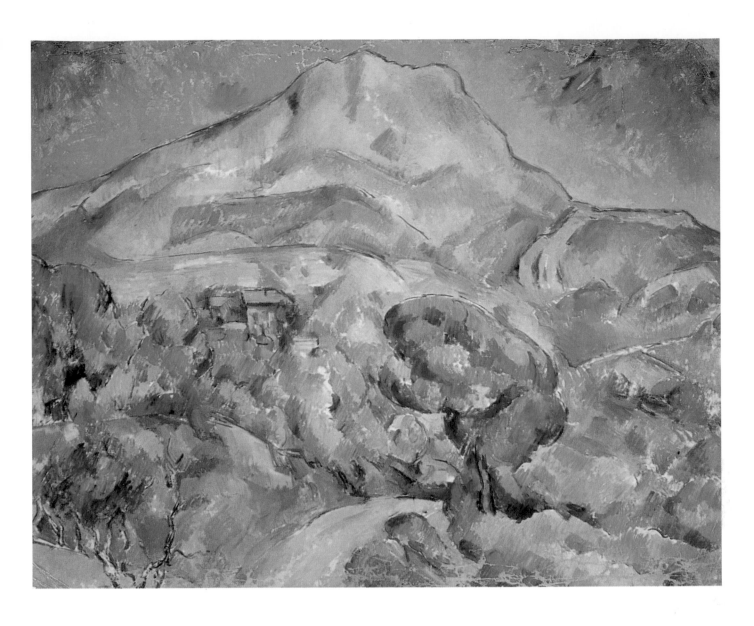

塞尚
聖維克多山
油彩畫布　78×99cm
聖彼得堡艾米塔吉美術館藏

初春時分的聖維克多山

材法國南方，而且他所處理的這些題材的造型本質，也與地中海的明晰嚴謹度有不可分割的關係。事實上，如果印象派畫面是被不斷變化的光線與雲靄所籠罩的北法國世界的話，那麼在這種變化的表面深處探索永恆存在的塞尚的探求，可以說繼承了地中海世界所擁有的古典性格。一八八〇年以後，也就是從塞尚終於發現到自己的獨自表現樣式以後，到他去世為止，所描繪的大約一千三百件的油畫當中，屬名的作品僅有少數，記載年代的連一件都沒有。這樣的事實在其意義上極具象徵性。當然這是受到他父親的庇蔭，在經濟上得天獨厚，因此沒有必要賣畫，而且即使他本身想試著賣畫，也幾乎沒有買主。

　　但是，布丹不僅經常將年代、連製作日期、時間也都留在記錄上；相反地，這

樣對塞尚的作品而言，大概不具備意義吧！因為印象派畫家們即使不這樣，然而就理論來說，他的畫面是捕捉如名符其實的時間流變的某種瞬間姿態並對此加以再現，而繼之而起的瞬間已經完全變成另一現實事物才是中心的主題；相對於此，塞尚卻試圖掌握隱藏在變幻莫測的外觀深處的本質世界。莫內、希斯勒原則上以在戶外製作為宗旨，一次就完成作品；相對於此，塞尚對同一素材卻執著地花了好些天從事創作的事情，幾乎如同傳說一般。依據沃拉爾的傳述，為了拜託塞尚畫肖像，必須要擺上一百次以上的姿勢，而且擺這些姿勢必須得像靜物蘋果一樣，一直都不能動。但是他的蘋果的確不會動，然而卻不保險不會壞。因為塞尚實在是以相當長的時間持續畫相同的蘋果，以至於蘋果都

爛掉了。至於畫花朵也是一樣的，在塞尚完成作品之前，花朵常常已經枯萎了，因此，塞尚就將人造花帶入畫室中。只是那麼的辛苦，到底他想要在自己畫面上「實現」什麼呢？

總而言之，他依據畫面的需要，準確地將本身感覺所獲得的現實型態加以造型出來。譬如除了極為早期的〈饗宴〉、〈誘拐〉是激烈的浪漫派構圖以外，在與畢沙羅相交而接觸到印象派以及它的明亮色彩以後，塞尚所描繪的主題，譬如〈自畫像〉、〈塞尚夫人肖像〉般的人物畫，以及〈藍色花瓶〉的靜物、〈勒斯達克的岩石〉、〈聖維克多山〉等三件風景，或者是〈大水浴圖〉這樣的構成，幾乎都是排斥傳說、以及故事性內容的現實世界。就這一點上來說，他是印象派的伙伴，他想讓自己的畫面成為面對自然而敞開的窗戶。

但是，塞尚堅信這種感覺世界必須以嚴謹的造型性為基礎。如果試圖在二次元平面的畫面上描繪出現實型態的話，當「實現」了現實的三次元性格（感覺）與畫面的二次元性格（造型）時，他的世界初次完成。但是這種嘗試幾乎可以說是魯莽的，因為他想將繪畫本來所擁有的矛盾推展到極點，創造出顛撲不破的作品世界。他之所以為了完成一個畫面而這樣的辛苦，並不是沒有理由的。不論「由印象派中創造出像美術館的作品一般的堅固物」，或者「遵循自然，再造普桑」正是如此。也就是說，對塞尚而言，繪畫絕不簡單只是「向著自然的窗戶」，而必須是與自然不同的，但卻是與自然一樣具備和諧的造型世界。誠如他自己所清楚地自覺到一般。塞尚之所以對野獸派、立體派、甚而抽象繪畫等二十世紀繪畫的主要動向產生重大影響，乃是因為經由再次追問繪

塞尚
大水浴圖
油畫水彩　208.3×251.5cm
1906
美國費城美術館藏

塞尚
有桌布的靜物
油彩畫布　53×72cm
1898-1899
聖彼得堡艾塔吉美術館藏

塞尚
插在花瓶的花束
油彩畫布　56×46cm
1873-1875
聖彼得堡艾塔吉美術館藏

畫的根本何在，使他成爲「新繪畫的最初人物」。

梵谷：色彩與光線的畫家

文生・梵谷（Vincent van Gogh, 1853-1890）的生涯裡，其中一件具有重要意義的是，舉行印象派最後展覽會的一八八六年。因爲這一年的二月，梵谷離開生長的故鄉荷蘭，經過比利時來到巴黎，在這裡他接觸到印象主義繪畫，結果發現了作爲色彩畫家是自己的專長。當然在此以前，他也留下不少的作品，在當過畫商的店員、傳教士等各種職業之後，一八七九至八〇年左右他決心獻身於繪畫。但是普遍說來被稱之爲「荷蘭時期」的一八八〇年

代前半的作品，誠如〈吃馬鈴薯的人們〉，一八八五年上可以作爲典型的作品一般，在以農民、貧困勞動者爲主題的作品上，固然相當能夠表示他那甚而是感傷的對人類的熱愛，然而卻是由黑暗、黏澀的運筆構成他的畫面，像以後〈阿爾附近的吊橋〉、〈夜咖啡店〉上的強烈明亮的色彩幾乎還沒有登場。梵谷幾乎得以成爲眞正的梵谷，必須要透過印象派以及日本浮世繪版畫，才領悟到色彩的表現力。

在巴黎兩年的繪畫生涯，梵谷固然創作出以日本浮世繪爲背景的兩件值得紀念的〈湯吉爺爺〉的作品，然而此時對梵谷來說依然是摸索時期。因爲印象派畫家身上的那種被微妙變化與無窮魅力的巴黎雲靄所籠罩的光線，在梵谷身上還是不夠充分的。

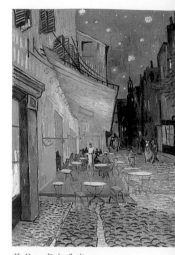

梵谷 夜咖啡店
油彩畫布 81×65.5cm
1888 荷蘭奧杜羅庫拉穆勒
美術館藏

梵谷 阿爾附近的吊橋
油彩畫布 54×65cm
1888 奧杜羅庫拉穆勒美術館

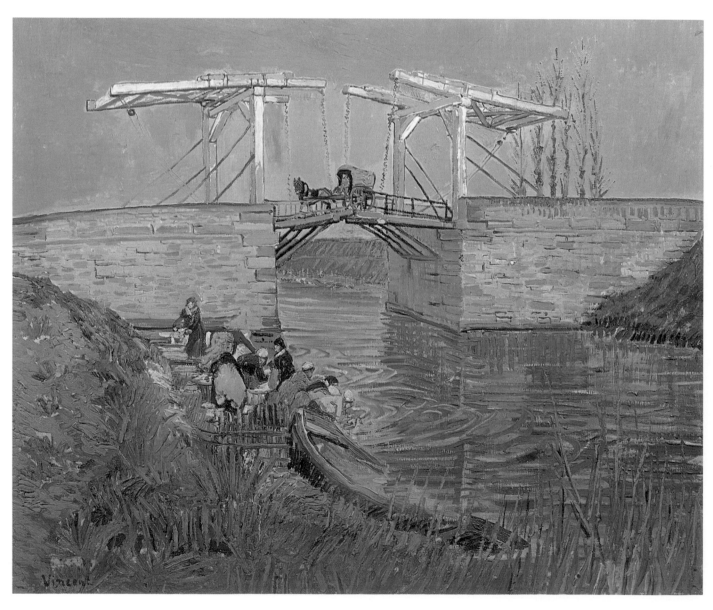

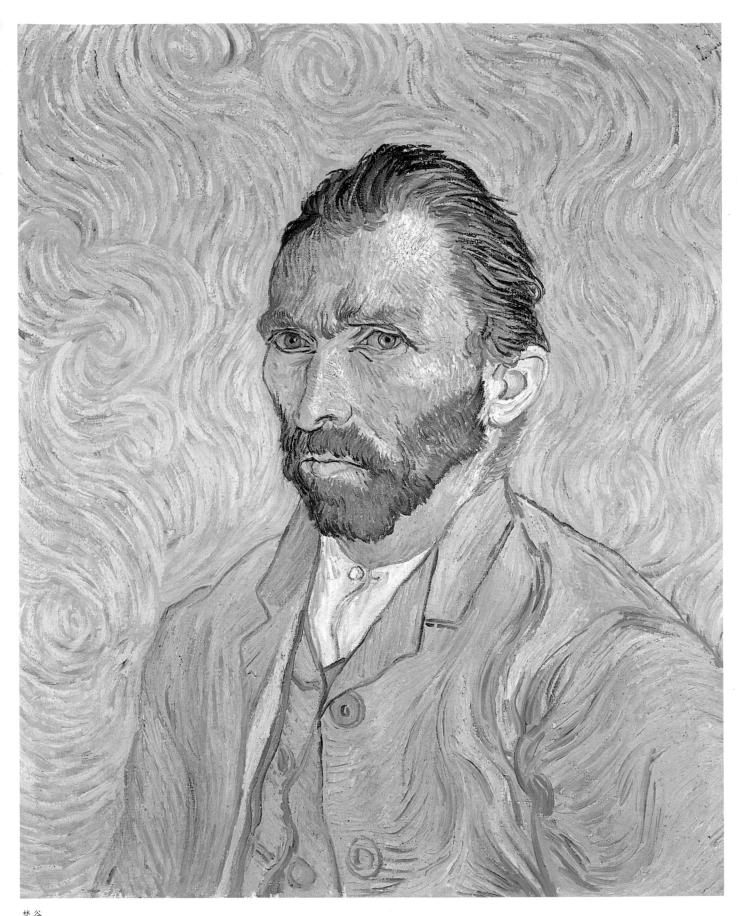

梵谷
自畫像
油彩畫布　65×54.5cm
1890
巴黎奧塞美術館藏

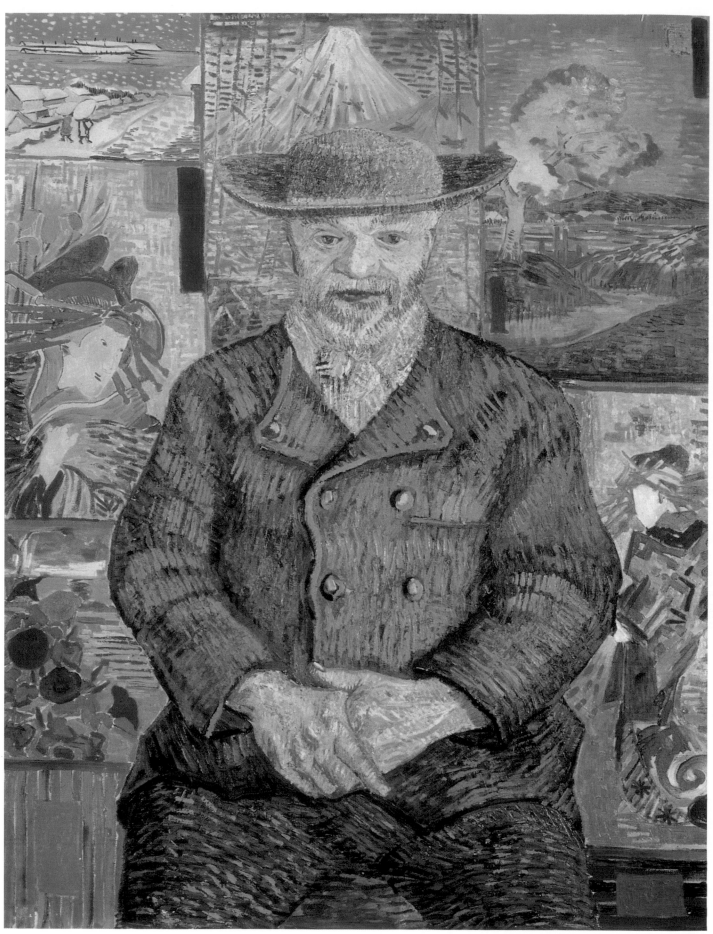

梵谷
湯吉爺爺
油彩畫布　92×75cm　1887　巴黎羅丹美術館藏

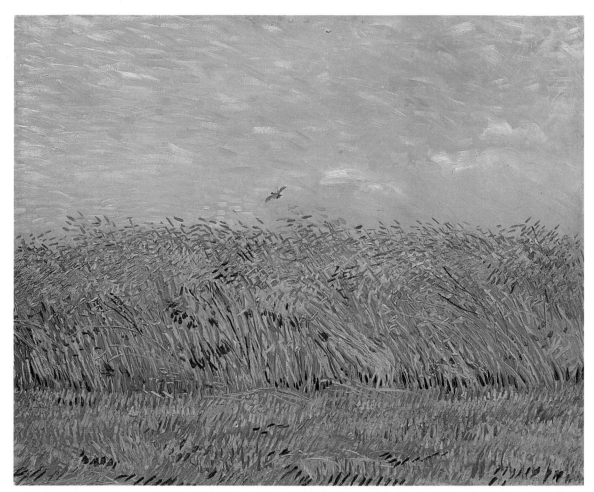

梵谷
雲雀飛過麥田
油彩畫布　54.5×65.5cm
1887
阿姆斯特丹國立梵谷
美術館藏

梵谷
海上的漁船
油彩畫布　44×53cm
1888
莫斯科普希金美術館藏

128

梵谷
播種者
油彩畫布　32×40cm
1888
阿姆斯特丹梵谷美術館藏

[左頁圖]
梵谷
日本趣味：橋（仿廣重）
油彩畫布　73×54cm
1887
阿姆斯特丹梵谷美術館藏

梵谷
黃屋與街景
油彩畫布　72×91.5cm
1888
阿姆斯特丹梵谷美術館藏

秀拉
馬戲團表演
油彩畫布　185.5×152.5cm
1891
巴黎奧塞美術館藏

秀拉
阿尼埃的浴者
油彩畫布　201×301.5cm
1883-84
倫敦國家畫廊藏

艾尼斯特・洛蘭
秀拉素描
木炭　38.5×29cm
1883
巴黎國立現代美術館

樣的名作一樣，帶給了他新的異國主題；然而就美學上來說，他作品上的最大變革，可以說在不爾塔紐時期已經完成了。而且，這透過亞文橋畫派（Cole de Pont-Aven）、那比派的畫家為下一世代所繼承下來。

秀拉與新印象主義

　　喬治・秀拉（Georges Seurat,1859-1891）在年僅三十歲又幾個月的短短的生涯裡，在西歐繪畫史上留下可算是最高完成度的一些作品後，與世長辭。他與塞尚在不同意義裡，都是從印象派中創造出堅固的古典世界的天才。他在美術學校跟安格爾弟子，亦即他深深敬愛的老師亨利・勒曼（Henri Lehmann）徹底地學習古典技法。他幾近於嚴謹的理、知性格，當然是天生的，然而在繪畫的表現上，卻經由這種古典技法的學習使其更為強化。同時，很早開始他即對查理・布朗（Charles Blanc）的《線描藝術的文法》（1867年）、舍夫雷爾的色彩美學等的理論深感興趣。他一生中專注於舍夫雷爾著作的基本原理的對比理論。從一八八二年開始到翌年所描繪的多數「碳精筆」（cyayon Cont）（註2）的黑白素描，是他的對比與和諧美學的最初運用，而且誠如席涅克所指出的一般，這具備了「昔日畫家所描繪的最優美素描」的高度特質。

　　他開始獲得世人的評價，是因為一八八三年初次在沙龍展出友人〈阿曼・尚的肖像〉、以及其它素描。但是，翌年送到沙龍的油畫大作〈阿尼埃的浴者〉（Baignade,Asnires，1883-84,87年加筆）卻被評審員所拒絕，於是他與其他落選伙伴一起，創立了揭示「自由出品、無審查、無獎」的獨立展，並提出〈阿尼埃的浴者〉作為第一次展覽會的作品。這時候他與同時參加獨立展的席涅克因而相識，往後形成以他們兩人為中心的新印象主義理論。獨立展是比正好十年前所開始的印象派團體展更具自由性格的沙龍。這一展覽延續到現在；秀拉從其創立者的關係開始，以後完全以這一獨立展為主要舞台，使自己的理論成果相繼問世。

　　但是在這一〈阿尼埃的浴者〉上，成為秀拉以及新印象派畫家技法的重大特徵的「點描」，還沒有出現。這件作品是描繪著巴黎近郊塞納河四周浸浴在明亮陽光下的人們或是在河川堤岸休息、或者進行水浴的情形，如果就主題來說的話，完全是印象派式的。但是，其主題的處理方式

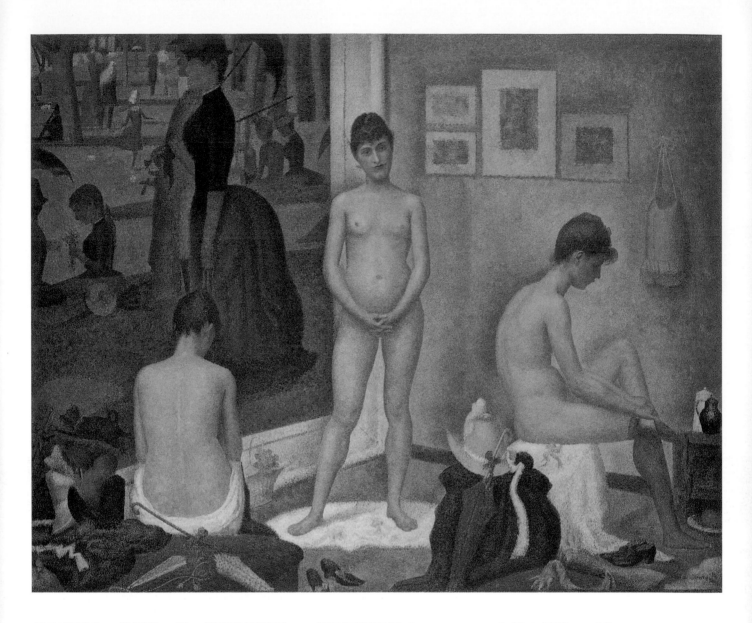

並不像莫內、希斯勒一樣，想要將視覺所捕捉到的事物原原本本地直接再現，而是在經由知性的活動後，將它轉化成嚴謹構成世界中的造型要素。秀拉不論在這一〈浴者〉上、或者在參展兩年後第八次印象派展、以及第二次獨立展〈星期日午後的大碗島〉上，都與印象主義畫家一樣實際到現場速寫各種素材；然而這些戶外製作都只是速寫而已，依據速寫的最後成品，卻常常是在畫室中經由長時間、高度耐力所製作完成的。這就是為何秀拉的畫中人物，即使像是在大碗島享受夏日午後逸樂的人，看起來也好像凍結在超越時間的永恆當中。而且這種情形在從明亮的戶外風景移到人工式的室內題材〈擺姿勢的女人〉、〈馬戲團表演〉、〈夏於舞〉（註3）等作品上也還是沒有兩樣。即使在必須捕

捉法國康康舞（French cancan）（註4）這種叫人眼花撩亂的動感動作的〈夏於舞〉上，高舉腳步的舞蹈者看起來就好像以這樣的姿勢貼在畫面上一般。事實上，誠如古斯塔夫・康（Gustave Kahn）所說的一般，秀拉想要「在平面上，將迴旋著的近代人，如同帕特儂浮雕所見到的一般，還原成它僅有的型態而表現在平面上」。而且為了實現這一目的，他首先重視「色彩和諧」與「線條和諧」，充分地計算每種色彩、線條所擁有的表現力——譬如上昇線條、暖色系表示活潑，下降色彩、寒色系表示悲哀等，而構成自己的畫面。成為一八八六年以後他作品的基本技法是「點描」；這是將印象派的色彩表現加以理論化，並且試圖將它加以理性化成可能計算的結果。因此秀拉的作品，連成為絕筆的

秀拉
擺姿勢的女人
油彩畫布　200×250cm
1886-1888
美國巴恩斯收藏

［右頁圖］
秀拉
擺姿勢的女人（部分）
油彩畫布　200×250cm
1886-1888
美國巴恩斯收藏

席涅克
早餐
油彩畫布　89×115cm
1886-87
荷蘭奧杜羅庫拉·繆勒美術
館藏

席涅克
哈弗港帆船
油彩畫布　46×55.2cm
1906-07
莫斯科普希金美術館藏

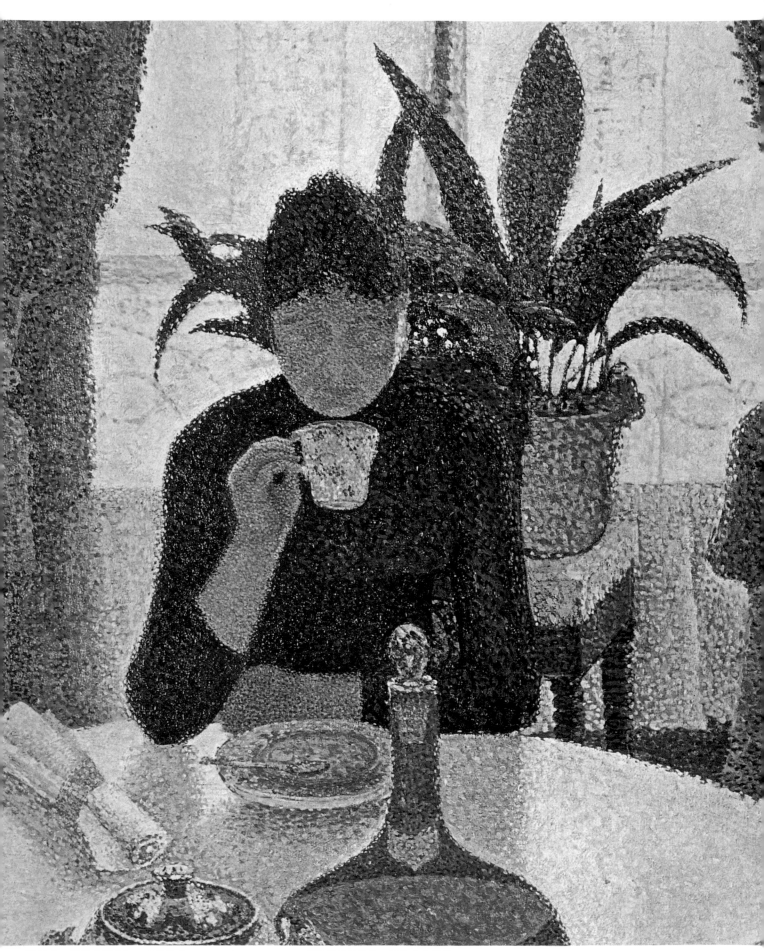

席涅克　早餐（部分）　油彩畫布　89×115cm　1886-87　荷蘭奧杜羅庫拉‧繆勒美術館藏

克侯斯
聖克列海濱
油彩畫布
1908
阿農西亞得美術館藏

席涅克
聖‧托貝港
油彩畫布　131×161.5cm
1901
東京國立西洋美術館藏

未完成作〈馬戲團表演〉，好像是建築設計圖一樣，是嚴密地繪製而成的。只是即使是這樣的嚴謹度，隱藏在秀拉作品當中的詩人魂魄，也能夠表現出靜謐的詩情。

　　比秀拉約年輕四歲的保羅‧席涅克（Paul Signac,1863-1935）與像科學家一般冷靜的秀拉成對比。席涅克是位精力充沛的運動員，特別熱中於航海，自己駕著帆船到大西洋、地中海旅行，留下以聖‧托貝、馬賽為主的許多港灣風景、海景繪畫。特別是航海途中在現場所迅速畫成的水彩速寫，具備了將新鮮潮水的氣味，忠實地傳達給觀賞者的清爽感。但是席涅克在美術史上的重要性意義可以說是在作品以外，也就是說這是作為新印象派的理論家所擔任的角色吧！事實上，開始使用

「新印象主義」名稱的是批評家費利斯克‧費內翁；然而使這名稱得以在歷史上確立，卻是席涅克的著作《從鄂簡‧德拉克洛瓦到新印象主義》（De Delacroix au No-Impressionisme,1899年）。這一本書甚而可說是新印象派的聖經，從十九世紀末到二十世紀的轉換期中間，該書廣為人們所閱讀，對野獸派、立體派也產生不少的影響。

　　再者，除了秀拉、席涅克以外，新印象派也包括一度熱心信奉這一主義的畢沙羅在內的不少人，特別值得注目的可以舉出亨利‧愛得蒙‧克侯斯（Henri Edomond Cross,1856-1910）、馬克希米倫‧路斯（Maximilien Luce,1858-1941）。

秀拉
席涅克像
鉛筆畫　36.5×31.6cm
1890
個人收藏

［右頁上圖］
席涅克
聖‧托貝
油彩畫布
1897
聖特羅阿諾希亞得美術館藏

［右頁下圖］
席涅克
聖‧托貝港出帆
油彩畫布　86×116cm
1902
巴黎席涅克夫人收藏

註1：在此所使用的「表出」一字，是指以情感為主的表現手法，與向來的對象之「再現」截然有別。
註2：法國科學家尼可拉‧雅克‧孔泰（Nicola-Jacques Cont,1755-1805）所發明的素描用畫具。分為白色、黑色、褐色、赭色四種。將天然的石灰、石膏、滑石、黑鉛、木炭、赤赭色的天然礦物石等研磨成細顆粒，加入溶劑（medium）精鍊後，將它壓縮成無角圓棒。富有附著性，但無蠟的成分。硬度從鉛筆到木炭之間都有。
註3：夏於舞、康康舞是十九世紀中葉，流行於巴黎的一種熱鬧喧囂的舞蹈。
註4：十九世紀中葉流行於巴黎的舞蹈，特徵是將裙子捲起，把腳高舉。

143

印象主義畫家的生活時代與環境

雷諾瓦
船上的午宴（局部）
油彩畫布　129.5×172.7cm
1881
華盛頓菲利浦收藏

歐洲繪畫史上，像印象主義這樣帶來強烈衝激的運動相當少。一世紀後的今天，代表印象派的畫家之名字，廣為世界各角落的人所熟悉，作品價格不僅與昔日的巨匠相互匹敵，甚而還有過之而無不及。如果就畫價而言，我們只能舉出文藝復興期的業績才能做一比較。所謂文藝復興是人類初次相信存在著自己能命令、能支配宇宙的時代，同時也是並非從超自然的價值規範，而是以透視圖來界定所見到、所表現的事物之時代。

印象派的畫家們，甚而使這種步伐向前更邁進一步。他們使美術從隸屬於教義（特別是天主教教義）中解放開來，而他們所試圖描繪的，並不是認為可見到的、或者覺得當然可見到的事物，而是真正見到的事物。二十世紀的美術從這種解放當中產生，並且成為非常富有變化的宣言而展現出來。

值得大書特書的是，印象主義運動是由以巴黎為根據地的大約二十名畫家所推動而成的，而且這也是某種特有文化環境的產物。他們彼此之間擁有密切的關係，同時也都是這一時代的人物；他們對這時代產生影響的同時，這一環境對印象主義畫家的形成也產生影響。

藝術與政治的忠誠

法國從一八三〇年畢沙羅誕生這年到一九二六年莫內去世為止，經歷了種種政體與憲法。這是因為法國捲入了兩個主要戰爭與一些小型戰爭，以及殘酷粉碎了巴黎公社之亂所造成的短期內亂。再者也是因為，獲得非洲與遠東的領土，從農業國家轉變成主要的工業國。而且，國力基礎轉移到主要從事商業活動的中產階級手上。這一階級的人數愈是增加，就變得愈加多樣化。

不只如此，還有在巴黎包圍期間的不自由、巴黎公社的恐怖與鎮壓，甚而是德雷菲斯事件（Affaire Dreyfus）所鼓動的

馬奈
巴黎公社事件
石版畫　46.5×33.4cm
1871
波士頓美術館藏

[下]
梅松尼爾
1871巴黎公社之亂後成為廢墟的杜維利宮
油彩畫布　135×95cm
1877
康比埃尼城美術館

146

沸騰情感，接著國內蔓延開來財政上的醜聞等等，雖然如此，印象派的畫家們當中，除了強烈傾向無政府主義的社會主義者畢沙羅之外，並沒有積極地參與政治。

事實上，馬奈是所謂的上層階級的共和主義者，他這樣的政治感性，表現在他作品的世界上。對拿破崙三世的輕蔑，可以從他所描繪的〈處決墨西哥皇帝馬克希米里安〉（Fernando Maximiliano,1832-67,在位1864-67）繪畫上的潑辣表現手法中看出來——經由槍殺部隊服裝上所能看到的法軍軍服的手法，適當地暗示了所有政治紛爭都是來自拿破崙三世超脫常軌的政策。再者，所有印象派的畫家當中，只有馬奈留下一八七一年巴黎公社慘案的記錄，並且以數件的素描、石版畫描寫巴黎公社鎮壓的各種場面。但是，只要他的要

求能夠被接受，對當權者的批判也就安靜了下來。「我從沒有想到要抗議」，他自己在一八六七年個展序文中如此寫道。再者，連一次都不曾參加過印象派展覽，似乎也是因為他不想公然與權力機構對抗。莫內也是共和主義者，然而卻幾乎沒有攻擊性，他的意見似乎很多受賜於政治家友人喬治・克萊蒙梭（G.Clemenceau,1841-1929）的關係。

另一方面，雷諾瓦與竇加則根本是反動主義者。「教育是勞動階級的毀滅」，雷諾瓦曾經有一次對馬奈夫人說過。這兩人固然都認為宗教有如萬靈丹一般的恩寵，然而實際上都不曾實踐過天主教的教義。並且他們都認為女性的頑劣性是天經地義的，同時又都是露骨的反猶太主義者。提到塞尚則因為情緒易於亢奮，「完

馬奈
處決墨西哥皇帝馬克希米里安
油彩畫布　252×305cm
1868-69
曼汗市立美術館

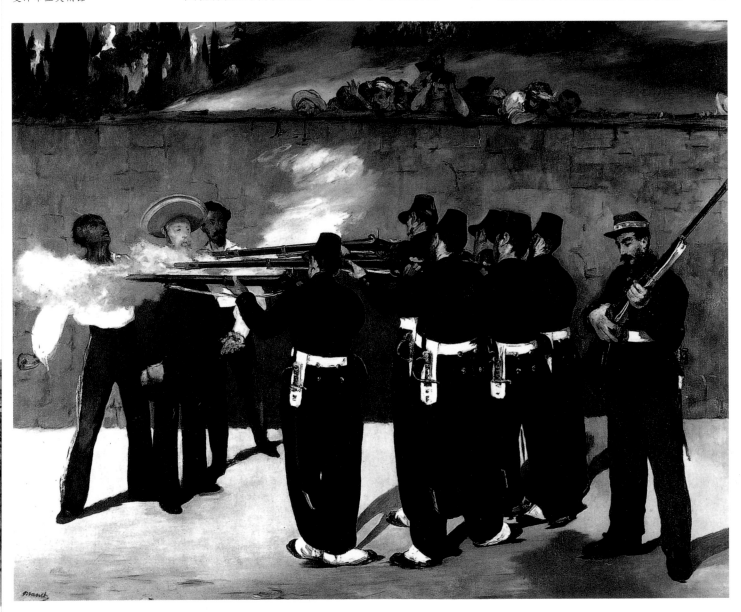

147

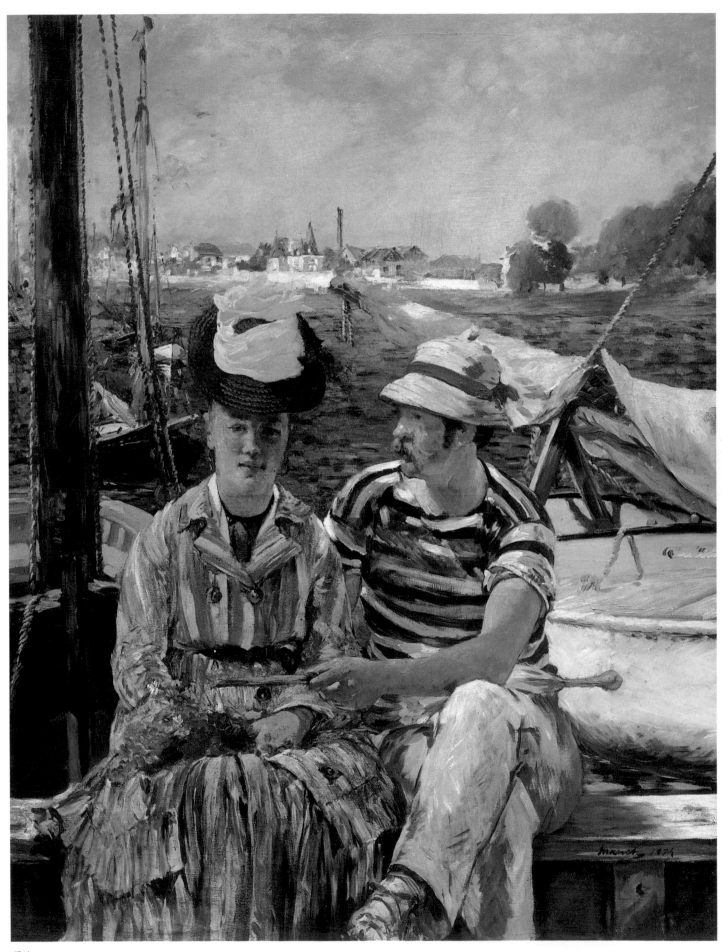

馬奈
阿芎特爾　油彩畫布　149×115cm　1874　比利時土爾納美術館藏

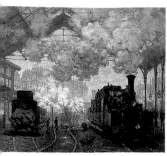

莫內
聖拉榭車站，列車到站
油彩畫布　82×101cm
1877
美國佛格美術館藏

馬奈
史蒂芬‧馬拉梅的肖像畫
油彩畫布　27×36cm
1876
巴黎奧塞美術館藏

特爾（Argenteuil）、夏都（Chatou）、阿尼埃（Asnires）、浮翁（Rouen），這些場所，因為鐵路通暢的關係，終於得以方便到達，鐵路本身也成為馬奈、莫內、畢沙羅等人特別喜歡取材的主題。貫穿阿爾卑斯山的山洞通行之後，到義大利變得容易多了；而橫渡大西洋蒸汽船的定期航行，也使得像杜蘭‧呂耶這樣積極的畫商，輕鬆能夠往來於美國的藝術市場。

科學技術的衝擊

科學技術的發達，有助於人們以許多方法進行美術的新冒險。一八四○年代發明了以伸展性鉛製造顏料瓶，攜帶方便，在戶外的繪畫製作變得容易多了。再者，因為新染料的發現，畫家終於可以使用較為多樣的色彩。鄂簡‧舍夫雷爾等化學家的研究，產生了有關色彩視覺的混色理論，這一理論，成為印象主義、點描主義、分割主義技法的原理。

以更為品質高、用途廣的方式而發展起來的攝影技術，引起了印象派畫家們對竇加所稱的「魔法的瞬間」的關心。接著，美術作品正確複製的量產也成為可能。因此使得觀賞藝術在更多人之間普及開來。一八五○年代，攝影家亞德爾夫‧布朗（A.Brown）開始專門買賣複製的美術作品，一張販賣十五法郎。每年從沙龍入選作品中選取數百件，到了一八九六年為止他的目錄上大約已有了兩萬件的複製照片。經過這樣的過程，印象派作品固然沒有那樣大眾化，然而只要不是僅能容忍傳統性美術的自然主義的寫實主義的這種視覺語言，就將愈加使得更多人得以認識到印象派。

攝影家納達爾拍攝的文學家左拉肖像

印象主義畫家們與出版品

因為印刷工程與複製方法的更新,增加了新聞、雜誌的發行量。識字人口在十九世紀之間激增了四倍,大眾媒體提供了所有人獲得閱讀的機會。專門提供大眾的美術記事需求,也強烈地增加起來。「今天,沒有出版品什麼事都免談。因為,即使學識淵博者,也注意到新聞的小道消息。」一八八三年莫內焦躁地做此表示。事實上,印象派這一稱呼之所以被社會所接受,是因為一八七四年藝術家匿名協會在納達爾攝影的工作室所舉行的展覽會上的批評——路易·勒魯瓦以莫內〈印象·日出〉為題所寫的記者式的戲謔記事。

既是畫家也是版畫家、同時也是劇作家的勒魯瓦,寫批評以貼補收入的不足,然而卻沒有成功;他可以說是野心勃勃的詩人、小說家、劇作家集團中的典型人物。譬如阿爾貝爾·沃爾夫是擔任《費加洛報》的美術評論家,他的地位因而更具有影響力,即使他對印象派依然抱持不變的敵意,然而依舊強邀馬奈畫他的肖像。美術

批評的世界發生了很多賄賂行為與陰謀事件,畫家與畫商出錢給吹噓奉承的展覽目錄,並且畫廊認為在新聞、雜誌上刊登廣告,可以提高它們對展覽會善意批評的可能性。即使是馬奈,也為了報答他人的鼎力相助,常常利用肖像畫來作為回饋。他所描繪的肖像當中,包括了愛彌兒·左拉、札卡里、阿斯特律克;印象派最初著作的泰奧多爾·迪雷;馬奈最真誠的支持者也是小說家的史蒂芬·馬拉梅;愛爾蘭詩人也是印象派堅定不移的擁護者約翰·莫爾,凡是對馬奈表示好感的批評家幾乎都被網羅。

印象派時代的畫商

畫商與畫家為了普及促銷藝術市場的機構,在當時已經極端多樣化了,無疑這也受賜於工商業所開發的宣傳活動及手法。一八六一年巴黎的畫廊約有一○四間(1958年增加到二百七十五間),再加上不少像湯吉爺爺等作為副業販賣美術作品的小規模畫廊,市況相當蓬勃。而造成畫廊之所以增加的原因之一,是這些畫廊與其說是作為廣泛的、單純的進出貨品的業者,無寧說它的服務促進了畫家與顧客(銀行家)之間的交流。

這種新的事業家當中,成就最卓越的是杜蘭·呂耶,他扮演著使印象主義得以普及與振興不可或缺的角色。他在繼承了父親文具店的生意後,因為偶然的機緣成為一位美術商人,他拿著畫筆、顏料、其它工具交換來顧客所製作的作品,並且融資給臨摹作品的美術學校學生。杜蘭·呂耶在一八六五年他父親去世後繼承事業,採取更為大膽的方針,開始交易德拉克洛瓦、柯洛、杜比尼、庫爾貝等畫家的作品,以及寫實主義、巴比松派等其他畫家的作品。發生普法戰爭後他移居倫敦,同時在布魯塞爾設置代理店。接著在新·蓬德·斯特里特開設畫廊。經由杜比尼的介紹,與莫內、畢沙羅認識以後,在倫敦展

塞尚
聽左拉讀原稿的保羅·阿勒克西斯
油彩畫布　127.8×157.5cm
巴西聖保羅美術館藏

馬拉梅與雷諾瓦攝於莫利索家中
竇加攝影
1892

印象派時代大畫商杜蘭·呂耶畫像
雷諾瓦油畫　65×54cm
巴黎個人藏

尚卡米約・弗米傑
藝術館（中央拱廊裝飾細部）
銅筆水彩畫　85.3×66cm

巴黎聖心堂設計比賽參加作品
水彩　102×71cm　1875
巴黎聖心堂資料室

示他們的作品，回到巴黎後，再經由他們兩人的介紹，認識了其他畫家、友人。

杜蘭・呂耶精力充沛，做事充滿幹勁，並以全心奉獻的精神投身於這項事業並獲致成功。他不但將印象派的作品送到法國各地的展覽會展出，並且也送作品到比利時、英國、荷蘭、德國、義大利、挪威等地。此外，特別重要的一點是遠送展品到美國，他並在紐約開設分店。杜蘭・呂耶可能算是最初開拓美國市場的歐洲畫商。他的商業手段是，增加特定畫家的作品存貨，透過拍賣拉高畫價，使用當時一切宣傳手段進行促銷，是名符其實的獨家

經營。他並製作許多登載圖版的貨品目錄，出版《國際藝術與收藏雜誌》（Revue Internationale de L'art et de La Curiosit），與廣泛的潛在顧客持續保持接觸。

即使如此努力，杜蘭・呂耶雖能從他照顧的畫家身上獲得些許感謝，但這些畫家們為了自身利益，為了少支付一些手續費，經常背著杜蘭・呂耶與其他的收藏家接頭。到底杜蘭・呂耶面臨到什麼樣的問題呢？高更神父收藏品的交易經過即是一例。插畫師之子的高更，平步青雲，成為巴黎私立學校的校長，因為對印象派的高度熱情，成為杜蘭・呂耶的常客。一九○一年高更賣出其所擁有的繪畫——當中也包含從畢沙羅、雷諾瓦所直接購入的作品。杜蘭・呂耶將高更賣出的目錄送給雷諾瓦看，指出當中包含自己所沒經手的作品也在目錄中，雷諾瓦感到羞赧而說明此事：「我因為意志薄弱，幾次違反了與杜蘭・呂耶先生的約定，確實直接與高更先生直接交易……我身邊有相當多的收藏家。或許曾因情不自禁而背信。」杜蘭・呂耶以十萬一千法郎收買高更的所有收藏，然而雷諾瓦、畢沙羅兩人依然不改偏離正途的習慣。

新的巴黎--世界美術重鎮

任誰都沒有想到，印象派繪畫竟會為法國美術帶來威信，十九世紀末巴黎終於被國際公認為世界美術的重鎮；加上這一都市在世紀的進程中，逐漸轉變為一座設計舒適的現代化大都市風貌。五十公里的大道、曼妙且富變化的咖啡廳、餐廳、演奏廳，接納了所有階層的顧客。壯大建築物到處聳立著，其中包括里昂車站、成為莫內系列題材的聖拉榭（Saint Lazare）車站、以及聖心堂（Sacr-Coeur）等雄偉建築。聖心堂漸漸地增加高度，終於聳立在巴迪紐爾區與蒙馬特區。蒙馬特不只住著包括雷諾瓦在內的許多畫家，其他的畫家們也在此地構築畫室。新巴黎的另一特徵

作品的許可。這是因為，他是利瑟‧路易‧勒‧葛蘭的學生、以及他取得了文學學士學位的緣故。他在此後的三十年之間，在這一美術館繼續從事製作，得以臨摹德拉克洛瓦、霍爾班、曼帖紐、普桑、謝巴斯提亞諾‧德爾‧比歐姆伯（Sebastiano del Piombo,ca.1485-1547）等畫家的作品。

在巴黎成為畫家的方法有許多，但都得在羅浮宮美術館從事製作，同時要在社會肯定的畫家門下接受指導，事實上就是在這類畫家的畫室、工作室裡學習。這種關係基本上與中世紀以來所運作的師徒關係沒有什麼不同。來到這裡的準備階段有各式各樣，誠如雷諾瓦初期經歷的多樣性詳細地告訴了我們一般。雷諾瓦在克里斯勒兄弟所辦的學校學習，跟他們學習素描基礎，十三歲時也在雷維兄弟的瓷器彩繪公司見習，這一工坊靠近羅浮宮美術館。同時又在免費素描學校校長也是雕刻家的

卡爾耶特處學習素描。接著瓷器彩繪的見習鍛鍊之後，他轉到傑爾貝爾這一號人物下面工作，傑爾貝爾自稱是一切商標（brand）的製作者，製作了「紀念性且藝術性的商標」、蒸汽船用的商標、教會中類似彩繪玻璃等。以後雷諾瓦在一八六〇年登記為查理‧格雷爾的學生。

畫室與體系

著名畫家經營的工作室有許多，格雷爾的工作室是其中之一。他在一八四三年繼承保羅‧德拉羅須（P.Delaroche,1797-1856）的工作室，開始了教師的生活。他教導過包括巴吉爾、莫內、雷諾瓦、希斯勒、惠斯勒在內大約六千名學生。格雷爾尊重奇特事物，正因此他強調獨創性的重要，誠如巴吉爾所說的：「我從來不作模仿，這是我最引以為傲的。」

[上左圖]
尚路易‧伊格
裸體模特兒背影
14.4×10.2cm
巴黎高等美術學校藏

[上右圖]
尚路易‧伊格
裸體模特兒正面‧倒水姿勢
14×10cm
巴黎高等美術學校藏

　　學生們以顏料描繪人體模特兒（大體是一週畫男模特兒，隔週換女模特兒）。模特兒的姿態由擔任指導角色畫室班長來決定，畫室班長同時也負責工作室的財政與經營。從事老師傅的素描、版畫、繪畫的複寫，必須在羅浮宮美術館以臨摹的方法來進行。通常在格爾工作室在籍者有三十名，學費相當便宜（每個月僅十法朗）。或許正因如此，一八六四年格雷爾陷入相當困難的財政危機，不得不關閉工作室。

美術學校

　　連在格雷爾工作室這樣寬鬆管理都不願接受的人，可以進入爲這類人專門設立的免學費且提供人體模特兒的朱利安學院——這是由大衛的模特兒在退隱後所設立的。曾在此地學習的有塞尚、吉約曼、吉

鳥美、呂德維克・皮耶特，而且莫內短期間也曾出現在這裡。像巴黎擁有這麼多美術學校的都市，世界上也絕無僅有（1872年專門爲女性所設立的美術教室也有二十間）。而且在這一都市，有主要以美國人、英國人、荷蘭人在內的外國人來此，並且進行了有關藝術的競賽。這主要是因爲路易十四以來，即具備了統治並獎勵藝術的精密國家制度。十九世紀的法國在這一制度上最明顯的地方是，就美術機關而言的國立美術學校，如果追溯起源的話則是設立於一六四八年。美術學校的入學，原則上是十五歲到三十歲之間的所有法國人。但是，實際上進入這種學校必須要有贊助者的推薦，而且要接受入學考試，竇加在一八五五年參加考試時是獲得八十名中的第三十三名，而一八六二年參加考試的雷諾瓦，則只拿到八十名中的六十八名。

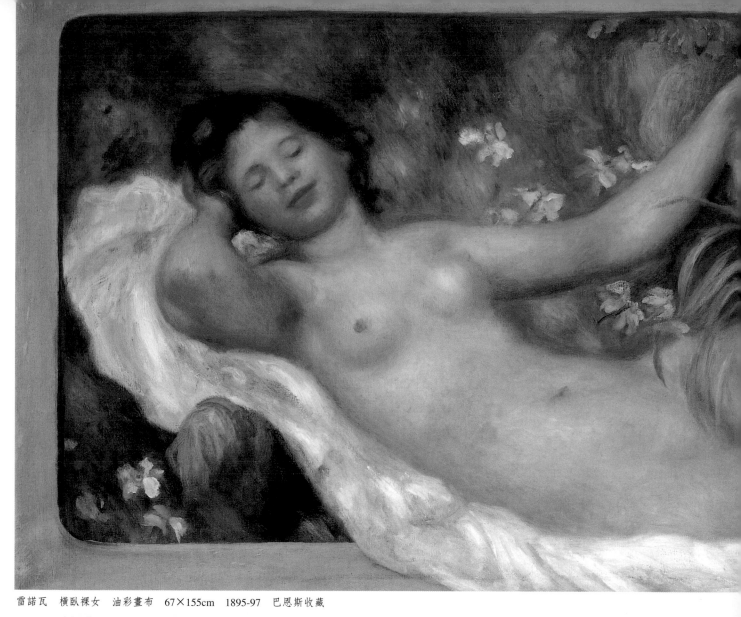

雷諾瓦　橫臥裸女　油彩畫布　67×155cm　1895-97　巴恩斯收藏

塞尚　現代的奧林匹亞　油彩畫布　46×55cm　1873　巴黎奧塞美術館藏

雷諾瓦　梳髮的浴女　油彩畫布　145.5×97cm　1900　巴恩斯收藏

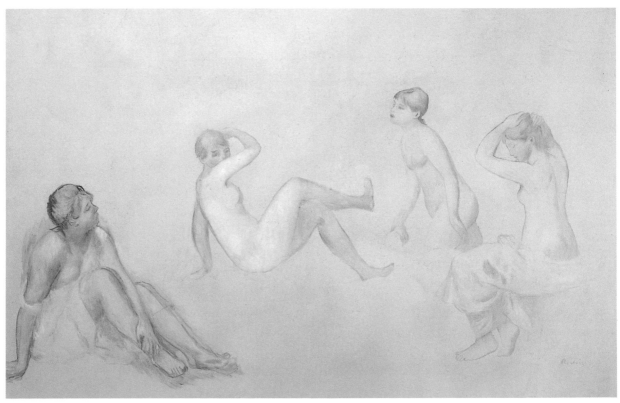

雷諾瓦　浴女習作　油彩畫布　62×95cm　1884-87　日內瓦個人藏

受印象派戶外作畫影響，巴黎美術學院的畫家也在作戶外模特兒寫生
攝影　16.4×21.8cm
巴黎國立高等美術學校藏

沙龍的壟斷

官方制度上的藝術桂冠是沙龍——起源原本是一年一度皇家繪畫・雕刻學院所舉行的展覽會。但是一七九一年始開放給所有藝術家參加（同時開始授與獎牌），不久即因為應募作品數量的增加，評選手續應運而生。一八四八年代替公認的評審委員會，設置了由具備參展沙龍經驗的人所選拔出來的委員會。但是這種嘗試，卻因為將五千件作品張掛上壁上就了事的作風，遭到馬上停止的結果。為了鬆緩評選手續作了種種改善措施，譬如一八五二年拿破崙三世命令，評審委員的一半必須是畫家、雕刻家。即使如此，評審制度依舊不斷導致許多紛爭，一八六三年達到高潮，蜂擁而來的不滿，引發落選展。

沙龍通常在每年五月的第一週開幕。這是法國年度美術行程中最重要的事情，一八五六年開始在豪華的產業宮舉行。並且，這不只是促銷的場所，也是畫家建立名聲、以及顧客決定買畫入手價格的地方。馬奈、雷諾瓦的繪畫工作，幸而得力於沙龍展出作品的成功而相當順遂；然而在藝術家匿名協會成立之前，印象派的所有畫家致力於取得在此展出作品，誠如雷諾瓦一八八一年三月給杜蘭・呂耶的信中所言：「鍾意沙龍不支持畫作的收藏家，大約佔十五人左右；但如果沒有參加沙龍的畫家，即使用他作品印製的名信片都不買的人就佔八萬人。因此，每年送兩件肖像畫在沙龍展出，即使再怎麼小都可以。因為參展對賣畫太重要了。無論如何，這就好像補藥一樣，即使沒什麼效用也無害處。」

沙龍參觀者相當不同。依據美術部的統計，每週免費入場參觀者有三到四萬人，一八七五年免費入場者總數達到五萬一千多人。而最重要的是新聞、雜誌上的沙龍報導。一八六三年的展覽會，成為記事題材的有埃爾尼斯特・謝諾在《憲政》上的十二次，泰奧菲爾・戈蒂埃在《當代聯合》新聞上的十三次。再者路易・勒魯瓦或許應說是設計的關連記事，在《喧鬧》新聞上，長達十八期長篇地報導。合計一

沙龍評審委員攝影
1885

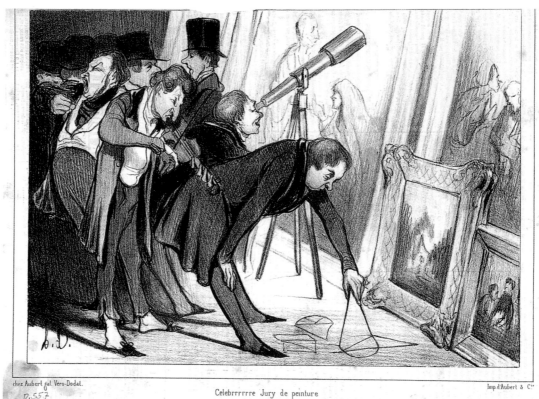

chez Aubert gal. Vero-Dodat.

D.557

Celebrrrrrre Jury de peinture
Composé
D'un Compositeur, d'un Astronome, d'un Mathematicien, de plusieurs Architectes et d'un Chimiste.— Le Chimiste (baillant) en der...nie...re
ana....lyse..... puisque dans le Jury de peinture il n'y a pas de Peintre! Si nous allions diner.

Imp.d'Aubert & Cie

杜米埃
沙龍評審團評審即景
1840年3月16日發表在報紙

三七條的記事揭載在其它新聞雜誌上。其中也包括《美術評論季刊》（Fine art quarterly review）與《泰晤士報》在內。

沙龍逐漸形成的壟斷，是促使印象派畫家們團結的主要原因之一。他們對美術所發的議論，與其說樣式，無寧說是對於機構。也就是說，一八六〇年代的巴黎對無名畫家來說，透過沙龍販賣是唯一的途逕，固然如此，為了在官方的場合展示作品，事實上卻又必須經過評審委員會。印象派綱領中，有關其存在的信條是，贊同印象派展覽會宗旨的畫家·雕刻家希望展出的話可以自由提出，自己獨立的標誌則是戒慎地在沙龍推出作品。即使如此，這一方針不是針對遵守者，而是在違反時發揮效力。即使以此為信條的莫內，在一八八〇年時也改變想法，因此受到竇加以及支持者的輕蔑。印象派畫家們之所以反抗當時巴黎美術界的習慣，當然是受到一些外在事件的刺激，而其中之一的例子是沙龍的主要機能——這一機能最初對他們產生團結約束的作用，然而以後卻又是內部摩擦的原因。

神話與事實

因為印象派畫家並不是反抗型的人物，所以如果我們避開藝術家概念所肩負的波西米亞（Bohemia）神話的外觀、態度的這種特異度的話，印象派的畫家們當然較住在同一都市的市民還要特出。他們偏離正途，特別是對杜蘭·呂耶、贊助者來說。他們也有彼此不誠實的時候。他們有時固然也吝嗇，然而很多的情形下是奢侈的。他們對藝術奉獻一切熱情。對於妻子、情人大體而言就沒有那麼地熱心。他們享受創造飛躍的時代，然而也成為意氣消沉的藥餌。

印象主義的畫家們並沒有看到後代到底如何地看待他們。因此，為了不只讓畫家、連一般人也理解他們，就必須不只再構成他們創造上的業績，也要盡可能地再構成他們日常生活中的勝利、苦難。

比羅（1827-1906）
歐瓦茲河畔，月光
油彩畫布
年代不詳
巴黎奧塞美術館藏
第一屆印象派展作品

一個人，這正反映了以庫爾貝為首的寫實主義運動，在當時是敗在官方學院派沙龍的手中。

一八六三年馬奈名作〈草地上的午餐〉在沙龍中落選，這引起當時青年畫家的抗議，一時氣憤情緒高漲，籌組抗議團體。拿破崙三世知道了這個消息，為了平息大眾情緒，特准落選作品陳列於安迪斯特麗宮殿的一室，這就是當時聞名的「落選者展覽會」。如此一來，也鼓勵了被排擠在沙龍之外的畫家，繼續努力推進藝術革新運動。他們以馬內為中心，討論新繪畫，聚集地點是巴黎的葛爾布瓦（Guerboir）咖啡館。而這個地方，就是孕育印象派誕生的最初之地。

參加一八七四年畫展的畫家有：莫內、畢沙羅、希斯勒、塞尚、雷諾瓦、竇加等十多位畫家。對他們來說，這是一場繪畫革命的開始，但是大多數的觀眾和評論家不僅不能接受他們的風格，且充滿著敵意，並諷刺他們！

這次畫展中有一幅莫內風景畫〈印象‧日出〉，是一幅特別引人注目的作品。可是，在當時卻被一名叫做路易‧勒魯瓦（Louis Leroy）在《喧鬧》雜誌上，帶嘲笑的寫了一篇文章，借莫內的畫題把這次展覽會取名為〈印象派畫家的展覽會〉。這個名稱本來具有嘲諷的意思，當初就有不少印象派畫家大加反對。但此強加給這個新生藝術集團的名稱，多少指出這一流派的特點，也代表畫壇新秀共同的藝術思潮和趨勢，所以後來便漸漸被人採用了。

因此，一八七六年「無名藝術家協會」又舉行了第二屆的展覽，除了塞尚之外，其他作者都有參加。一八七七年，他們舉行了第三屆的展覽會，同時也開始用「印象派」為名字。展覽會接著第四屆（1879）、第五屆（1880）、第六屆（1881）、第七屆（1882）、第八屆（1886，也是他們共同舉行畫展的最後一次）。其實到這一年為止，他們也就逐漸分散活動，或多或少地背棄了印象主義。但是，印象派的影響力，卻是不停地在轉動。

此次在日本舉行的畫展，觀眾真是有幸了！竟然能在展覽會上看到舉世聞名，又有歷史意義的〈印象‧日出〉。這幅畫果然是筆觸鮮明、有力地描繪出日出的意義。可是，當時的評論家卻譏笑這是一幅「未完成」的畫，是與小學生同種程度的「塗鴉」作品。由此可知當時莫內的處境，是多麼困難。

畫展中莫內的另一幅作品〈塞納河日落〉，是在一八七四年夏天之後，也就是畫展結束後的作品，從這幅畫，我們會更加認識到印象派的路向。

莫內
塞納河日落
油彩畫布

卡爾斯（1810-1880）
年老的漁夫
油彩畫布　116×88.5cm
1873
巴黎個人藏
第一屆印象派展作品

　　其他如竇加的〈芭蕾舞練習〉，是他的代表作，另一幅〈紐奧良棉花交易所的人物〉（印象派第
二屆展的作品也是唯妙唯肖的。至於其他如雷諾瓦〈舞者〉、希斯勒的風景畫、塞尚的〈歐維的曲
徑〉、畢沙羅的〈白霜〉、〈果樹園〉等作品，都令觀眾感到美不勝收。

　　當然，畫展的主辦者讀賣新聞與日本西洋美術館雖是盡了最大力量，到世界各地蒐羅在一八七
四年第一屆印象派所展出的作品。但是，一百二十年前的作品，確是很難一一借到，尤其是個人的
收藏者，不願將藏品借出。所以，他們除了展出大部分當時作品之外，也根據下列的三大標準，借
了不少作品來展出，三大原則是：

　　1.與第一屆作品類似的主題、構圖及同一年的作品。

　　2.一八七四年前後的作品。

　　3.第一屆展覽會以後的作品。

　　因此，觀眾感到高興的，就是能看到更多印象派的作品。然而，在人山人海的觀眾中，又有誰
理解當時印象派的展覽會，是那麼冷冷清清遭人冷漠以對！由此看來，凡是新藝術開拓的先驅者，
似乎都必須忍受孤獨的宿命。（劉奇俊）

一八七四年春，巴黎報導「第一屆印象派展」的媒體之一《世紀》，四月廿九日刊登批評家喬爾·卡斯塔那利（Jules Castagnary）的論述：「花月，是花伴隨著美術，一起在預期舉辦的展覽活動中與我們相遇。而不只一個展覽會，有六個展覽會將可滿足巴黎民眾的好奇心。賈普聖大道的『共同出資公司』、杜蘭·呂耶畫廊的『藝術之友展』、國立美術學院的『普頓和夏特埃作品展』及在立法院舉行的『阿爾薩斯人、洛林人展』，還有每年照例在產業會館舉辦的沙龍展。在現在這個時代，主辦者對於回顧展、國際展、國內展、聯展或個展等，有時純以宣傳目的為職志，有時卻作為全心投入的事業，而像『巴里斯的審判』這種展覽，令人覺得這些足以限定世人興趣嗜好的藝術家、知識分子、愛好者，似乎連移動月亮的能力都具備了。這豈非美事一樁？」

由卡斯塔那利的說法，可以感知一八七四年普法戰爭和巴黎公社間引發的戰火，好不容易平息，隨著春天的到來，人們心中微微泛起光明的希望。於是，文章裡提到的那些因戰事而中斷的展覽，卡斯塔那利便又依例於每月五月一日沙龍展出前三天，繼續趕寫出他的評論。其中，地點在納達爾照相館的「共同出資公司」所辦的展覽，即「第一屆印象派展」；因為是沙龍的特展，對一八七四年巴黎的美術愛好者而言，不啻為饒有深趣之事。不過，若稍注意文中引述列舉的展覽標題、名稱，似恰又得以窺見那一年間巴黎的社會、藝術狀況。

尤其是立法院舉辦的「阿爾薩斯人、洛林人」展和杜蘭·呂耶畫廊的「藝術之友展」，兩者的主題一看便知反應了巴黎美術的時代意蘊。前者記述普法戰爭的敗北，後者則闡釋「新繪畫＝印象派」伴隨著畫商登場的現象。

關於印象派的緣起，必須考慮種種社會背景

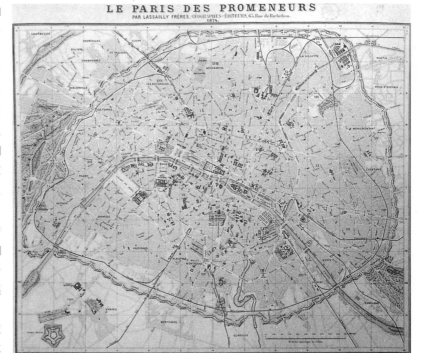

1874年的巴黎地圖

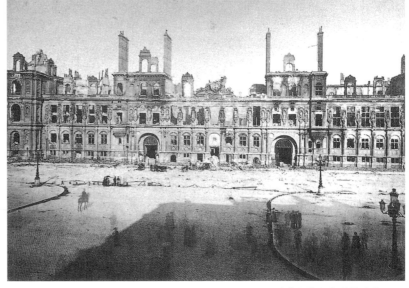

巴黎公社之亂破壞遺跡——燒毀的巴黎市政府建築（里貝爾攝影）

才能理解、驗證。但是，至少在牴觸美術的領域中，那樣的研究卻意外地被忽略了。輕視里沃德等古典的研究，而專注於一八七四年「第一屆印象派展」的相關比較者，首推美術史家波爾·塔卡近年完成的教科書《第一屆印象派展的文脈》。也有人試著從社會學的觀點，寫成研究莫內的專論，還有如朱諾維·拉坎普爾、皮耶·維斯、巴多里席爾·瑪依納爾堤等人紛紛投入，使沙龍開始注重美術制度的撰述，各項資料報告發表盛行。另外，杜蘭·呂耶等畫商也漸漸研究起早期印象派繪畫的收藏者來了。在想像中的鳥瞰圖上，第三共和制初期歷史動向和巴黎美術界之關連，可以說尚呈微視狀，而受當時論者批評的各個畫家及作品，其真實情形也尚未被探掘和探討。

在一八七四年這深具創造內涵和交織各種現象的時期裡，戰爭的影響需要特別一提。一八六八年以來，拿破崙三世的法國，既困於西班牙王位繼承問題，又與普魯士的威爾漢一世對立，再受宰相俾斯麥巧計挑撥，終於在一八七○年七月十九日向普魯士宣戰。雙方裝備勢均力敵，已準備將全軍向法推進的普軍，迅即越過邊境，突擊成功。此時國境的兵員有十四軍團，而法軍只乘六軍團苦撐。巴黎努將軍率法主力軍於十月廿七日圍攻洛林地方的梅茲，趕往馳援的拿破崙三世與麾下在色當被包圍，九月二日戰敗投降。第二帝政瓦解後，旋即在九月四日爆巴黎市民的共和主義革命並建

立臨時政府。這政府的內閣是由巴黎軍營區總司令托隆修及喬爾·法布耳等多數穩健的共和派和甘維特等若干急進的共和派組成。歐吉斯特·布蘭基、羅修法爾等人排除過激分子而形成全國統一的政治體制。約三十萬人加入國民兵，編列二五○個大隊，唯恐地方叛變的政府和普魯士祕密交涉，企圖休戰講和。一八七○年一月，獲悉巴薩努元帥已全面投降的巴黎市民蜂擁而至，占據市政府，最後以鎮壓結束。在那時候普軍的包圍益漸緊逼迫近，一八七一年一月五日以後便開始砲轟巴黎城區。天寒地凍，市民生活之艱困可以想見。一月十八日，在凡爾賽宮的鏡廳裡，普魯士國王威爾漢一世登基，德意志帝國正式成立。翌年一月十九日，臨時政府決定捨棄桀驁的巴黎，移師波爾多。二月八日，在普軍占領下，舉行國民議會總選舉，保守派大勝，原屬奧爾良派共和主義者的堤埃爾當選行政長官，二月廿六日與德意志締結「假和約」，然其代價是承受割讓人口約一百六十萬的阿爾薩斯、洛林及五十億法郎的賠款屈辱。

　　和平降臨的時刻是三月一日，德軍進駐巴黎。堤埃爾雖著手解除這持續抗爭之據點的武裝，但仍遭到民眾的激烈反彈。正規軍和國民兵的衝突迭增。三月十八日在蒙馬特地區的起事，二軍穿越巴黎全市區的街巷作戰。堤埃爾與其政府和軍隊逃到凡爾賽，巴黎因而出現無政府狀態，繼之而起的是公社組織。當時巴黎公認唯一合法的體制單位「國民衛兵中央委員會」規定須藉由選舉才可設立自治機關，於是三月廿六日舉行選舉，四十八萬選民中，廿三萬人投了票，選出八十五名議員。三月廿八日，在巴黎市政府前，最小的行政區域——公社宣告成立，這真可以說是拜首都身分之賜，巴黎才得以在地方管轄下嘗試自治。

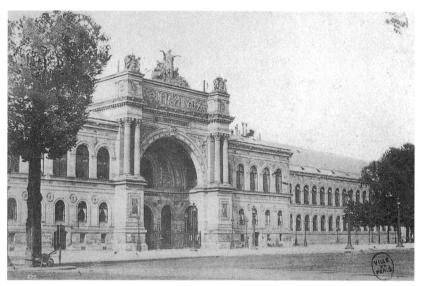

沙龍會場（產業館）外觀

1874年的沙龍展在「產業館」舉行

　　這樣的巴黎公社區，不但從一八七一年三月底至五月底僅短短兩個月就成立，且亦是依人民一八四八年二月革命以來「民主的、社會的共和制」之期望直接治理，同時還堅強地擁有一種兼具「自治體社會主義」和「無政府主義」的特質。為固守這特質，堤埃爾的中央政府被徹底鎮壓驅逐。到了四月，正規軍開始向巴黎進擊，砲火幾使市街搖搖欲墜。五月，展開市區之戰，即有名的「浴血一週」，最後的局勢是五月廿一日西部地區的掃蕩，且持續到廿八日工人群居的東部貝爾·拉休斯墓地之戰，約二萬人傷亡，而戰後的鎮壓亦極慘烈，有四萬人被逮捕、判刑或放逐，亡命者人數激增，巴黎因此役而喪失四分之一的人口。

　　更悲淒的是公社的頹圮。旺多姆廣場上的青銅圓柱被弄倒，杜維麗宮、羅亞爾、財政部、法院、市政府、領事館及製造著名的哥白林雙面掛氈的國立編織所、軍火庫等等，幾遭焚毀成廢墟。

　　以上是一八七○到一八七一年間，巴黎在嚴酷試煉下的歷史概況。不可小覷的是，一八七一年八月巴黎公社崩壞後，堤埃爾成為總統，雖然成立了第三共和，許多王黨派者也在議會出入，但實際上並未確立長久的政體。王黨派中，正統王黨派和奧爾良王朝派（繼承路易·菲力浦的立憲君主派）的分裂也加深了政局的混亂，結果力行保守共和制的堤埃爾失勢。一八七三年五月，巴黎公社鎮壓軍總司令王黨派的馬克·馬恩元帥就任新總統。這是一種以王政復古為前提的所謂「道德秩序」。但這

時從急進共和主義漸次重蹈堤埃爾路線的變節者甘維特，把地方、農村的保守共和主義者集合在一起，接著明示第二帝政下因工商發達而安定成長的中產階段（甘維特稱之為「新社會層」）朝共和制的方向邁進。一八七五年，透過議員選舉，七年任期的總統選舉修正法以三百五十三對三百五十二的一票之差通過。

1874年5月16日的巴黎暴亂，旺多姆廣場的青銅圓柱被推倒

若考量這樣的政治背景，一八七四年的美術狀況或許是特別陰暗的。卡斯塔那利文中提到的「阿爾薩斯人、洛林人展」，的確表現了對被割讓在阿爾薩斯、洛林的法國人之強烈關懷。其實，稱之為「在立法院宮殿為阿爾薩斯、洛林人的保護團體而開的美術展」應該是較正確的。這個展覽正欲以私人收藏為阿爾薩斯、洛林的亡命者募款。其中展示的阿爾薩斯出身的畫家J.J.恩奈爾作品〈阿爾薩斯〉，表現了喪失故鄉之悲痛。而不僅是恩奈爾，從阿爾福斯·托迪的短篇小說集《星期一故事》中的一篇〈最後的一課〉也可以充分感受法國國民戰役下的悲哀和無奈。

以普法戰爭敗北為主題的沙龍展，戰後首次出現於一八七二年，雖必定有大量作品產生，但只從「堤埃爾為戰勝國之眼」來思考的創作並不予以展示。其中，法國政府指示收購的作品，包括伊波里特·拜雅爾的巨大炭筆素描〈光榮的犧牲者（葛蘿莉亞·威克堤斯）！〉和杜泰因的〈戰敗者〉等，曾被一八七四年的沙龍展購藏。這時期的美術總管是教育部，學院的會員們、天主教右派勢力、保守的共和主義等，便開始展示其極度保守的傾向和強大的影響了。

像葛蘿莉亞·威克堤斯作品所蘊含的「敗北」和「光榮」，乍看之下，意義相反，然則於彼時彼地卻是兩個不可分割的主題，這種形態的創作，在一八七〇上半葉的年輕畫家作品中非常多見。例如一八七四年沙龍展中，獲雕刻獎的梅爾西埃之作品、巴杜爾〈死後的榮光〉以及前面提過的拜雅爾等作品。特別值得注意的是，〈約翰·塔爾克〉（夏特蘭作，國家購藏）、〈殉教者勞倫提斯〉（魯溫作，國家購藏）等天主教主題的作品，象徵天主＝法國，殉教者拚死護教的意義，亦與前述異曲同工。而裝置在巴黎街道的各式各樣公眾作品，例如在巴拉昂的裝飾計畫、布西埃的〈約翰·塔爾克騎馬像〉、阿巴迪設計的撒克勒格教堂建築藍圖等，謂其為戰敗後，全民屈辱的心理和懷古愁緒下的產物並不過分。而拿破崙三世第二帝政時期實行文化放任主義，美術界輕快磊落的氛圍也可一目了然，明確對照出來。

1874年的沙龍風景

至於美術行政方面，一八六三年拿破崙三世和美術總監紐瓦克伯爵已嘗試將沙龍組織從學院派手中解放改革。另外，夏爾·布朗（1813·82）其後的菲力浦·杜·修維埃爾候爵（1820·99）也曾因第三共和制的美術總監之議而暫變其舊法。篤信共和制的夏爾·布朗，有一崇尚社會主義的兄弟路易·布朗，夏爾曾是第三共和制下的第一任美術總監，並於一八四八年擔任第二共和制下的美術總監，一八五九年創辦至今仍繼續發行的美術雜誌──《學院藝術》。身為享有令譽的美術評論家，夏爾曾於一八七〇年被冠以「『與其討論過程和公社，不如重視觀點和學院』的支持者」之名（修維埃爾），可知其保守立場是多麼鮮明。布朗在一八七一年呈送給公共教育相關單位的報告書上曾寫道：「國家是展示作品而非生產作品的地方，國家應作沙龍的後援而非市集的後援。」一八七〇年在夏爾·布朗手下完成的沙龍展，有超過五千四百件作品參加，然而一八七二年的沙龍展卻只能擠出二千件。布朗指的是法國美術「大傳統」的復活，威權低落的歷史畫等學院派偉大傳統

詹姆斯・提梭
舞會
油彩畫布　90×50cm
1878
巴黎奧塞美術館

的再生。職是之故，布朗在一八七二年的沙龍展上，首先倡導改革審查委員的選考方式。一八七○年的沙龍已由畫家們選出全部的委員，而這次則再從得過沙龍獎的學院會員中增選委員，四分之一的委員由美術總監親自任命。這改革過後的直接影響立刻顯現了出來——由於審查非常嚴格，以致雷諾瓦、畢沙羅、塞尚及馬內、范談・拉突爾、詹姆斯・提梭等畫家紛紛寄簽名信函給布朗，要求開「落選展」。

一八七三年的沙龍也是在布朗的主導下展開的，結果依舊在嚴苛的審查下產生眾多的落選者（入選二千一百四十二件），有四百七十七人參加了「落選展」。布朗的後繼者修維埃爾候爵，是正統王黨派貴族，也是美術鑑賞家，擁有極豐富的收藏經驗，尤以法國十九世紀的素描巨作最為充實。一八七三年十二月就任美術總監，立刻著手整頓美術機構，設立十二人的「美術委員會」，嘗試復興法國繪畫傳統，彰顯歷史畫與宗教畫的意義。另外，新成立一「沙龍獎」，開拓年輕畫家到羅馬的留學之路，但這一點卻因與「羅馬獎」重複而遭審查委員的反對。然而，一八七四年沙龍展上，彼爾特・巴斯卡・魯維的〈殉教者勞倫提斯〉（國家購藏，今已佚）卻曾獲此獎。當時忠烈祠為整修而向畫家們所訂的畫，也喜此類沉穩尊貴的氣質。

但是，在供不應求的情況下，風俗畫、風景畫、肖像畫、靜物畫等雖熱門，以學院的位階論之，卻不過是最低級的作品罷了。對畫家而言，與其選擇受感恩的民眾委託創作紀念肖像，不如全心投入參加沙龍展成功有望的作品。因為每年接踵而至的觀者就達十萬，這種心態是可以理解的。事實上一八七四年以後，沙龍出品的件數才又回升，一八八○年高達七二八九件，一八八一年以後沙龍脫離國家管轄體制，改成「法國美術家協會」的民間組織。一八九○年新分出「國民美術協會」，這時第三共和也已過近半了。

另一方面，第一屆印象派畫展的規畫，可以大膽地說，就是對盛大的沙龍展，投予不屑的眼光。當時，因為竇加的主張，也邀請了沙龍的參展者，即曾經參加一八七三年「落選展」的成員參加這項展覽會，因為有沙龍的參展者在內，至少對一般的觀眾而言，不會使其覺得太過唐突，這確實是個溫馨的關懷。

展覽的會場便設在當時巴黎數一數二的賈普聖大道，而且開幕日還比沙龍展早上兩個星期，即四月十五日至五月十五日（沙龍展是五月一日至六月二十日）。當然這個設計，不用說，亦是針對沙龍展的。然而結果呢？整整一個月的會期，觀眾只有三千五百人。這個數字面對下個月四十萬人次的龐大沙龍展而言，兩者間的問題，就是這麼清楚了！展覽前先在雜誌上刊載「共同出資公司」的設立宣言，宣告三個目的，在其中兩項裡明示展覽會上同時也販賣作品。這是考量當時的狀況，若人們並無反應，那麼就是畫家們的問題，不值得大驚小怪。沙龍區和印象派區最大的不同點在於尺寸，而真正的印象派繪畫，應該是依各人合適價碼可輕易購入之尺寸而描摹的作品。因此尺寸的不合物理原則應被體諒、包容。

另外，前述卡斯塔那利提到杜蘭・呂耶畫廊舉辦的展覽，多少強調了從巴比松畫派以至印象畫派的法國年輕畫家對畫商存在價值的肯定。一八七○年前半葉，這些畫商的出現，對印象派畫家的影響很大。一八七六年第二次的印象派展在勒貝爾樹街的杜蘭・呂耶畫廊舉行，特別值得一提的應是畫商與這些畫家間的深厚情誼吧。一八七一年，這位畫商曾在倫敦透過杜比尼而逃離戰火，並和在英國的畢沙羅與莫內相逢。後來一回到巴黎，便專門收購一八七二到七四年間馬內、竇加、莫內等人的作品。印象派畫展後，緊接著在一八七四年六月於倫敦自己的畫廊舉辦題名為「法國藝術家協會」，包含：馬內、莫內、畢沙羅、希斯勒等人作品的展覽。

像這樣在畫廊舉辦的中、小型展覽，應該設想它會吸引固定階層的觀者，而絕不要期待能像沙龍一樣招來群眾潮湧。許多媒體，特別是能在發達的美術評論界中獲得資料情報的少數鑑賞家、資本家所形成的客層，足以取代沙龍的紛擾雜沓；而對畫商和各式各樣的「協會」來說，卻畢竟還是喜好置身於被賦予特權的盛大場合中的。（高橋明也／日本國立西洋美術館主任研究員）

尚貝羅筆下的1874年沙龍展
會場

附錄三 印象派展覽會年表

參加者	第一次 1874.4.15-5.15 納達爾工作室 參加者30名 出品件數165	第二次 1876.4 杜蘭·呂耶畫廊 參加者20名 出品件數250	第三次 1877.4 勒貝爾榭街6號 參加者18名 出品件數230餘	第四次 1879.4.10-5.1 歌劇院街28號 參加者15名 出品件數不明	第五次 1880.4.10-4.30 金字塔街10號 參加者18名 出品件數不明	第六次 1881.4.2-5.11 納達爾工作室 參加者13名 出品件數不明	第七次 1882.3 聖特諾列街251號 參加者9名 出品件數203	第八次 1886.5.15-6.15 萊費特街1號 參加者17名 出品件數不明
阿斯特律克	※	—	—	—	—	—	—	—
阿坦迪	※	—	—	—	—	—	—	—
維達爾	—	—	—	—	※	※	—	—
維尼翁	—	—	—	—	※	※	※	※
比羅	※	—	—	—	—	—	—	—
奧坦（A.）	※	—	—	—	—	—	—	—
奧坦（L.）	※	—	—	—	—	—	—	—
卡玉伯特	—	※	※	※	※	—	※	—
卡莎特	—	—	—	※	※	—	—	※
卡爾斯	※	※	※	※	—	—	—	—
吉約曼	※風景畫3	—	※	—	※	※	※	※
高更	—	—	—	※小雕像（目錄未載）	※油畫7, 大理石胸像1	※油畫8, 雕刻2	※兒子胸像1, 油畫,粉彩12	※油畫19
柯蘭	※	—	—	—	—	—	—	—
柯爾德	—	—	※	—	—	—	—	—
札多默納吉	—	—	—	※	※	※	—	※
希斯勒	※風景畫5	※風景畫8	※風景畫17	—	—	—	※風景畫27	—
席涅克	—	—	—	—	—	—	—	※
許弗納克爾	—	—	—	—	—	—	—	※
秀拉	—	—	—	—	—	—	—	※星期日午後的大碗島等9
塞尚	※吊死者之家, 奧林比亞等3	—	※風景畫·靜物畫等16	—	—	—	—	—
索姆	—	—	—	※	—	—	—	—
蒂羅	—	※	※	—	※	※	—	—
德普	—	※	—	—	—	—	—	—
竇加	※郊外馬車等10	※紐奧良棉花交易所的人物等24	※油畫、素描、自動鑄字機等25	※25	※油畫、粉彩、素描等12	※小蠟像1、粉彩等7	—	※油畫5,粉彩裸體習作10
德伯拉	※	—	—	—	—	—	—	—
尼迪斯	※	—	—	—	—	—	—	—
巴吉爾	—	※	—	—	—	—	—	—
皮耶特	※	—	※	※	—	—	—	—
畢沙羅（C.）	※風景畫5	※油畫12	※風景畫22	※38	※油畫11、蝕刻版畫5	※油畫、粉彩、不透明水彩等28	※油畫、不透明水彩36	※油畫、粉彩、不透明水彩等20
畢沙羅（L.）	—	—	—	—	—	—	—	※

第一次印象派展覽會目錄

秀拉
星期日午後的大碗島
油彩畫布
1886
參加第八次印象派展覽會

畢沙羅
從畢沙羅家遠眺
油彩畫布
1886
參加第八次印象派展覽會

布拉克蒙
穿白衣的年輕女子
油彩畫布
1880
參加第五次印象派展覽會

巴吉爾
畫家工作室
油彩畫布　98×128.5cm
巴黎奧塞美術館藏

第五次印象派展覽會海報

第八屆印象派展覽會海報

參加者	第一次 1874.4.15-5.15 納達爾工作室 參加者30名 出品件數165	第二次 1876.4 杜蘭·呂耶畫廊 參加者20名 出品件數250	第三次 1877.4 勒貝爾榭街6號 參加者18名 出品件數230餘	第四次 1879.4.10-5.1 歌劇院街28號 參加者15名 出品件數不明	第五次 1880.4.10-4.30 金字塔街10號 參加者18名 出品件數不明	第六次 1881.4.2-5.11 納達爾工作室 參加者13名 出品件數不明	第七次 1882.3 聖特諾列街251號 參加者9名 出品件數203	第八次 1886.5.15-6.15 萊費特街1號 參加者17名 出品件數不明
福安	—	—	—	※	※	※	—	※
布丹	※	—	—	—	—	—	—	—
布諾	—	※	—	—	—	—	—	—
布拉克蒙	※	—	—	※	※	—	—	—
布拉克蒙夫人	—	—	—	※	※	—	—	※
法蘭斯瓦	—	※	※	—	—	—	—	—
布蘭頓	※	—	—	—	—	—	—	—
貝里亞爾	※	—	※	—	—	—	—	—
麥亞	※	—	—	—	—	—	—	—
謬洛·迪里瓦涅	※	—	—	—	—	—	—	—
米勒(J.B.)	—	※	—	—	—	—	—	—
莫內	※ 印象·日出等12	※ 阿莒特爾風景等18	※ 聖拉榭車站等30	※ 韋特伊耶風景等29	—	—	※	—
德·莫蘭	※	—	—	—	—	—	—	—
莫利索	※ 搖藍等9	※ 油畫、水彩、粉彩等19	※	—	※ 油畫、水彩15	※ 油畫、粉彩7	※ 油畫、粉彩9	※ 油畫、水彩14
摩洛	—	—	※	—	—	—	—	—
拉圖修	※	—	—	—	—	—	—	—
拉法埃利	—	—	—	—	※	※	—	—
拉米	—	—	※	—	—	—	—	—
魯阿爾	※	※	※	※	※	※	—	※
魯韋爾	※	—	—	—	—	—	—	—
勒格羅	—	※	—	—	—	—	—	—
魯東	—	—	—	—	—	—	—	※
雷諾瓦	※ 包廂等7	※ 油畫5	※ 盪鞦韆、煎餅磨坊的舞會等21	—	—	—	※ 船上的午宴等25	—
勒布爾	—	—	—	※	※	—	—	—
萊皮克	※	※	—	—	—	—	—	—
萊比勒	※	※	※	—	※	—	—	—
羅貝爾	※	—	—	—	—	—	—	—

※表示參加　–表示不參加　※後之數字表示為參展件數

187

年代	印象主義相關紀事	美術界、沙龍展及其他紀事
1863	3月，路易士・馬爾提內畫廊舉行馬奈個展，展出〈杜維麗公園的音樂會〉、〈瓦倫西亞的羅拉〉等十四幅油畫。五月，官方沙龍的許多落選者表達不滿情緒，拿破崙三世接受他們的請求，舉辦「落選展」。馬奈提出〈草地上的午餐〉參展引起注目，其他參展者有：布拉克蒙、塞尙、范談・拉突爾、吉約曼、畢沙羅等。	巴黎國立美術學校進行改革，傑羅姆、卡巴內爾、畢爾斯就任教授。德拉克洛瓦去世。席納克、孟克出生。5月1日沙龍開幕，卡巴內爾的〈維納斯的誕生〉獲得極大成功。倫敦初期地下鐵開通。林肯發表解放黑奴宣言。
1864	雷諾瓦、莫內、巴吉爾、希斯勒等關閉在格雷爾的畫室。夏天，莫內與巴吉爾、布丹一起赴奧芙爾作畫。	學院派大師法蘭杜蘭去世、羅特列克出生。沙龍5月3日開幕。摩洛完成〈奧迪布斯與斯芬克斯〉。范談・拉突爾完成〈德拉克洛瓦禮讚〉。羅丹彫刻在沙龍落選。
1865	馬奈提出兩件油畫參加倫敦皇家美術學院展覽，結果落選。塞尙結識畢沙羅。8月，馬奈到西班牙旅行。	左拉訪問庫爾貝。舒伯特作〈未完成交響曲〉、李斯特作〈匈牙利狂想曲〉。美國南北戰爭結束，廢止奴隸制。沙龍5月7日開會。馬奈〈奧林匹亞〉參展沙龍，引起風波。
1866	左拉訪問馬奈的畫室。巴黎的雜誌第六次刊出沙龍畫展評論，讚揚塞尙繪畫。馬奈與塞尙會面。卡莎特到巴黎。	康丁斯出生。5月3日沙龍開幕。庫爾貝作〈女人與鸚鵡〉。巴吉爾、竇加、莫利索、畢沙羅、希斯勒入選沙龍。馬奈〈吹笛少年〉在沙龍落選。大西洋舖設海底電纜。
1867	5月，巴黎萬國博覽會會場附近的阿瑪廣場臨時展覽館舉行馬奈的個展，展出五十件油畫。左拉撰寫的馬奈論，在《19世紀》雜誌刊出，其後發行單行本專書。莫利索移居布爾塔紐港都羅里安。	沙龍4月2日開幕。范談・拉突爾的〈馬奈肖像〉以及竇加、莫利索繪畫入選沙龍。莫內〈庭院中的女人〉、雷諾瓦的〈獵狩的戴安娜〉在沙龍落選。安格爾逝世，二月在國立美術學院舉行回顧展。米勒的〈晚鐘〉參加萬國博覽會。
1868	以馬奈爲首的年輕畫家們經常聚集在巴迪紐爾街的葛爾布瓦咖啡館。莫利索結識馬奈。	沙龍5月1日開幕。沙龍收藏馬奈的〈左拉的肖像畫〉。莫內、畢沙羅、希斯勒、巴吉爾、莫利索等入選沙龍。
1869	莫內與雷諾瓦到葛尼埃作畫。竇加赴義大利旅行。畢沙羅到維吉尼作畫。	沙龍5月1日開幕。馬奈的〈畫室的午餐〉在沙龍展出。〈處決皇帝馬克希米里安〉因政治理由落選。巴吉爾、竇加、畢沙羅、雷諾瓦作品入選沙龍。蘇彝士運河開通。慕尼黑舉行萬國博覽會。
1870	7月普法戰爭爆發，馬奈、竇加、布拉克蒙、雷諾瓦從軍。莫內、畢沙羅因戰爭而避走倫敦，結識畫商杜蘭、呂耶。11月28日巴吉爾在普法戰爭中戰死沙場。	沙龍4月3日開幕。梅松尼爾完成〈包圍巴黎〉，巴吉爾的〈夏日情景〉，范談・拉突爾的〈巴迪紐爾的畫室〉等入選沙龍。塞尙、莫內作品落選。11月夏爾・布朗就任美術總監。列寧出生。

馬奈
瓦倫西亞的羅拉
油彩畫布　1862
1863年馬奈個展作品

莫內
春花
油彩畫布　1864
莫內與巴吉爾赴奧芙爾所作

奧芙爾港攝影
莫內在1860年代常在此作畫

莫內
奧芙爾港的塞納河口
1865年入選沙龍

畢沙羅　倫敦：雪的效果
油彩畫布　1870
畢沙羅到倫敦時所作雪景

希斯勒　阿苟特爾的廣場
油彩畫布　1872

雷諾瓦的油畫〈獵狩的戴安
娜〉，1887年在沙龍落選

雷諾瓦筆下的畫家巴吉爾
1867

1871　莫內與畢沙羅作品應徵參加倫敦皇家美術學院展覽會結果落選。
收藏家杜蘭·呂耶在倫敦舉辦法國藝術家展覽會，展出莫內、畢沙羅作品。杜蘭·呂耶同時在布魯塞爾開設畫廊。
馬奈製作石版畫。竇加滯居在諾曼第的家。
莫內旅行荷蘭，歸國後移居阿苟特爾。

沙龍停辦。
5月16日，旺多姆廣場圓柱被毀損倒塌，其後庫爾貝因與此事件有關連而被捕下獄。
盧奧出生。
威爾第歌劇〈阿伊達〉在開羅初演。

1872　杜蘭·呂耶購入馬奈油畫二十九幅，並在倫敦舉行馬奈、竇加、畢沙羅、希斯勒繪畫聯展。竇加製作巴黎歌劇院舞台裝飾畫，秋天移居紐奧良。（翌年春天回國）
畢沙羅與塞尚到龐特瓦斯作畫。

沙龍於5月1日恢復開幕。
夏凡尼的〈希望〉、馬奈的〈柯薩奇號與阿拉巴馬號的開火〉油畫入沙龍。
尼采寫成《悲劇的誕生》。比才〈阿爾的女人〉初演。

1873　3月，杜蘭·呂耶在倫敦展出竇加、馬奈、莫內、畢沙羅、希斯勒作品。
5月15日舉辦「落選展」，雷諾瓦的〈在布洛紐森林騎馬〉獲得佳評。莫內在阿苟特爾建造船上的畫室，在河中流動的船上作畫。
12月，塞尚結識畫商丹吉。同月27日，藝術家們透過在雷諾瓦的畫室舉辦團體展的方式賣出作品，所得款項決定設立共同資金公司。

沙龍五月開幕。夏凡尼的〈夏〉在沙龍展出獲得稱贊。
雷諾瓦油畫〈在布洛紐森林騎馬〉參加沙龍展落選。
庫爾貝獲釋，亡命瑞士。
12月，修維埃爾就任美術總監。

1874　4月15日－5月15日，巴黎賈普聖大道35號的攝影家納達爾的工作室，舉行「畫家，彫刻家，版畫家等共同出資公司的第一屆展覽」，共有三十位藝術家參加，作品一百六十五件。此即為第一屆印象派展覽。
參展藝術家及作品包括：莫內的〈賈普聖大道〉、〈午餐〉；雷諾瓦的〈巴黎珍妮〉；竇加的〈賽馬場的馬車〉；塞尚的〈奧林匹亞〉等。
馬奈發表〈內戰〉石版畫。馬奈、雷諾瓦、莫內一起到阿苟特爾作畫。

沙龍4月12日開幕。
傑羅姆的〈影的相貌〉、杜比尼的〈六月的草原〉、馬奈的〈鐵道〉入選沙龍。

1875　3月，莫內、雷諾瓦、希斯勒、莫利索舉行作品拍賣會，結果拍賣失敗。塞尚與吉約曼一起赴巴黎作畫。
沙龍4月3日開會。馬奈的〈阿苟特爾的塞納河〉在沙龍展受到批判。
雷諾瓦作品在沙龍落選。巴黎新歌劇院落成。

布格羅就任國立美術學院教授。
柯勒、米勒、卡波去世。

1876　4月1日，巴黎勒貝爾樹街的杜蘭·呂耶畫廊舉行第二屆印象派畫展。共有莫內、畢沙羅、雷諾瓦、希斯勒、竇加、莫利索等十九人參展。
杜蘭迪小冊子《新繪畫》發刊。

沙龍4月3日開幕。高更、馬奈弟子康薩勒斯入選沙龍。馬奈、塞尚落選。
布朗庫西出生。馬拉梅《半獸神的午後》出版，馬奈作插畫。

1877	勒貝爾樹榭街6號舉行第三屆印象派畫展。參展作品有：莫內的〈聖拉榭車站〉、雷諾瓦〈煎餅磨坊的舞會〉、塞尚〈靜物〉等十八人作品。 4月，呂耶發行《印象派》週刊。5月，度奧館舉行第二次印象派繪畫拍賣會。	布格羅在沙龍展出〈慰安的聖母〉。 馬奈作品〈娜娜〉在沙龍落選。 庫爾貝去世。杜菲出生。

雷諾瓦
讀書的少女
油彩畫布　47×38cm
1875-76　巴黎奧塞美術館藏

1878	波美術館購入竇加繪畫〈工作者群像〉。迪勒發行《印象主義的畫家們》。 度奧館舉行印象派繪畫拍賣會。 6月，破產的歐修杜拍賣其收藏的印象派繪畫，成績不佳。 秀拉進入國立美術學院就讀。	沙龍5月3日開幕。雷諾瓦作品入選沙龍。塞尚作品落選。惠斯勒作〈孔雀間〉。巴黎舉行萬國博覽會，日本館吸引觀眾參觀。

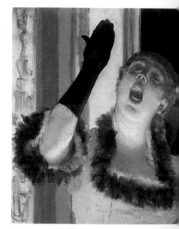

雷諾瓦筆下的〈夏本迪埃夫人與孩子〉
油彩畫布　1879

1879	4月10日—5月11日，巴黎歌劇院街28號舉行第四屆印象派展。卡莎特、竇加、高更、莫內、畢沙羅等十五人參展。 4月10日，夏本迪埃《現代生活》雜誌創刊。此雜誌主辦的畫廊展覽開幕，定期展出印象主義畫家作品。 6月，左拉撰寫批判印象主義的文章發表在俄國的雜誌，翌月巴黎《費加洛》報轉載。	沙龍5月3日開幕。布格羅的〈維納斯的誕生〉、雷諾瓦的〈夏本迪埃夫人與孩子〉在沙龍展出獲佳評。 馬奈作〈溫室〉。 杜米埃去世。 畢卡匹亞出生。

1880	4月1日—30日，金字塔街10號舉行第五屆印象派畫展。計有布拉克蒙、卡莎特、高更、吉約曼、莫利索、畢沙羅等十八人參加。塞尚、莫內、雷諾瓦、希斯勒等人不參加。 竇加、畢沙羅、卡莎特、布拉克蒙版畫集《晝與夜》出版。 莫內與馬奈在《現代生活》雜誌畫廊舉行個展。	沙龍5月2日開幕。摩洛的〈卡拉杜亞〉在沙龍展獲得讚譽。 羅丹作雕刻〈青銅時代〉。雷諾瓦入選沙龍。 羅丹著手創作〈地獄門〉。派克林作〈死島〉。

竇加　戴手套的歌手
油彩畫布　1878

1881	4月2日—5月1日，賈普聖大道35號舉行第六屆印象派畫展。計有卡莎特、竇加、吉約曼、莫利索、畢沙羅等十三人參展。莫內、雷諾瓦、希斯勒不參加。 希斯勒在《現代生活》雜誌畫廊開個展。 雷諾瓦赴阿爾及爾、義大利等地旅行。 塞尚、高更赴龐特瓦斯與畢沙羅一起作畫。 12月30日，馬奈榮獲政府頒授勳章。	3月，沙龍脫離政府官方管轄，改隸民間組織法蘭西美術協會獨立運作。 5月1日沙龍開幕。 夏凡尼〈貧窮農夫〉、馬奈〈亨利‧羅修福肖像〉等獲二等獎。 雷諾瓦作品入選沙龍。 畢卡索、勒澤出生。

1882	2月，傑尼爾聯合銀行破產，獲此銀行融資的杜蘭‧呂耶遭受波及。 3月1日，聖特諾列街251號帕諾拉瑪沙龍舉行第七屆印象派畫展。卡玉伯特、高更、吉約曼、莫內、莫利索、畢沙羅、雷諾瓦等九人參展。 雷諾瓦與塞尚到勒斯達克作畫。希斯勒移居莫雷，年底，畢沙羅移居奧斯尼。	5月3日沙龍開幕。 塞尚作品首次入選沙龍。 巴黎國立美術學校舉行庫爾貝回顧展。 魯東在《柯洛瓦報》辦公室舉行個展。畫商喬治‧布迪設立國際繪畫展。羅塞蒂去世。 勃拉克出生。

雷諾瓦到勒斯達克作畫，完成〈勒斯達克的岩山〉
油彩畫布　1882

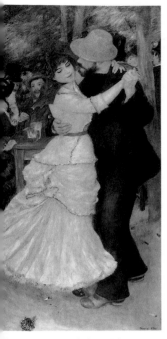

雷諾瓦　布吉瓦的舞蹈
油彩畫布　1883

L'ART
MODERNE

PAR

J.-K. HUYSMANS

PARIS
G. CHARPENTIER, ÉDITEUR
13, RUE DE GRENELLE-SAINT-GERMAIN, 13
1883
Tous droits réservés.

尤士曼美術評論集《現代藝術》扉頁　1883

高更
布爾塔紐的少女
粉彩畫　1886

1883　4月30日，馬奈去世。
杜蘭‧呂耶籌劃的印象派畫展先後在倫敦、柏林、鹿特丹舉行。並在巴黎舉行莫內、雷諾瓦、畢沙羅、希斯勒的個展。莫內移居巴黎校外的吉維尼。畢沙羅、高更到奧斯尼作畫。
波士頓舉行印象派繪畫展覽會。
尤士曼的美術評論集《現代藝術》出刊。

5月3日沙龍開幕。惠斯勒的〈母親的畫像〉在沙龍展出獲得成功。
喬治‧布迪畫廊舉行浮世繪版畫展。
布魯塞爾前衛美術團體「20人會」組織成立。
高第在巴塞隆納設計聖家堂。
尤特里羅出生。

1884　1月，巴黎國立美術學院舉辦馬奈大回顧展。
5月，新設無審查、不設獎爲原則的獨立美展舉行第一屆展覽，共有在沙龍落選的四百〇二位藝術家參展。秀拉以〈阿尼爾的浴者〉參展。

沙龍5月2日開幕。傑洛姆的〈羅馬的奴隸市場〉、秀拉的〈阿曼嘉的肖像〉在沙龍展出。
塞尙作品落選。《獨立美展》雜誌創刊。
布魯塞爾「20人會」舉行第一屆展覽。莫迪利亞尼出生。

1885　莫內參加喬治‧布迪主辦的國際畫家展。
杜蘭‧呂耶主辦的印象派繪畫展覽在布魯塞爾、阿姆斯特丹舉行。
畢沙羅、席涅克與秀拉結識，受到點描主義理論影響。

5月4日沙龍開幕。卡里埃爾〈生病的孩子〉、傑維克斯〈繪畫評審會〉在沙龍展出受矚目。
魯東刊行〈哥雅頌〉石版畫。巴黎國立美術學校舉辦德拉克洛瓦展覽。

1886　莫內、雷諾瓦參加布魯塞爾「20人會」展覽。
杜蘭‧呂耶在紐約舉行印象派繪畫展。
5月15日─6月15日，巴黎萊費特街1號舉第八屆，也是最後一屆印象派繪畫展。計有竇加、畢沙羅、高更、秀拉〈星期日午後的大碗島〉、席涅克等十七人參展。莫內、雷諾瓦、希斯勒不參加。
6月，喬治‧布迪畫廊舉行第五屆國際展，莫內、雷諾瓦作品參展。8月，第二屆獨立美展舉行，畢沙羅、秀拉、席涅克等人參展。左拉的《作品》發刊，以印象派畫家們爲對象，帶有非難色彩。
費尼昂出版《1886年的印象主義者》。

魯東參加「20人會」展覽。
梵谷移居巴黎，入柯爾蒙的畫室。喬治‧布迪畫廊舉行惠斯勒畫展。
紐約的自由女神像揭幕。

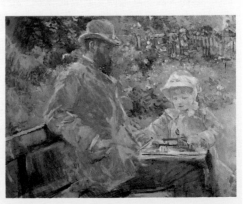

柯爾蒙的畫室。學生中有羅特列克（前排左端）
1886

莫利索
父與女
（圖中父親伍傑尼馬奈爲莫利索的丈夫）
1881

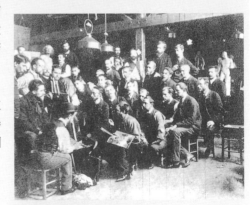

國家圖書館出版品預行編目資料

印象主義繪畫／何政廣、高階秀爾、潘襎等編著.
初版　　臺北市：藝術家.　　民90
面：　　公分.──（世界美術全集）

ISBN　986-7957-03-2(平裝)

1.印象派（繪畫）　歷史

949.5　　　　　　　　90015236

世界美術全集
印象主義繪畫

潘襎等編著　　藝術家雜誌社◎策畫

發行人　何政廣
主　編　王庭玫
編　輯　江淑玲、黃舒屏
美　編　李宜芳、柯美麗

出版者　藝術家出版社
　　　　台北市重慶南路一段147號6樓
　　　　TEL:(02)2371-9692~3
　　　　FAX:(02)23317096
　　　　郵政劃撥：01044798號帳戶

總 經 銷　時報文化出版企業股份有限公司
　　　　　桃園縣龜山鄉萬壽路二段351號
　　　　　TEL：(02) 2306-6842
　　　　　FAX:(02)23623594
　　　　　郵政劃撥：0017620~0號帳戶

分　社　台南市西門路一段223巷10弄26號
　　　　TEL:(06)2617268
　　　　FAX:(06)2637698
　　　　台中市潭子鄉大豐路三段186巷6弄35號
　　　　TEL:(04)5340234
　　　　FAX:(04)5331186

製版印刷　耘橋彩色印刷有限公司
初　版　中華民國90年（2001）9月
定　價　新台幣680元

ISBN　986-7957-03-2
法律顧問 蕭雄淋